# Brick Taiwan

# 積木臺灣經典建築

用樂高積木打造43個古蹟與地標

作者 | 台灣創意積木發展協會
建築物文字介紹 | 凌宗魁

嬉‧生活
Chic 104
高寶書版集團

## 📷 前言

**為何用樂高積木創作臺灣地標與古蹟？**

從丹麥樂高公司創立的 1932 年起，無數小孩和大人開始愛上樂高，直到今日，幾乎人人家中都能發現這些多采多姿的塑膠玩具。可惜的是很多人雖然小時候玩過樂高，但長大後卻遺忘了這個曾經給他們帶來無數歡樂與靈感的玩具（樂高迷稱的黑暗期）。

還好，2006 年由呂柏錡（Pocky Lu）創立的「玩樂天堂」（Pockyland）網路論壇，就是許多臺灣玩家發表與討論各種樂高作品的地方，也是亞洲最大的樂高論壇，超過十萬名成員來自各行各業，包含工程師、建築師、老師、醫生、公務員、郵差、學生等等，並舉辦過多次樂高創意建築比賽。

比賽後發現，參賽者雖有創意，但仍無法跳脫城堡、堡壘、莊園、教堂等西式建築的思維，所以如何將樂高融入東方元素，拼組出專屬臺灣的特色作品，成了協會玩家時常討論的議題。

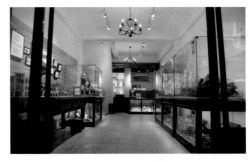

迪化街的樂高積木藝廊「歪樓」

跳出西方建築思維後就能發現，原來我們所生活的寶島，就有許多別具特色的建築可為藍本。從 1624 年大航海時代荷蘭人來臺之後，經歷各種時期的統治和建設，留下了多元的建築風格，先後有荷蘭和西班牙統治時期的要塞堡壘、明鄭時期的祠堂和孔廟、清代的廟宇和園林宅邸、日治時期的洋式官署和廳舍……直到現在，只要悉心觀察，就可以在歷代建築中看見過往的痕跡。

展覽前眾人一起熬夜重新組合新竹車站

### 臺灣特色建築與多人創作模式

2012 年「玩樂天堂」與鐵路管理局合作的「臺鐵 125 周年樂高積木展」，除了落實將樂高融入在地風格外，還首次嘗試了共同創作的模式，成員們一起選出多座特色車站，如鐵路地下化前的臺北車站、日治時代的基隆車站、帝冠風味的高雄車站、全木造的竹崎車站等，蒐集大量照片和資料後，以樂高重現車站風貌。

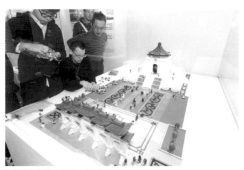

細心為中正紀念堂放上人偶

此次集體創作對於通常獨自創作的樂高玩家來說是難得的交流機會，作者群聚在一起探討解決技術問題，並協助彼此用英文介面購買零件。同時開始籌組「臺灣創意積木發展協會」，成為臺灣第一個正式樂高團體。2015 年 Pocky 將本業的迪化街布行倉庫改為臺灣第一間樂高藝廊「歪樓」，成為樂高愛好者的基地。

成員來自各行各業

### 在西方玩具中尋找東方元素

由於樂高公司沒有針對東方建築設計零件，玩家們必須腦力激盪，延伸零件的使用方式表現臺灣味。例如：將機器人的身體零件當作廟宇裝飾（龍山寺）、將奧斯卡小金人放置於廟宇中作為佛像、將精靈鑰匙使用於樑柱作為浮雕裝飾（鐵道部），陸續激盪出了龍柱、牌坊、招牌、屋簷……等等十足臺灣味的創作。許多玩家也在過程中找到趣味，延伸打造了屬於自己的「臺灣城門系列」、「臺灣街景系列」、「臺灣車站系列」等等。

### 將樂高作品化為展覽

2014「臺灣建築積木比賽」及在松菸的「樂高世界遺產展」，邀請了許多玩家一起參賽集思廣益，完成了龍山寺、西門紅樓、臺北 101、中正紀念堂等等經典地標。參賽者必須實地考察建物、拍照存檔，了解建築結構並研讀建築歷史，這些展品便是架構本書的原型。

展期中，樂高創作者也從參觀民眾的反應得到許多直接的鼓勵，例如看到站在中華商場的老先生，回想那段青春歲月而感動到不能自已；配色華麗、細節繁複的龍山寺，讓國內外的參觀民眾驚嘆不已……種種的感動不亞於同時展出的世界各國文化遺產。

### 計畫不會停止，還有更多臺灣之美

樂高建築不僅能以嶄新的視角詮釋當代景色（想像一下，當你站在高達 165 公分的樂高臺北 101 前，是否更能從各種難以得見的角度，觀賞購物中心樓上的金錢龜和全世界最大的阻尼器？），更能重現已消失的事物（例如已被拆除的舊基隆車站和中華商場），重燃人們對過往的眷戀，並藉由這些作品深入淺出地讓參賽者與讀者更加瞭解自身土地上的歷史與文化。

為了記錄此一艱辛的創作過程與成果，我們與出版社編輯和文史專家討論，從超過一百個地標和古蹟中，精選出四十三個具有代表性的建築。耗時兩年，集合超過二十位樂高設計師創作和一再修改，並邀請文史專家凌宗魁執筆講述建物本身的歷史故事，打造出這本兼具藝術性和知識性，且深具臺灣精神的書籍。希望藉由本書，讓讀者對於這片美麗的土地有更多認識，也讓全世界的玩家認識我們所引以為傲的臺灣。

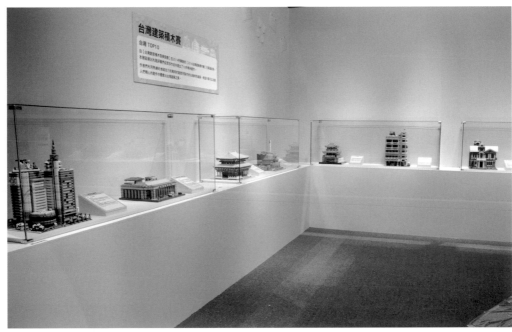

臺灣建築積木比賽激發玩家創意

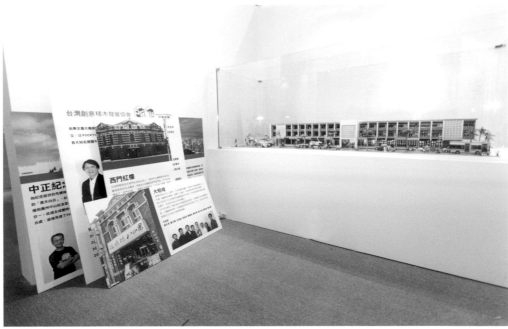

用樂高積木重現消失的中華商場

## 🏗️ 基本知識

### 樂高積木

積木玩具起源於德國，在全世界有非常多的品牌和廠商開發各式各樣的積木，其中最有名的是來自丹麥的樂高公司。本書所有的作品皆由正版樂高搭建而成。辨別正版樂高的簡易方法，就是大多數的樂高零件，在每個顆粒（Stud）皆會出現 LEGO 浮凸字樣。

大部分正版樂高積木上的顆粒會有 LEGO 字樣

### MOC（My Own Creation）

我的個人原創，相對於附有說明書的樂高官方盒裝作品（Set，每盒都附有編號方便玩家搜尋），自由創作被認為更符合樂高的精神，本書所收錄的作品全都是 MOC。

各式各樣的樂高人偶

### 樂高人偶（mini figure）

高度是 4 公分，有各種職業、膚色、人種，是重要的樂高作品比例尺。

### 比例

當你開始動手組件樂高模型的時候，首先要決定的就是作品的比例，以下提供玩家常用的三種比例給讀者參考。

## 1. 樂高人偶比例（mini figure scale）：

本書收錄了超過 43 個建築物，樂高設計師最常採用的就是樂高人偶比例。所謂的樂高人偶比例，就是作品完成後，放入人偶後不會讓觀者覺得突兀，人偶可以輕鬆走進建物大門或坐進交通工具裡。

樂高人偶的高度是 4 公分，以 176 公分高的人來說，換算成現實世界的比例尺是 1：44（其實 50：1 到 30：1 之間都算合理）。

本書中的樂高人偶比例作品如中正紀念堂、龍山寺、新竹車站，分別超過 3 萬片、4 萬片、6 萬片。採用此工法，厲害的設計師可以製作出逼真的模型，照片上看來會像是真實世界的比例。

大中小的紅毛城，可以看出細節的差別

微型北門（5 公分）與人偶比例的北門（27 公分）

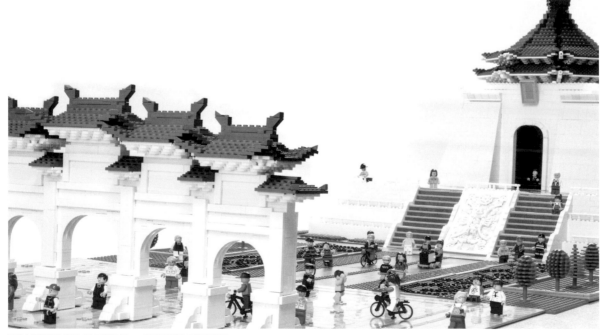

採用人偶比例的作品「中正紀念堂」，使用了超過 3 萬片樂高

## 2. 微型比例（micro scale）：

一開始若你沒有太多的零件和時間，可以考慮採用微型比例搭建。微型比例需要發揮想像力，例如本書中的臺灣博物館土銀展示館，裡面的人偶採用 1✕1 圓板組裝。

## 3. 折衷比例：

這種比例採用了選擇性壓縮的技巧，亦即表示整個作品不同部分的比例尺是會變動的，可能在入口處是正常人偶比例，二樓或以上的空間變小，讓整個作品不至於太大。本書收錄的「澄清湖棒球場」，設計師為了讓棒球場可以放入超過 400 隻人偶，壓縮了球場本體之外的空間。

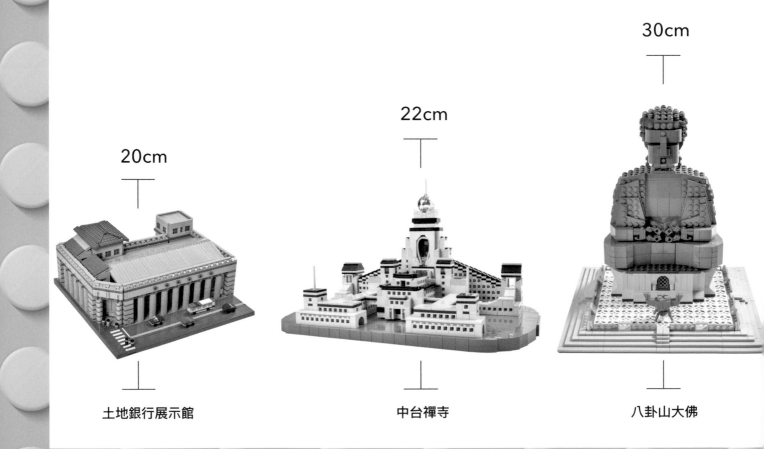

30cm

22cm

20cm

土地銀行展示館　　　　　　　中台禪寺　　　　　　　八卦山大佛

140cm

60cm

林百貨

高雄 85 大樓

### 模組化

除非你的樂高作品做好之後，就會永遠靜立在家中一隅，不再移動，不然「模組化」就是你在規劃大型樂高作品時，必須優先學習的技巧。

「臺灣創意積木發展協會」是個以辦展為職志的協會，每年都會舉辦數場大型展覽，所以把樂高作品設計得易於拆解、裝箱、運輸、再組合就變得非常重要。

通常我們會建議樂高設計師，將作品設計在 38 × 38 公分的灰色底板之上，例如作品龍山寺使用了 8 個灰色底板；作品日月潭則是 9 個灰色底板，便於放進紙箱運輸，並拿出組立。

### SNOT 組裝法

Studs Not On Top 的縮寫，直譯是「顆粒不朝上」（又稱去顆粒化）。傳統樂高組裝法會露出很多顆粒，使用這種 90 度轉向的技法可以讓作品表面展現平滑化的效果（看來會更像模型而非樂高）。

SNOT 被認為是樂高組裝的關鍵性技巧，樂高官方推出的盒組近年來也越來越重視這個技巧。

### LDD 樂高數位設計軟體

若手邊沒有足夠零件，但想先在電腦上模擬一下樂高搭建，LDD（Lego Digital Designer）樂高官方的免費電腦設計軟體就是你不可或缺的好幫手。軟體內建各種可使用的顏色和形狀的樂高零件。

當你的設計完成後，可以輸出組裝步驟便於分享和紀錄。可以到 LDD 官網免費下載，立即試用。

官網：http://ldd.lego.com/en-us/

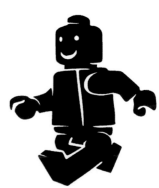

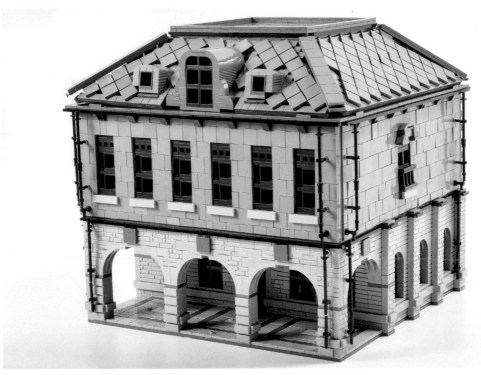

用 SNOT 組裝法搭建的撫台街洋樓表面幾乎看不到顆粒

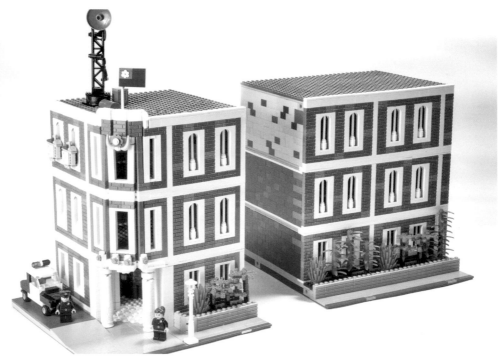

模組化後的臺北北警察署，分立在兩個灰底板上

# 「玩樂天堂 Pockyland」設計師介紹

**戴樂高** │

「玩樂天堂」網站講師及創作設計師、《積木世界》雜誌專欄作家。每當看到逗趣的人偶與積木豐富的變化，就彷彿回到充滿想像力的童年。在網路分享自行設計的樂高親子組裝書。著有《樂高小小世界》，臺灣城門是其獨特的創作系列。

**本書收錄：**臺灣博物館、景福門、大稻埕迪化街（部分）、竹塹城東門、迎春門、高雄孔子廟大成殿、美濃東門樓、澄清湖棒球場、DIY 微建築系列。

**黃彥智**（Rack）　│

臺灣區樂高大使，開業中醫師，現任「玩樂天堂」站長。因為替兒子買玩具時接觸了樂高，開始了創作生涯，除了獲得多項比賽優勝之外，還有多項作品被國外網站收錄介紹。

**本書收錄：**中正紀念堂、臺北 101、總統府、臺中市役所、臺中公園湖心亭、竹崎車站、八卦山大佛。

**鄭高育**（小高）　│

電腦工程師，投入樂高創作的時間九年。偶然參觀了「玩樂天堂」的積木創作展後，對於小小的積木能夠堆砌出唯妙唯肖的作品覺得感動又驚訝，開啟了創作之路。

**本書收錄：**大稻埕迪化街（部分）、臺南車站、中華商場、85 大樓。

**郭力嘉**（lixia）　│

電腦工程師，投入樂高創作從 2010 至今。小時候曾經迷戀過樂高，但隨著年齡增長便被電玩和動漫畫等所吸引。直到出社會工作之後才重新體會樂高所具有的獨特魅力，他受到「玩樂天堂」及香港人仔倉等兩大華人社團的吸引，投入創作更多樂高作品，希望能結合臺灣的文史，創作更多本土建築作品推廣樂高。

**本書收錄：**臺北郵局、林百貨、高雄車站。

**陳冠州**（大黑白）　│

從小熱愛美術，並致力於藝術創作，大學主修視覺傳達設計，在畢業製作焦頭爛額時，選擇以樂高紓壓。他的作品不同於樂高以往的表現手法，強調人與人之間的生活方式與歷史精神，重新燃起許多人對樂高的熱情。黑白是最簡單也最衝突的顏色，沒有黑與白，就不會存在其他色彩。

**本書收錄：**艋舺龍山寺、臺灣街景。

### 林昀佑 (BM) |

服務業，投入樂高創作約五年。原本工作和藝術完全無關，但基於個人興趣仍默默從事插畫、黏土等藝術創作，偶然接觸樂高後開啟了創作之路。擅長創作動物、卡通人物造型、現代人物建築等等。

**本書收錄：西門紅樓、玫瑰聖母聖殿主教座堂。**

### 廖志清 |

教育業，投入樂高創作九年，其異於常人的思維總是令人捉摸不定，沉默寡言、不易近人的外表下，卻藏著一顆赤子之心。喜歡不斷創新，大膽挑戰自己，在平凡的作品中，總是可以發現細膩及驚豔之處。

**本書收錄：寶成門、臺中刑務演武場、大稻埕迪化街（部分）。**

### 莊子鋐 (師奶殺手的爹) |

白天是開業建築師，跟圖面、工程、法規和業主奮鬥，晚上則投入樂高的世界盡情創作，現任「玩樂天堂」科幻版版主。

**本書收錄：撫台街洋樓。**

### 鄭文娟 |

身為電腦工程師，是「臺灣創意積木發展協會」裡少有的女性成員。作品風格細膩華麗，擅長用基礎的技巧做出複雜的結構，帶有女性的優雅。

**本書收錄：臺北故事館。**

### 蔡宗憲 (包子) |

大學二年級生，第一次接觸樂高至今已經六年，特別的是小時候沒有接觸過樂高，現在像是要把錯過的一併補回，全心全意投注於樂高創作，在「玩樂天堂」擔任臉書粉絲團管理員與社團管理員。

**本書收錄：臺北北警察署。**

## 呂柏錡（Pocky Lu）|

華人世界最大樂高積木網站「玩樂天堂」（Pockyland）創辦人、臺灣創意積木發展協會理事長，以藝術積木推廣和培育創作人才為主要宗旨。2015 年將本業迪化街布行改為樂高愛好者的基地兼藝廊「歪樓」，負責舉辦各種展覽和樂高推廣。

**本書收錄：大稻埕迪化街（部分）。**

## 施季寬（施小黑）|

本業是郵差叔叔，投入創作時間約七年，雖然作品不多，但十分享受創作或組裝官方盒組的過程，常說以前是邊玩樂高邊準備郵局的考試，認為組裝積木確實能激發腦力、活絡思考。

**本書收錄：日月潭。**

## 鄭以謙（夜貓）|

國中時念美術班，曾經被老師罵一直畫畫沒有出息，畢業後在建築公司上班三年，申請獎學金到康乃爾大學念建築碩士。在紐約念書期間，決定要給自己一個機會達成夢想。他通過樂高設計師的層層甄選，來到丹麥樂高總部，參加最後一輪為期兩天的「死鬥營」，並成為樂高有史以來第一位臺灣設計師。

**本書收錄：基隆車站（第三代）。**

## 張耕豪（根毛）|

現為學生，投入樂高創作 2011 年至今，除了創作之外，也對樂高積木的歷史充滿興趣，研究大量相關知識。

**本書收錄：大稻埕迪化街（部分）。**

## 董文剛（Mikevd 呂布）|

自由業，投入樂高創作的時間五年。

**本書收錄：中台禪寺、大稻埕迪化街（部分）。**

**康耀仁（達斯康）** |

傳統製造業，投入樂高創作超過十年。

**本書收錄：自來水博物館、臺灣博物館土地銀行展示館。**

**紅酒起司** |

服務業，投入樂高創作的時間七年。

**本書收錄：大稻埕迪化街（部分）、赤崁樓。**

**黃子於（AGG）** |

國小教師，自 2009 投入樂高創作至今。

**本書收錄：大稻埕迪化街（部分）、雙心石滬**

**姚志遠** |

建築業，2012 年投入樂高創作至今
四年。

**本書收錄：鐵道部。**

**王雲平（夜煙）** |

玩具設計師，投入樂高創作的時間約八年。

**本書收錄：吉安慶修院。**

**邵維倫** |

議員助理，投入樂高創作 2009 至今。

**本書收錄：承恩門（北門）。**

**浪向東** |

電腦工程師，喜歡用樂高積木堆砌出喜愛
的建築，用不同的方式呈現建築物的美麗。

**本書收錄：新竹車站。**

**84006238** |

本業廣告看版，投入樂高創作的時間
四年。

**本書收錄：客家三合院。**

**Xray** |

從事教育業，對樂高創作懷抱熱忱，對各
種主題都有所涉略，投入樂高創作 2008
年至今。

**本書收錄：紅毛城。**

# Contents

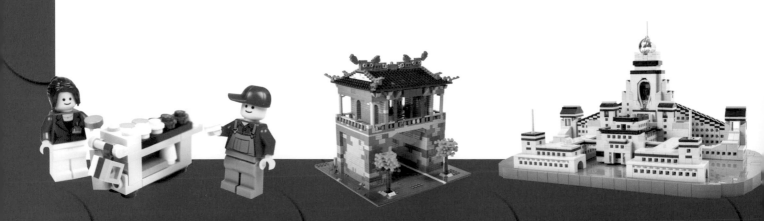

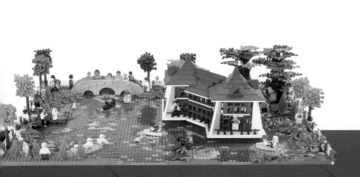

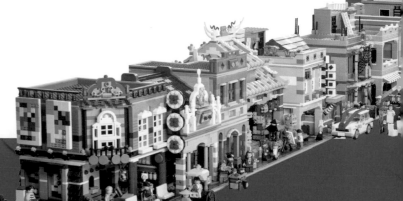

# 01. 基隆車站 (第三代)

## 歷史解說：

地點：基隆
年代：1908
建築師：松崎萬長

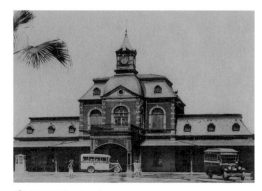

📷 基隆車站的歷史照片

### 「臺灣頭」的典雅玄關

假如你是一位日本時代從國外來到臺灣的旅客，很有可能會搭乘渡輪在俗稱「臺灣頭」的基隆上岸，再轉乘火車到臺灣各地，基隆車站可以說是來訪者認識臺灣的第一站，也是離開臺灣的最後一站，具有代表臺灣的地標意義，由著名的建築師松崎萬長設計得美輪美奐。

松崎萬長可不是等閒之輩，而是孝明天皇過繼給侍衛長的庶子，具有皇族血統其實令人煩惱，所以從中學就被送去德國留學以防各種宮門不幸。經過柏林工科大學的洗禮，練就一身正統的歐洲古典建築素養，返日後又是建造皇居、又是規劃首都，還創立日本建築學會，非常忙碌，是明治時代重要的建築家。

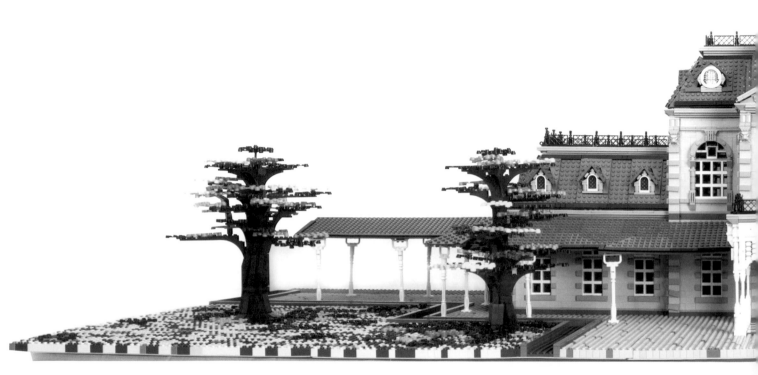

但松崎萬長總覺得男人還是要四處闖闖，1907年遠離權力核心，來到臺灣進入總督府鐵道部擔任工程主管，一手打造的基隆車站可說是心血結晶。大船入港就能遠眺車站高聳的鐘塔，陡直的馬薩式屋頂突顯其壯麗，屋頂上的連排老虎窗則增添活潑的律動感，還有精美的鑄鐵雕花門廊、陽臺欄杆及月臺棚架。

後來成為昭和天皇的裕仁親王，1923年來臺灣巡視時在此站搭乘皇室專用列車，想必也為叔公的手藝驚嘆不已吧。

這座漂亮的磚造車站，於1967年被拆除改建為鋼筋混凝土的現代主義站體，至今讓人懷念不已。好在松崎萬長還有新竹車站這件同樣精采的作品，已被指定為國定古蹟保存，總算是為臺灣鐵路史留下了優美的歐陸風情。

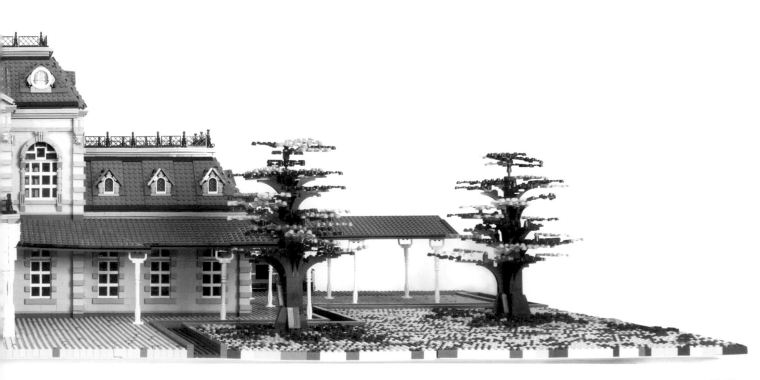

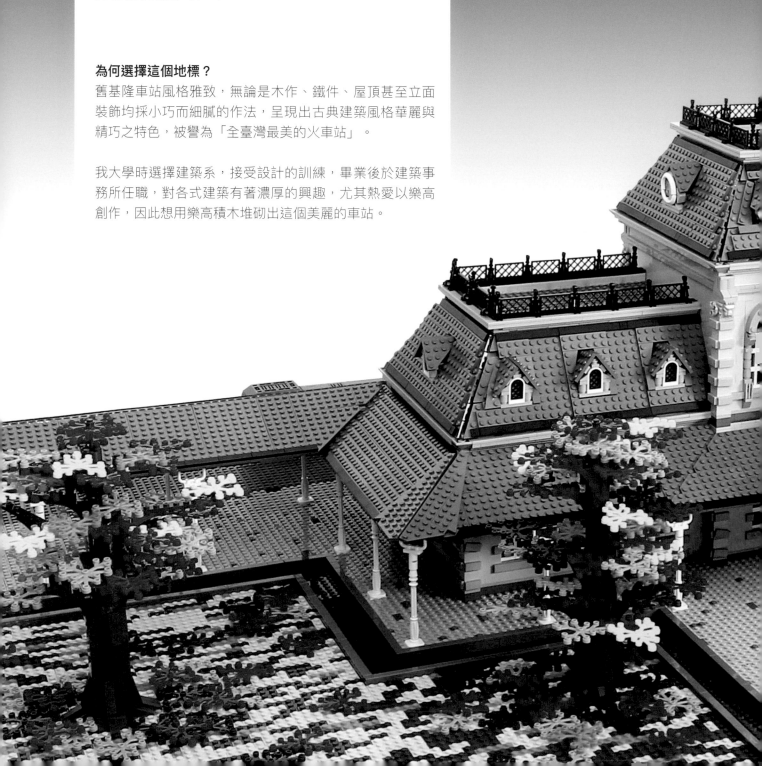

**樂高設計師：**
鄭以謙，暱稱「夜貓」，本業樂高設計師

**關於作品：**
尺寸：L200 × W120 × H75 公分
使用的樂高數量：約 16,000

### 為何選擇這個地標？

舊基隆車站風格雅致，無論是木作、鐵件、屋頂甚至立面
裝飾均採小巧而細膩的作法，呈現出古典建築風格華麗與
精巧之特色，被譽為「全臺灣最美的火車站」。

我大學時選擇建築系，接受設計的訓練，畢業後於建築事
務所任職，對各式建築有著濃厚的興趣，尤其熱愛以樂高
創作，因此想用樂高積木堆砌出這個美麗的車站。

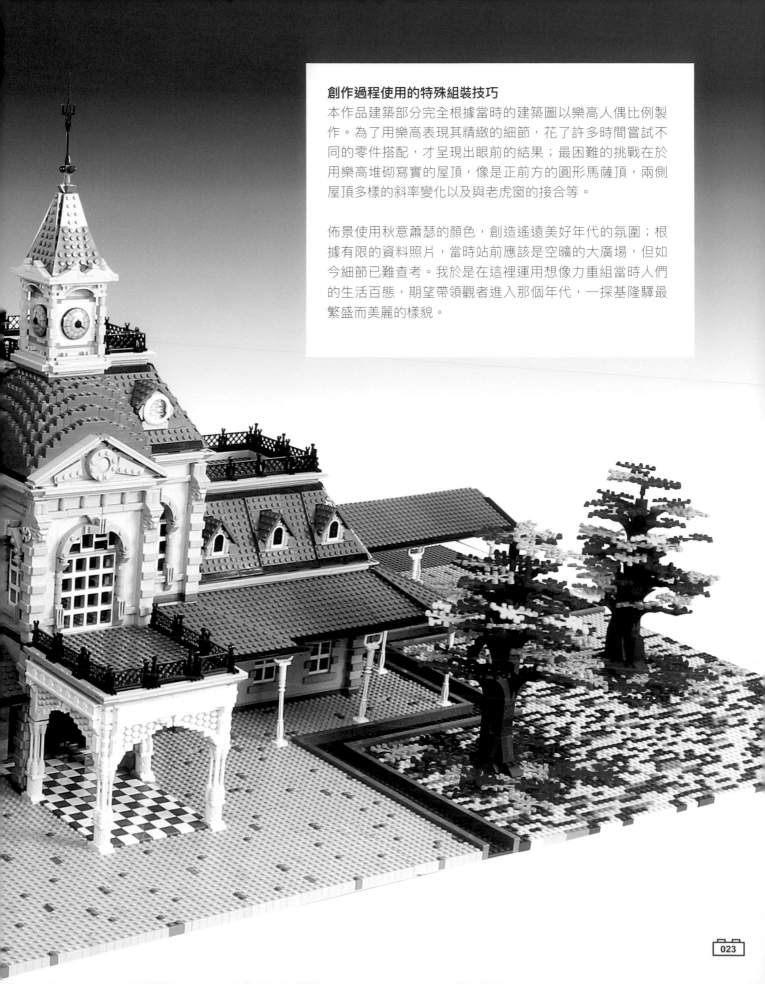

**創作過程使用的特殊組裝技巧**

本作品建築部分完全根據當時的建築圖以樂高人偶比例製作。為了用樂高表現其精緻的細節，花了許多時間嘗試不同的零件搭配，才呈現出眼前的結果；最困難的挑戰在於用樂高堆砌寫實的屋頂，像是正前方的圓形馬薩頂，兩側屋頂多樣的斜率變化以及與老虎窗的接合等。

佈景使用秋意蕭瑟的顏色，創造遙遠美好年代的氛圍；根據有限的資料照片，當時站前應該是空曠的大廣場，但如今細節已難查考。我於是在這裡運用想像力重組當時人們的生活百態，期望帶領觀者進入那個年代，一探基隆驛最繁盛而美麗的樣貌。

# 02. 中正紀念堂

## 歷史解說：

中正紀念堂
地點：臺北
年代：1980
建築師：楊卓成

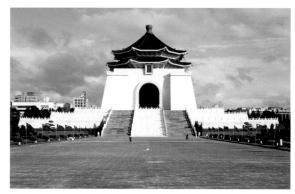

AngMoKio@ CC 版權

## 從威權到民主的歷史殿堂

到臺北去哪玩 CP 值最高？去一處景點等於遊歷世界名勝？答案竟然是看似嚴肅的中正紀念堂！這是怎麼回事呢？1975 年中華民國政府為了紀念過世的蔣介石總統，決定推翻原本打算利用日本時代的軍營基地，在市中心蓋一座超級大商場的計畫，改成用紀念館的形式，讓後代永遠懷念當時政府認證的「人類救星、世界偉人」，但是到底要用怎樣的建築，才能突顯主角的偉大呢？

負責本案的建築師楊卓成，在受建築師雜誌訪問時表示，中正紀念堂前方留下寬廣的參拜道，是來自印度泰姬瑪哈陵的靈感；一整間大廳只擺放一尊蔣介石總統的大座像，則是參考華盛頓的林肯紀念堂；重疊屋簷與基座表現層次的手法仿自北京天壇；藍色屋瓦白色屋身的國民黨象徵配色，則是來自南京中山陵。

所以中正紀念堂可說是當時對於各種神聖空間的菁華大集合，讓臺灣人在還不能任意出國的年代，就像環遊世界般體會各大名勝的場所精髓。而後來在政治民主化的過程中，廣大的園區陸續在歷史的機遇下成為從野百合到野草莓政治訴求的場地，也讓大家在兩廳院間一起欣賞過卡瑞拉斯飆高音，感受過明華園水淹金山寺的臨場感，至今不時成為各種展覽的舉辦場地，也見證臺灣從極權走向開放，從黨國崇拜走向多元文化的歷史。😎

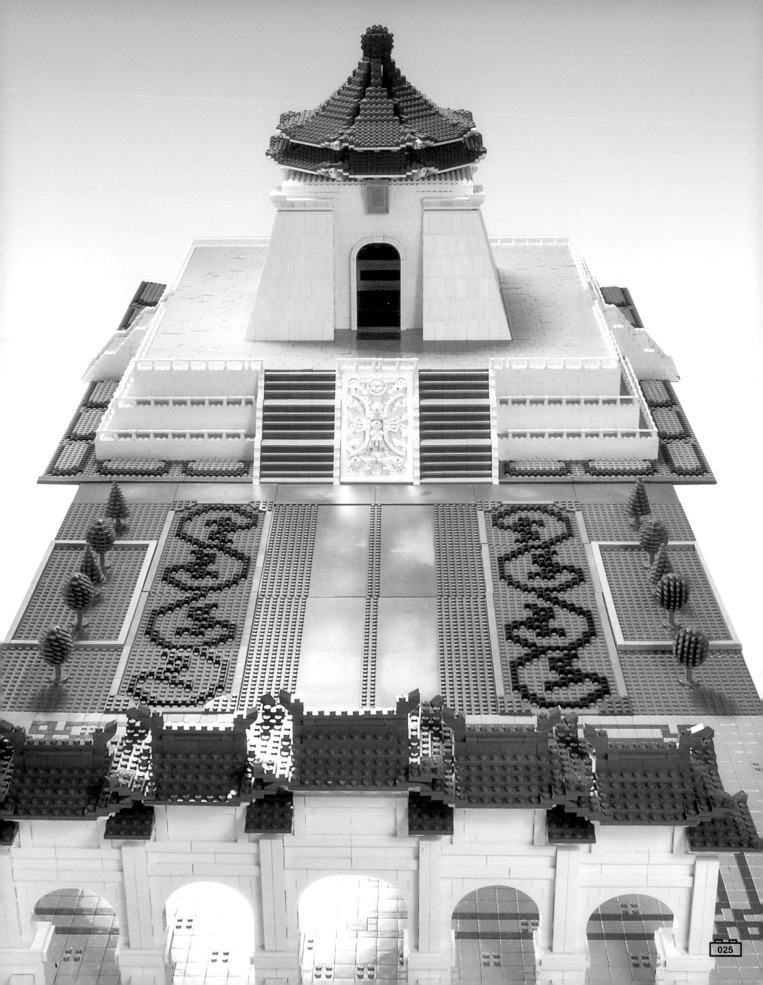

### 樂高設計師：
黃彥智，醫生，投入樂高創作 10 年

### 關於作品：
尺寸：L200 × W150 × H60 公分
使用樂高數量：20,000

## 為何選擇這個地標？
這是臺灣非常重要的地標，雖然建造時有很深的政治意味，但建築物本身確實具有獨特的風格。

## 特殊組裝技巧
中正紀念堂的八角琉璃屋瓦是最漂亮的，為了營造出詳實的建築風格，我用了許多活動關節和楔形零件來呈現屋瓦造形。

這是我打造過最大面積的作品，由中正紀念堂、廣場和牌樓所組成，其中地形景觀的呈現也花了很多心思，希望大家不只欣賞建築本體，也別忘了本體之外的場景。

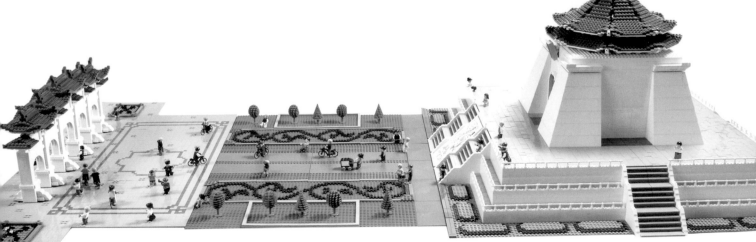

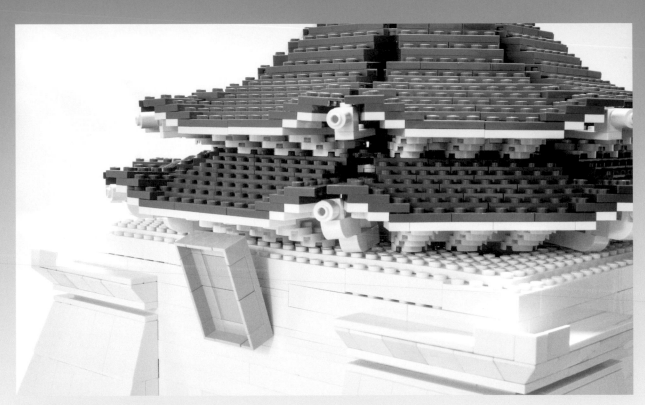

🧱 八角琉璃屋瓦使用的是活動關節和模型零件

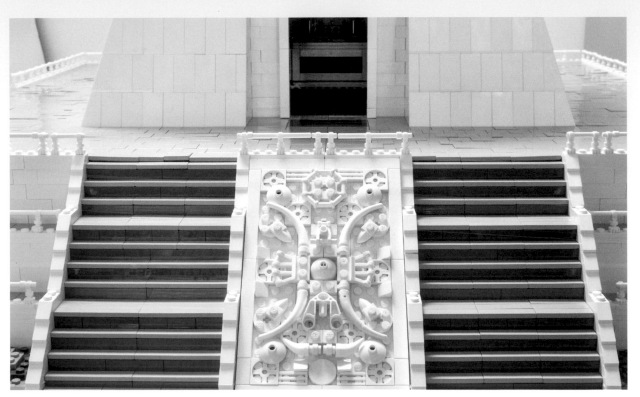

🧱 臺階中間的國徽丹陛，維妙維肖

# 03. 臺北 101

## 歷史解說：

臺北 101
地點：臺北
年代：2004
建築師：李祖原

## 竹節寶劍劈開天際

1997 年臺北市在進行原四四兵工廠的都市更新開發過程中，為了配合政府「亞太營運中心」的宏願，預計興建像是紐約曼哈頓的摩天大樓群。原本建築師設計了三棟相連高層建築群的提案，在與市政府討論時，陳水扁市長問到「有沒有可能把它們全部疊在一起？」就此開啟了團隊對世界最高樓的挑戰旅程。要解決高樓的結構、耐震、防風和消防安全等技術難題自不待言，這麼高的建築，該長什麼樣子，也是建築師絞盡腦汁的難題。

現在我們看到像是八個爆米花桶疊起來的造型，可不是因為旁邊有威秀影城的關係。李祖原建築師擅長在東方傳統文化中尋找靈感，層層疊疊的造型靈感來自竹節，象徵節節高升也希望它像竹子堅韌又富有彈性。每節上寬下窄的斗狀造型，則是他多年鑽研佛法的心得——花開富貴大樓系列的延續。

而在每段各佔 8 層樓的八段竹節，加上 25 層以下像是劍柄，以及 90 樓以上像是劍鋒的 12 個樓層，整棟大樓就形成一把指向天空的寶劍，還在劍格（寶劍護手）的部位四面安置銅錢形狀的圓窗，以及做為百貨商場的裙樓上，蹲踞著一頭招財的「咬錢龜」，都帶著強烈的資本主義象徵意涵。

由於 101 在完工後至 2010 年被杜拜哈里發塔超越之前，頂著五年世界最高樓的頭銜，從「法國蜘蛛人」到奧地利的極限運動選手，都樂於來此或攀爬或跳傘，為自己輝煌的運動生涯留下紀錄，而落成以來每年的跨年煙火和因應時事主題和廣告宣傳的燈光秀，更早已成為城市共同的集體記憶。

註：本系列圖片經臺北 101 正式授權。

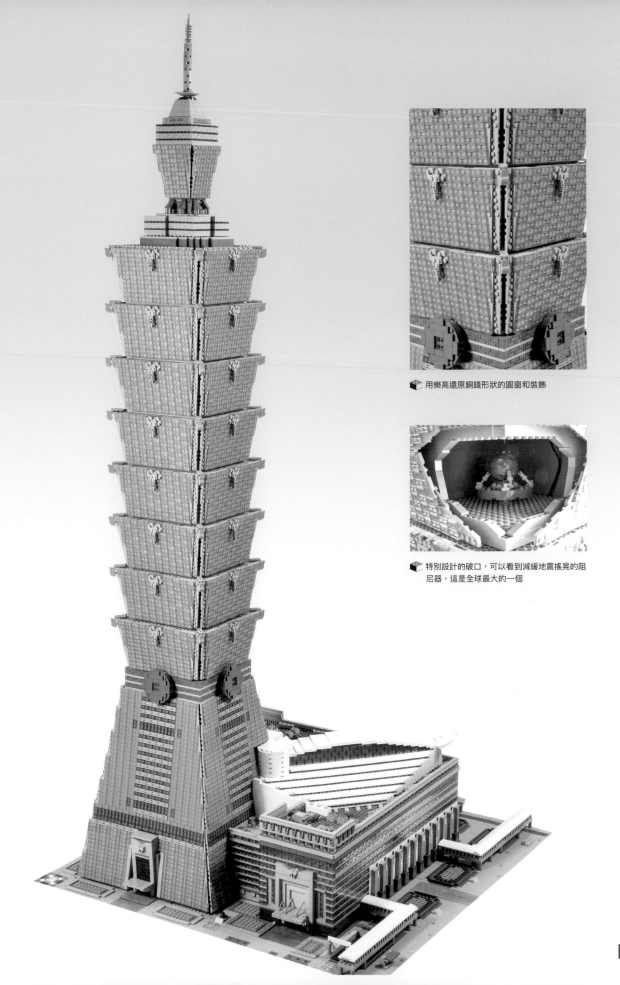

用樂高還原銅錢形狀的圓窗和裝飾

特別設計的破口，可以看到減緩地震搖晃的阻尼器，這是全球最大的一個

樂高設計師：

黃彥智，醫生，投入樂高創作 10 年

關於作品：

尺寸：L100 × W100 × H165 公分

使用樂高數量：30,000

### 為何選擇這個地標？

我玩樂高創作迄今已經快十年，在 2013 時，夥
伴就常討論要做些不同於一般幻想式的作品，要
有臺灣味、有文化、甚至是有藝術感，「臺灣特
色建築」這個想法就在大夥的討論下油然而生。

我們讓團隊的每個作者，根據各自現有的零件
去斟酌自己能做出什麼作品，而我選擇了臺北
101。這是臺灣第一高樓，也是世界知名的建築，
但我選它是因為當年在臺北當住院醫師時，臨近
101 的工地，看著它從打地基開始，一樓一樓地
興建上來，在我離開臺北那年終於完工了，而我
卻來不及一睹完工後的風采。因此，我希望自己
能用樂高積木再一次將臺北 101 完成。

### 參考了哪些資料，讓作品更接近真實？

101 是臺灣第一高樓。曾擁有世界第一高樓紀
錄，目前為世界第五高樓。它兼具有東方古典與
高貴時尚的建築特色，廣為各界藝術家所青睞，
運用各種素材來呈現 101 相關的創作。國外已經
有作者用樂高積木完成臺北 101，為了做出與國
外作品的差異性，也為了讓它更逼真，比例的拿
捏和外觀的細節就尤為重要，所以在開始製作大
型 101 之前，我先設計了一款微型的 101 來參
考。

另外，大家說到臺北 101，通常只想到主體，而
忽略了旁邊的購物廣場，導致網路上的相關照片
太少。為了完整地呈現作品，我特地北上實地考
察並拍攝照片，務求盡善盡美。

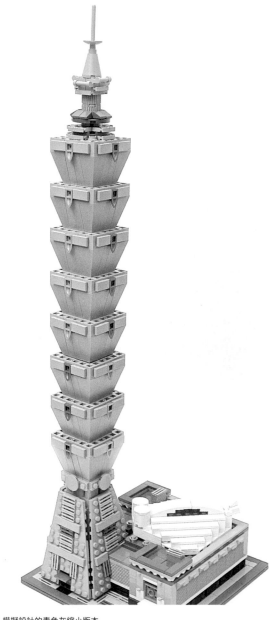

模擬設計的素色灰縮小版本

## 特殊組裝技巧

臺北 101 主要分為兩大部分，101 大樓和購物廣場。主體也是最顯眼的部份，有多節式外觀，如同竹子般節節高升，有著生生不息的中國傳統建築意涵。內斜 7 度的建築面以腰帶處分上下兩段，往上遞增共 8 層，這個是積木最難表現的地方。

在微型模型上，我用了樂高最斜的 75 度雙面斜角顆粒來製作，先以素色的灰色系模型來摩擬比例。一般來說，大部分的樂高作品都是以顆粒面上的方式來製作，但我卻以單反裝的方式，也就是顆粒朝下，才能把 75 度雙斜面的零件變成內斜 15 度。雖然和臺北 101 的內斜 7 度的造形，有著明顯的落差，但這個微型臺北 101 的模型，也奠定之後設計方向。

為了解決內斜 7 度的問題，我試了許多斜角零件的組合，但結果都令人失望。這讓我了解用斜角零件來製作是不可行的。於是開始思考用其他不同的組合技巧來達成這個艱鉅的任務。

長達一個多月每天睡不到六小時的努力，我終於用 3 × 12 楔形零件做出了滿意的效果。就是用雙層的楔形堆疊來營造出上段多節 4 邊的外形，再以主結構反裝和絞鍊零件的搭配，也恰巧讓上下兩段的外型接近內斜 7 度的視覺效果，而且縫隙相當的小。這個結果實在是太令我滿意了，怎知接下來的問題更為棘手。

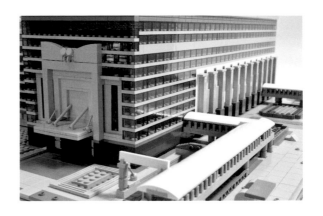

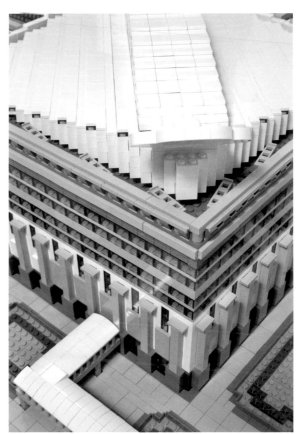

購物中心白色棚頂使用大量平滑磚達到去顆粒化的效果

**碰到的困難與解決方法**

前面提到的工法需要大量的 3 ╳ 12 楔形零件，這種零件非常少見，在國外網路商店的數量也不多。評估過購買管道後，終於讓我在三個國家的商店裏買齊了所需要的量。經過三個星期後，零件陸續送達，我也展開組裝的工程。這時接獲了「樂高世界遺產展」將來臺灣展出，邀請我以臺北 101 為特別作品參與展出而感到興奮不已。

隨著展期的接近，作品也逐漸成形，這時卻發生了令我措手不及的事件，在開幕的前二個星期，我發現至少有三種零件錯估了數量，國際運送也來不及了，於是我在網路上向樂高同好們急緊徵求零件，七拼八湊下最後只缺 3 ╳ 12 楔形零件。

在萬分懊惱自己的粗心之下，也只能改變原先的設計，希望在二星期內把大樓的部分重新設計，當下真的是無語問蒼天。怎料正當我努力構思改裝時，2004 年版的星戰盒組「4504 千年鷹」就在我的樂高櫥窗內向我招手，它就是用很多 3 ╳ 12 的楔形零件所組成的呀！每盒有 12 組左右成對的 3 ╳ 12 的楔形零件，而我有二盒 4504。

可這也是天人交戰的一刻，一組是已組好的千年鷹，而另一組則是全新未拆盒，絕版多年又是樂高星戰迷珍藏的極品，市場行情一組未拆盒接近二萬元臺幣，我怎麼下得了手去殺肉？但為了在松菸

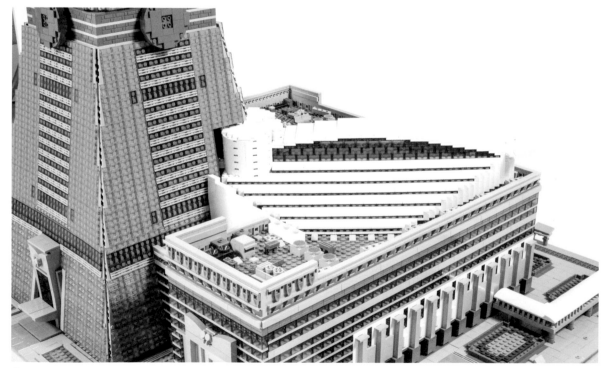

📷 用樂高建築的角度，可以清楚觀察到商場樓上的「咬錢龜」造型

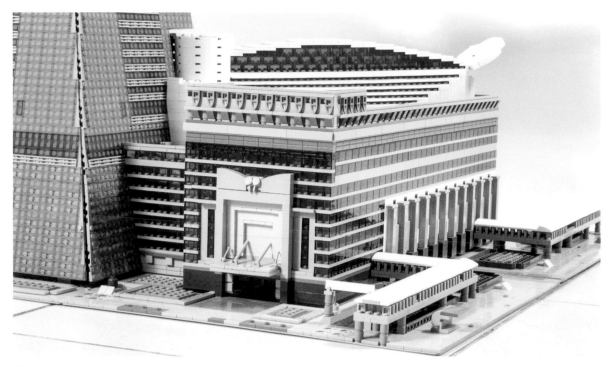

🧱 購物中心大門、連通天橋細部

展出，還是只能忍痛把千年鷹給宰了！幾經波折之後，我的臺北 101 終於完成。落地面積 100 公分╳ 100 公分，高度 165 公分（與建築實物比例約 300：1）。

**作品中特別自傲，希望大家注意的地方**

顛覆傳統顆粒化的拼貼，運用大量使用平板來堆砌外觀並使用結構倒置堆疊法，將積木完整呈現層層相扣的竹節狀外觀，並混搭三種不同透明藍色的平滑磚當玻璃帷幕，營造出明亮、時尚與視覺穿透的效果。頂樓的部份特別以鏤空斷面方式呈現，讓大家可以看臺北 101 內的全球最大阻尼器。

購物廣場的部份，則是運用透明藍磚和淺灰磚來打造外觀，以基本顆粒層層堆疊，呈現穩重紮實的基底。購物廣場的白色屋棚雖然是用基本法堆砌出來的，但是用了大量的平滑磚達到「去顆粒化」的效果，可以和 101 大樓的平滑磚相互呼應，彼此接續的雄偉美感群樓的設計，透過 LED 燈由內向外的散射光線，讓整個購物場明亮了起來，展現出大器風範。

除了建築本體外，臺北 101 四周平地的設計也很重要，除了把相關設施如空橋、雨遮、人行道與停車場入口做出來外，更要在景觀上花多一點巧思，如草地，花園等等，別看這些景觀設施不起眼，少了這些裝飾，整體的作品就會大打折扣了。

# 04. 總統府

## 歷史解說：

地點：臺北
年代：1919
建築師：長野宇平治、森山松之助

### 改朝換代也不改變的最高權力象徵

日本時代的臺灣總督擁有行政、立法、司法和軍權，是殖民地具有絕對權力的施政位階。但初期財政未穩，使用清代留下來的衙門辦公，待財政好轉逐年編列經費，1907 年才以競圖方式向全日本募集，選出建築師長野宇平治的方案做為新廳舍的藍圖，再由營繕課技師森山松之助修改後定案。總督府屬於英國維多利亞時代的安妮女王風格做為樣式基礎，1912 年動工，1915 年大致完成主體，1919 年全部完竣。

安妮女王風格是一種大多用於銀行和商店的商業風格。仿紅磚與白石的帶飾布滿整個建築的立面，發揮串聯立面連續拱圈與對柱、牛腿托架與牛眼窗等繁複語彙的視覺統合作用，眼花撩亂的專有名詞簡單來說就是超級華麗，與周邊商業街區的熱鬧街屋呼應，比起其他國家殖民地總督府，是在全世界中非常特別的案例。

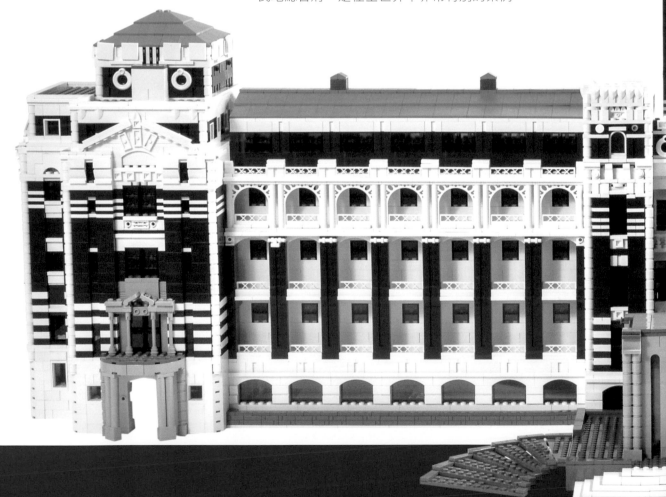

建築構造為鋼筋混凝土樑柱與承重磚牆結構系統，因應臺灣炎熱潮濕的氣候，除了北側房間以外，其餘皆設有前後陽臺，以避免室內受到陽光直接照射。在內院四個角落，從一至五樓皆設有轉角斜切 45 度角的吸菸室，不僅具有保持室內空氣環境潔淨的功能，且能加強整體結構的耐震力。各樓層配置具有剪力牆功能的鋼筋混凝土耐震壁，高達 60 公尺的中央塔樓，也是基礎立於五樓樓板，兩側配置大樑的鋼筋混凝土結構。而看似紅磚疊砌的外牆，其實是為了延續歷史主義的古典外觀的面磚。

二次大戰末期，盟軍對臺北進行轟炸，總督府遭到嚴重毀損。戰後臺灣省行政長官公署將其整修後命名為介壽館，做為向蔣中正總統祝賀六十大壽的賀禮。

經過數次整修，許多最初的設計皆已無存，在都市發展之下也早就不算是可登高環視臺北的高樓地標，但是儘管政權更迭，做為臺灣人最為熟悉的政權印象，總統府仍是辨識度最高，在社會各界享有高知名度的經典建築。邁入民主時代，建築做為政府象徵，擔當人民表達訴求的對象，從總督府到總統府的權力形象，近百年來刻劃在臺灣人的心目中延續至今。😎

充滿紅磚與白石的帶飾，許多連續拱圈與對柱、牛腿托架與牛眼窗等，就是華麗的安妮女王風格

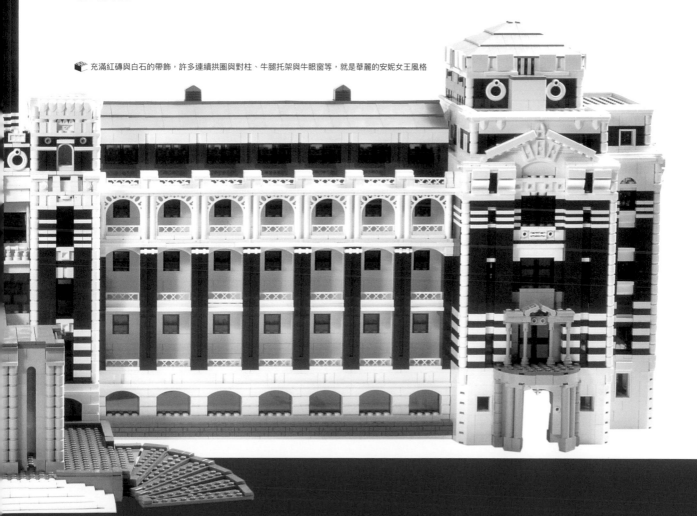

樂高設計師：
黃彥智，醫生，投入樂高創作 10 年

關於作品：
尺寸：L150 ╳ W80 ╳ H70 公分
使用積木數：30,000

為何選這個地標或古蹟創作？
總統府是臺灣最高首長的辦公室，也是
臺灣的象徵地標，造形宏偉莊嚴，是我
理想中的建築代表，只要零件備妥，當
然要挑戰。

參考了哪些資料，讓作品更接近真實？
由於總統府不是一般人可以隨便接近拍
照的，所以在網路上透過 google map
的街景功能，幫我找到很多角度的照片。
為了表現出整個建築的雕刻，我也運用
了相當多的小零件來呈現複雜的外觀。

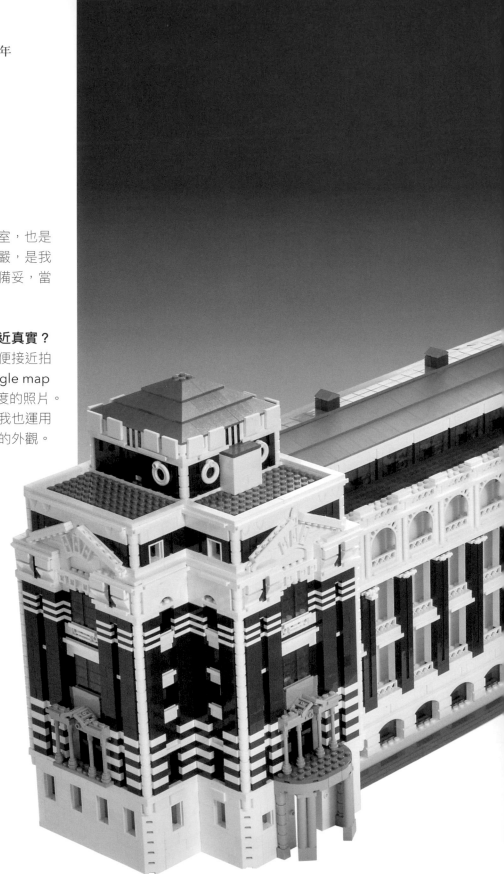

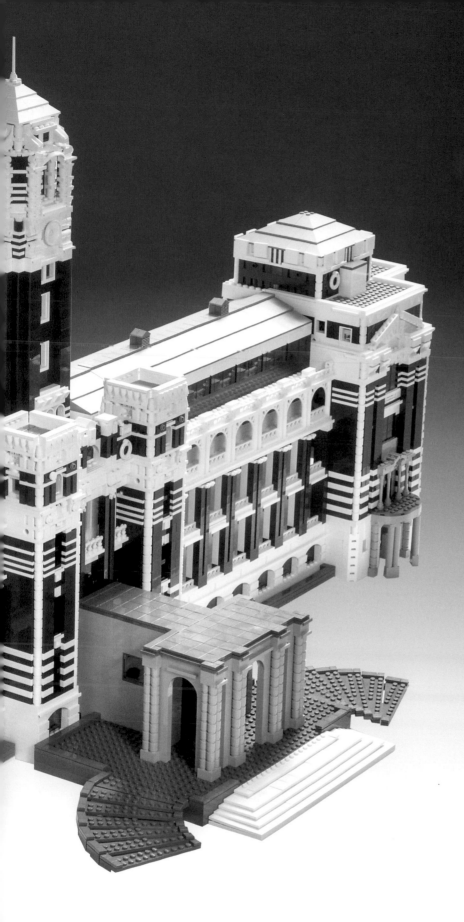

📷 高達 60 公尺的中央塔樓特寫，落成時是全臺北最高的建築物

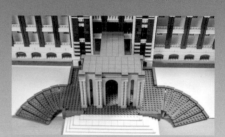

📦 灰磚交疊呈現門口的斜坡道

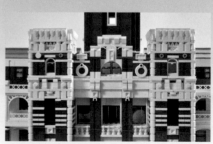

📷 圓窗是汽車的輪框零件

# 05. 中華商場

## 歷史解說：

地點：臺北
年代：1961
建築師：趙楓、虞日鎮

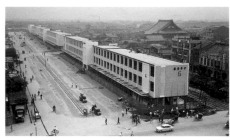

中華商場歷史照片

## 滿載夢想的商業與人生列車

國共內戰後，大批隨著國民黨政府來臺的軍民在臺灣各地暫時落腳，臺北寬廣的中華路也成為其中許多人的棲身之地，在其上搭建簡易竹棚木屋營生，等待政府反攻大陸。十多年過去，隨性營造的環境被認為妨礙城市的治安與衛生，政府便出資興建八座鋼筋混凝土造，光潔亮麗的大型商場，改善居民的營業及居住環境。

八座商場北起忠孝西路、南至愛國西路，分別以八德「忠、孝、仁、愛、信、義、和、平」為名，座落於縱貫線鐵道旁，並陸續興建空橋串連，就像是八列載著希望的現代化列車，樓高三層，可容納 1644 戶商家，是當時規模最大的立體綜合商場。空橋也向兩旁跨過車水馬龍的中華路和串連南北的鐵路，讓商場成為連結城中與西門町，科幻感十足的一座立體城市，好像把橋收起來隨時會開走。

而商場中的商店琳瑯滿目，涵括食衣住行各種生活需求，小吃來自中國各省口味，服飾滿足士農工商各行各業需求，還有延續西門町休閒娛樂傳統的豐富電子及音響店家，再加上屋頂大型霓虹燈，這座人聲鼎沸的商業列車，與臺北人一同走過政治飄搖與經濟奇蹟的悲歡歲月。1990 年代，隨著鐵路地下化及捷運工程的進展，城市進入下個階段的空間改造，歷經三十多年的中華商場「被認為妨礙城市的治安與衛生」，在黃大洲市長任內被拆除，並將中華路改造為寬廣的林蔭大道。

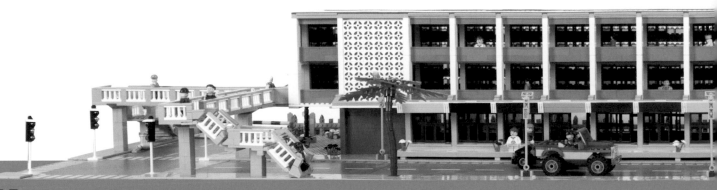

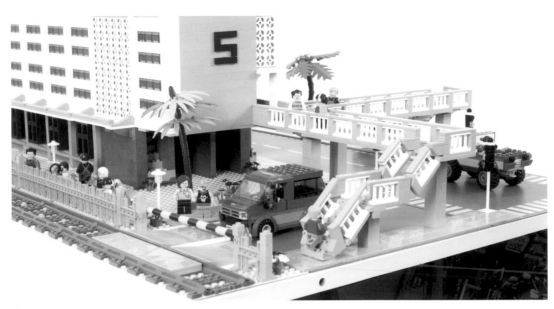

🧱 中華商場後面有火車通過，也是情侶約會聖地

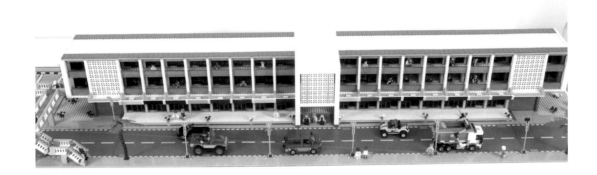

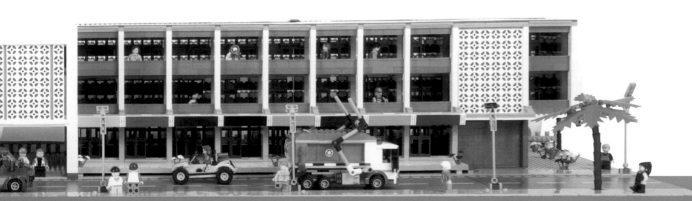

**樂高設計師：**
小高，電腦工程師，投入樂高創作的時間 9 年

**關於作品：**
尺寸：L178.5 × W51 × H24.5 公分
使用樂高數量：約 9,000

### 為何選這個地標或古蹟創作？

相信很多年輕人都沒有看過，甚至聽說過「中華商場」。它是連棟排列的八座三層樓水泥建築商場，本身就是人潮聚集地，再加上周邊的商圈，成為當時大臺北的繁華核心，在我的學生時代，生活重心幾乎全在那裡，只要有空，常常約上三五成群的好友們往那裡跑，一直到它被拆除為止。

### 參考了哪些資料，讓作品更接近真實？

中華商場在 1992 年因為興建臺北捷運而被拆除了，增加了創作的難度，還好網路上還有許多資料，我只能依靠網路圖片慢慢堆砌。

有了外貌結構的參考，再來必須決定顏色。我找到的圖片基本上都已經很有歷史，其中有黑白照片、復古的棕色照片等，就算是彩色的可能也不是當時的顏色，綜合手上所有資料，我決定使用白色當作整座建築物的主色，橘色定為第二色，使用於二樓以及三樓走廊圍牆的顏色。

### 碰到的困難與解決方法

好不容易決定好顏色，零件問題隨之浮出。第一點：橘色在樂高的建築系列中並不常見；第二點：中華商場有一面牆十分特殊，我想要用來製作的零件已經是絕版樂高盒組中的零件，單買起來相當不便宜，實在無法下手。於是團隊決定一起跟樂高公司訂購零件，不但省下不少金錢，大部分人零件不足的窘境也一同解決了。

在長達一個多月的零件等待的日子中，我也不敢怠慢，要思考構圖和製作工法，讓拿到零件後能很快完成。雖然想好要怎麼製作，有些部分甚至使用同樣的零件（不同顏色）模擬，但是仍然花費了一個月多的時間製作，因為我還有正職，能製作的時間也只有下班之後。期間，它被我裝了又拆，拆了又裝，重複好多次，連睡覺都會夢到自己在裝拆零件，簡直是日有所思，夜有所夢。終於，它要完成了，我放上最後一個零件時那種喜悅，完全不可言喻。

### 完成這個作品給自己帶來的影響

製作過程中最困難的是只能看著不完整的照片做出實體，還有同好的協助。在此要特別感謝我的家人，因為每次創作時，就會把家裡弄得亂七八糟，容忍我那麼久，真是非常謝謝你們。

🧱 使用特殊零件模擬的牆面

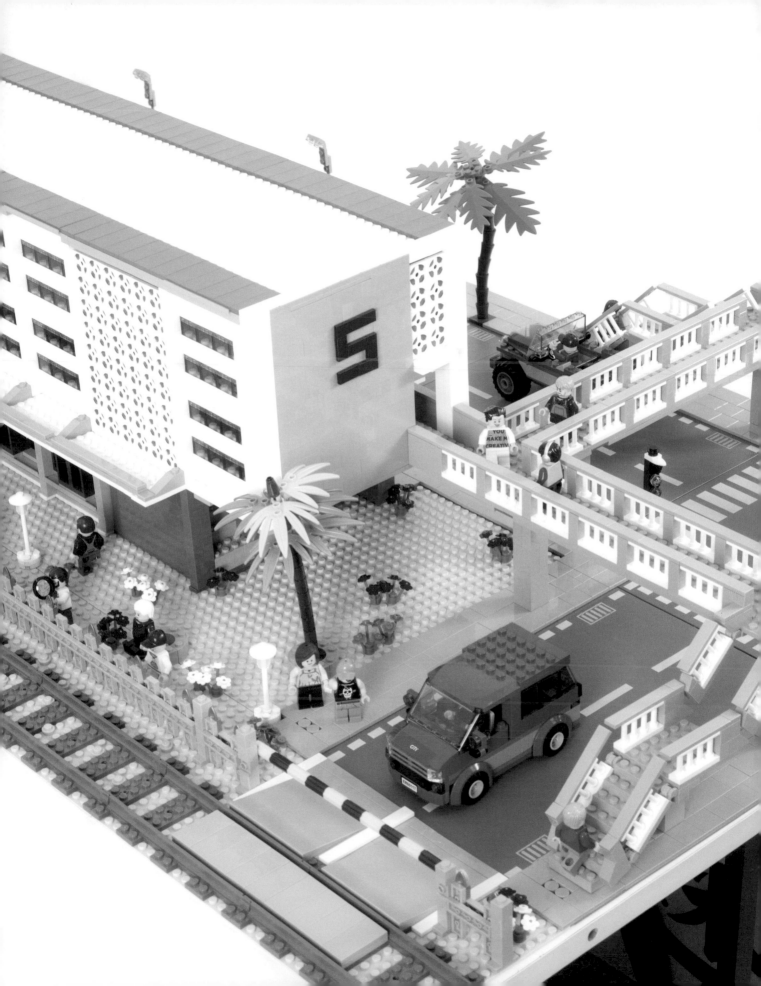

# 06. 鐵道部

## 歷史解說：

地點：臺北
年代：1919
建築師：森山松之助

修復中的鐵道部，Ckbubutp @CC 版權

## 橫跨清代日本到中華民國的鐵道大本營

日本時代，總督府接續發展清代洋務運動，在臺北北門外到淡水河間的寬廣區域打造的近代工廠「機器局」，以鐵路相關設施維修為主要業務，打造全臺灣鐵道車輛與設備的整備大本營。最初總督府鐵道部沿用清代機器局的衙署做為廳舍辦公，1916 年因日漸朽壞，並因業務擴充需要更多的辦公空間，次年便新建由總督府營繕課技師森山松之助設計的磚木混構新廳舍，採用配合鐵路的發源地英國特色的都鐸風格，並分別由營造廠高石組及住吉組於 1918 及次年分兩期承造竣工，值得一提的是，高石組的辦公室就是今日北門內不遠處的撫臺街洋樓。

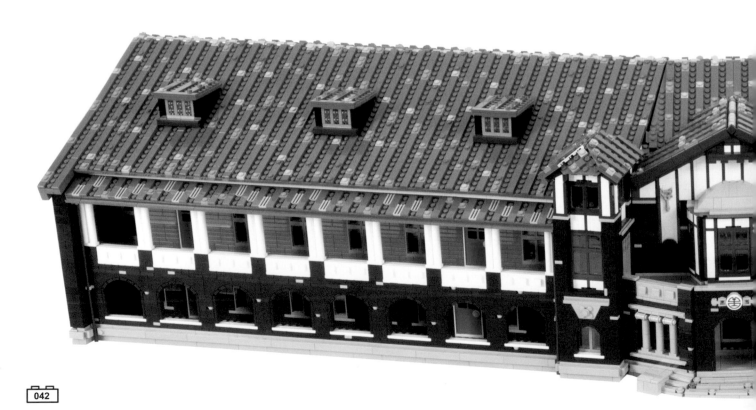

📷 正門口旁的裝飾是用灰色精靈鑰匙模擬，充滿創意

鐵道部廳舍一樓主要為承重磚牆構造，二樓地板、牆體及屋架為大量使用來自阿里山檜木的木構造，陽臺外廊則由一圈混凝土樓板框住主建築的木造樓板，為了加強結構強度，不愧是主管鐵路的單位，霸氣十足的採用鐵軌做為混凝土樓板的骨架。

整體配置為配合面向街道的路口而設計為曲尺形，位於轉角的主入口呈圓弧狀，也面對著交通要道，這裡是全棟的焦點，主入口左右以背心式屋頂的雙衛塔，呈 50 度角，夾護木骨壁大山牆，山牆下設置觀景採光突窗。一樓部分以圓弧造形的磚牆配以圓拱門、左右短柱列及弧形大階梯收頭。從衛塔到翼樓不同量體的磚線高度錯落，使立面充滿變化並帶有規律性。

鐵道部後來因為經費不足，西翼並未完成，成為不對稱的配置，但仍相當宏偉壯觀，目前由國立臺灣博物館負責修復，並規劃再利用為鐵道博物館。😎

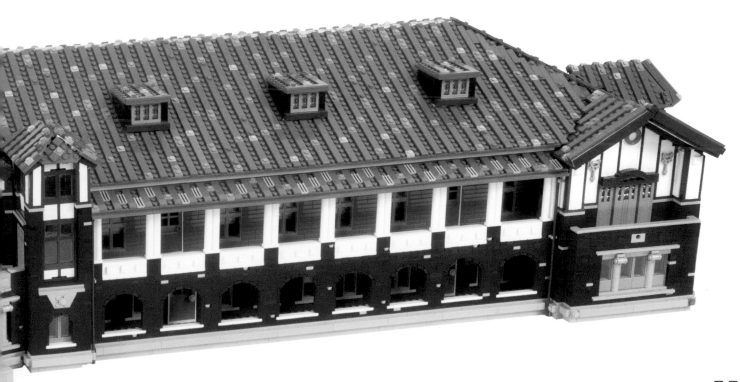

**樂高設計師：**

姚志遠，本業建築業，2012 年投入樂高創作至今 4 年

**關於作品：**

尺寸：L157 × W44 × H29 公分

使用樂高數量：約 12,000

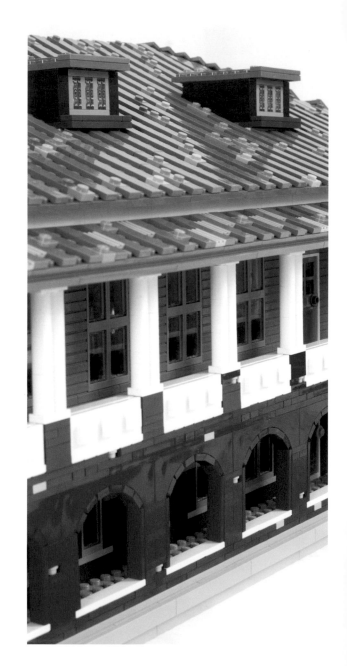

### 為何選擇這個地標？

臺灣總督府交通局鐵道部是日治時代非常重要的鐵路行政中心，從事建築業的我對於臺灣各種風格的建築都有著濃厚的興趣。

### 參考了哪些資料，讓作品更接近真實？

鐵道部就位在臺北車站、北門和臺北郵局的旁邊，可惜不像其他古蹟已經整修完成開放，目前正在積極修復中，一般民眾無法進入參觀。創作前我先從網路上找了相關圖片參考，還好透過朋友的安排，讓我們有機會進入實體建築拍照參觀，才能完全呈現建築的細節。

### 組裝技巧

利用轉向磚拼上紅棕色的薄片零件呈現鐵道部建築本體的木紋條紋。另外一個有趣的地方是用灰色的精靈鑰匙零件呈現浮雕。屋頂的斑駁感和木紋有特別用樂高呈現出來。

鐵道部建築的角度並非樂高零件容易拼組的直角，而是 120 度，過去我的作品都是蓋在底板上，為了忠實呈現建築的角度，第一次嘗試不使用底板，直接堆砌。

這是我第一次挑戰的真實建物，以往的作品都是天馬行空的幻想創作，可以隨心所欲，這次為了表現出建築的原貌，花了很多心思考慮零件的使用和如何堆砌，是個人創作的一座里程碑，十分有成就感。

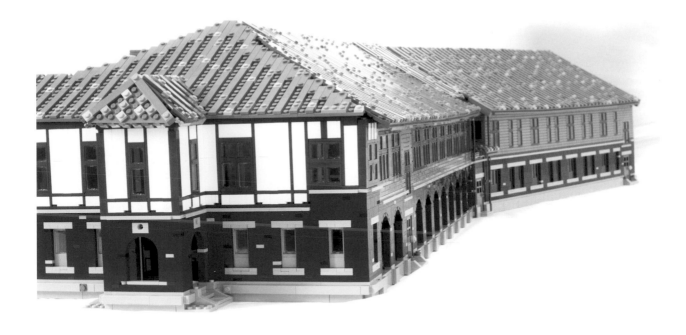

🧱 利用轉向磚拼上紅棕色的薄片零件呈現鐵道部建築本體的木紋條紋

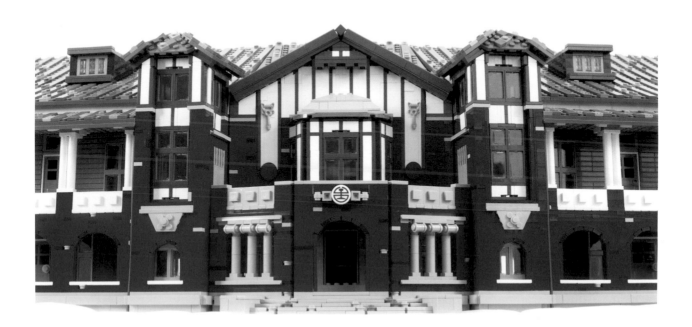

# 07. 國立臺灣博物館

## 歷史解說：

地點：臺北
年代：1915
建築師：野村一郎

📷 林文河攝，臺博館提供

### 在臺北遇見希臘和羅馬

想在臺灣的東方傳統社會中注入西方文明的日本人，歷經前三任總督不得要領的碰撞，在第四任總督兒玉源太郎及民政長官後藤新平的改革下，徹底從日本政府眼中的賠錢貨，搖身一變成為「流著奶與蜜」的殖民地，從政治、經濟、產業、交通、教育等各方面皆突飛猛進，後續的繼任者覺得這兩位前輩實在需要大力推崇宣揚，便計畫蓋一座偉大的建築紀念他們。

基地選在清代臺北大天后宮北側土地，是為了讓旅客一出臺北車站，就能望見街道底端的壯麗館舍。白色三角山牆與古典「多立克式」列柱象徵源自希臘的文明與理性，羅馬式穹頂則主宰著天際線誇耀權力，大廳兩旁轟立著兩位長官的銅像，宏偉的外觀稱職的扮演著日本殖民臺灣的紀念碑。

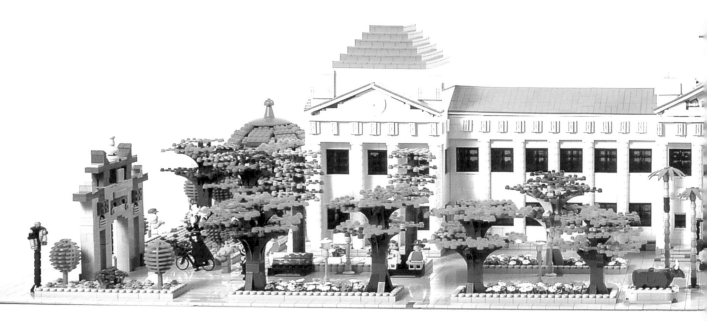

📷 位於二二八和平紀念公園北側的臺灣博物館是臺灣現存歷史最悠久的博物館

但是蓋了這麼大棟房子要放什麼呢？日本人也傷透腦筋，後來總督府決定把這裡打造成從地質礦物、動植物到原住民風俗文化，陳列在臺灣發現一切知識的博物館，既為殖民成果展示也具有教育意義，更是未來國土南進的知識基地。

今天的國立臺灣博物館已是無數學子參訪臺北的必經地標，大門旁兩座從臺灣神社搬遷來的銅牛也是人氣超旺的合照夯點。其實整座博物館所在的二二八和平紀念公園，還有許多各處搬來的牌坊、石獅、銅馬和大天后宮的建築遺跡，可說是一座大型露天博物館，值得來此細細尋寶。😎

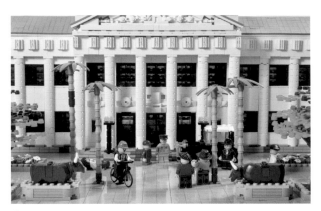

門口兩隻銅牛是在不同的年代，由不同的人所捐贈的，卻十分相像

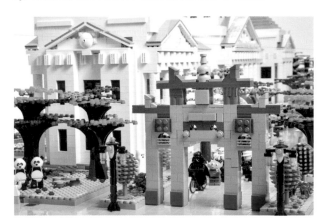

三級古蹟黃氏節孝坊，位於二二八公園內，石材和工匠皆來自清朝同治年間的泉州

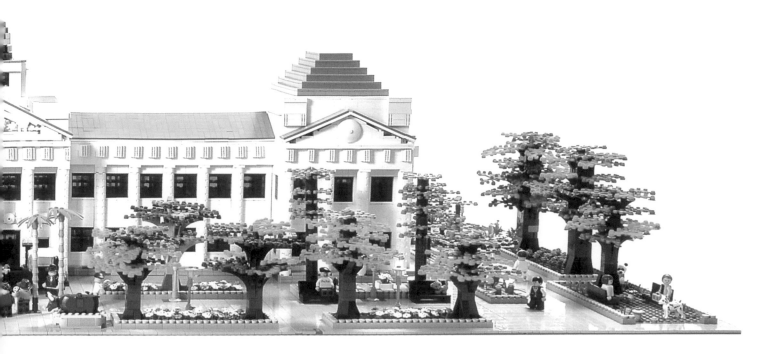

樂高建築師：
戴樂高，本業樂高積木創作與教師，投入樂高創作的時間約 5 年

關於作品：
尺寸：L182 ✕ W78 ✕ H40 公分
使用積木數量：25,000

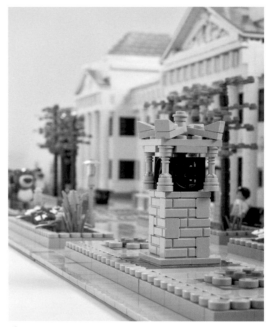

🧱 博物館後方，日式石燈造型的臺北廣播電臺「放送亭」。這是 30 年代推廣廣播時，電臺附近公園或空地常見的設施。

### 為何選擇這個地標？

2013 年兒童節期間，我參與了協會與臺灣博物館共同舉辦的樂高積木展示活動，萌發創作這個作品的念頭。活動期間，我發現在瑰麗的古蹟中，有著孩童的驚喜表情，以及家長滿意的笑容，那些畫面深深留在我的心中。透過導覽，讓作者與參觀的民眾可以直接溝通創作理念，原來樂高創作與寓教於樂之間其實就是那麼簡單。臺灣博物館是我們第一次受邀來到的國立博物館，因此這個創作也可說是紀念我們團隊發展的里程碑。

### 參考了哪些資料，讓作品更接近真實？

本建築所在位置交通方便，占地也相當大，很適合親自前去拍攝取材，但屋頂部分還是需要 Google 的空拍圖片來對照。而臺博周遭古蹟也相當密集，在適當比例的範圍內，都有忠實呈現出來。

### 特殊組裝技巧

為貼近典雅的建築造型，我大量使用了接近原建築色彩的砂綠色平滑板零件、直條紋路圓柱。其中砂綠色的零件價格上較其他顏色高，因此光是屋頂的製作就硬著頭皮投入了不少金額購買零件。

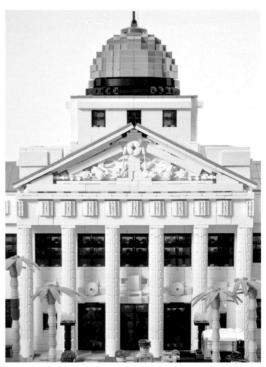

🧱 正門古典「多立克式」列柱和精細的牆面浮雕呈現新古典主義

### 碰到的困難與解決方法

先遭遇的問題是要蓋多大？如果完全比照樂高人偶的比例，會相當龐大，所需的零件和金額也很驚人。但我很喜愛在建築作品中融入人偶，所以使用的是讓建築體縮小一些的折衷比例。即使放上人偶，也不至於感覺是巨人，因此在長寬高整體的比例掌控上，花了一些時間來拿捏。

### 作品中特別自傲，希望大家注意的地方

本作品是我目前製作的臺灣建築中規模較大的建築，使用的積木與時間也最多。作品週遭有許多小型古蹟一同呈現，並融入趣味的人偶與場景。希望營造出處處有驚喜的感覺，讓每次觀賞的人們都有不同的發現。臺灣建築作品結合一些趣味驚喜是我首次的嘗試，我希望這能成為我個人的風格，一直持續下去吧！

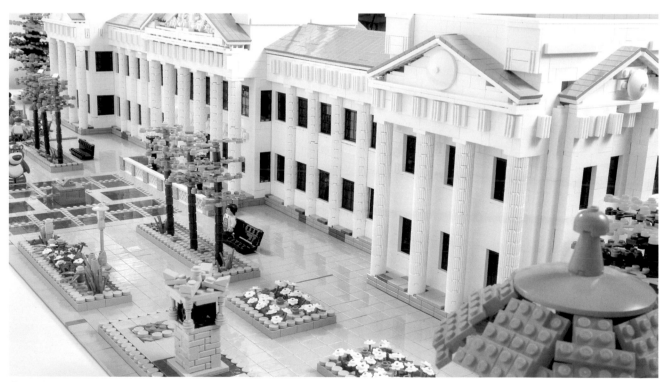

🧱 博物館後方細節

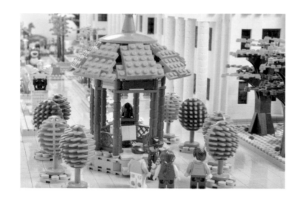

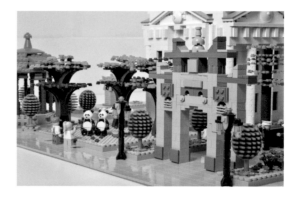

涼亭

黃氏節孝坊

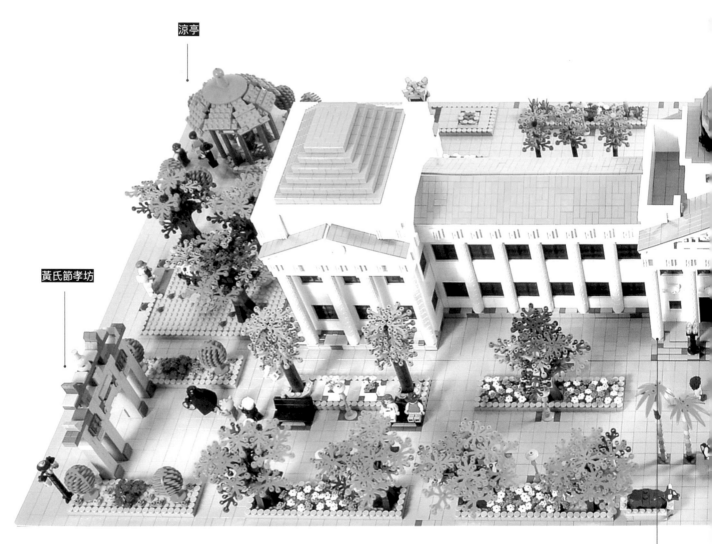

🧱 屋頂使用貼近原建物的砂綠色零件，並參考空照圖詳實復原

多立克式列柱

馬式穹頂

水池

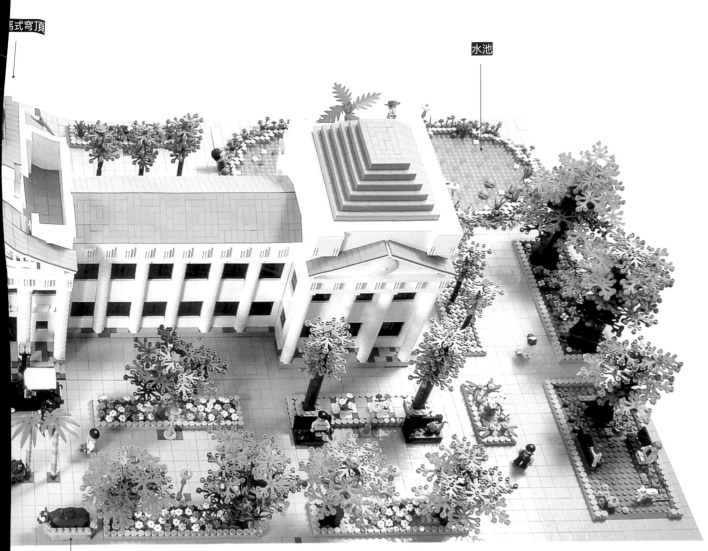

銅牛

# 88. 臺灣博物館土銀展示館

**歷史解說：**

地點：臺北
年代：1933
建築師：日本勸業銀行建築課

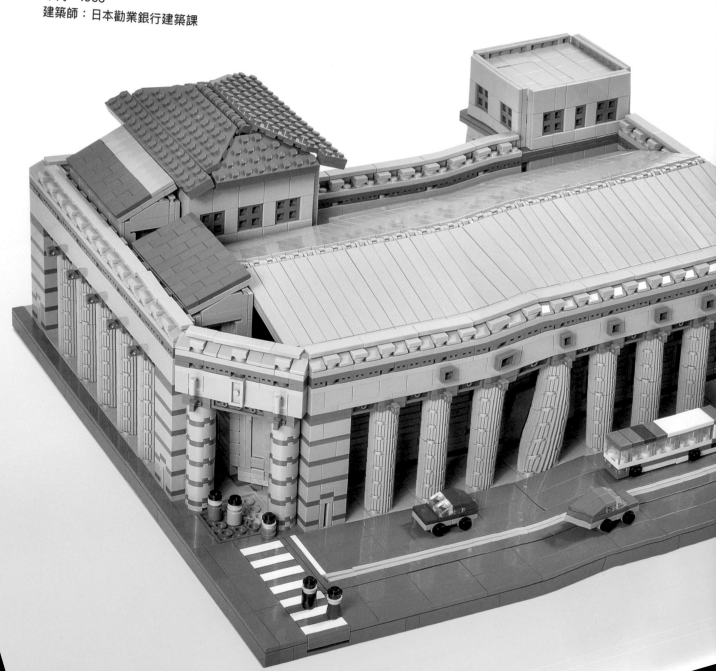

土銀展示館，臺博館提供，林一宏攝

## 展示金融史與自然史的粗壯神殿

清代漢人的產權錯綜複雜，一筆土地的所有者可能是同宗族中的數百人，對於日本人想在臺灣獲得資源造成阻礙，試想若是要蓋一座糖廠須買土地，光是獲得產權人同意就要花上數年時間，實在太沒效率，這時在日本專門「勸人把產業投入開發」的勸業銀行就登場了，因業務廣大，1933 年在臺北購地新建大型行廈。

臨馬路的西南兩側，15 根從地面直衝屋頂的巨柱最引人注目，堅固形象就像是在跟客戶保證「你的財產放在我這裡保證安全」，這也是當時銀行建築流行的設計手法。灰撲撲的外觀像是用厚重的石塊砌成，其實內部是先進的鋼筋混凝土構造，牆上的渦捲紋飾與獅臉浮雕則帶來一股神祕的異國風情。

戰後勸業銀行改組為土地銀行，在政府推動土地改革時扮演重要角色。後來土銀在北側蓋了更高的大樓，舊廈逐漸失去光彩，一度面臨拆除危機。在搶救保存成功後，土銀將已經是市定古蹟的勸銀舊廈，租借給對面的國立臺灣博物館，成為專門陳列古生物的土銀展示館，日本時代的金庫也做為展示金融史的行史室，還能看到當年從東京進口的金庫大門。

原本在天花板精雕細琢的紋飾浮雕被悉心修復，並刻意保留原件與新作的色彩落差，搭配放置在挑高大廳中壯闊的恐龍與鯨魚化石，在燈光營造氛圍下與牆面斑駁的歷史感非常合拍，大廳也不時開放給學童申請夜宿，在古生物的陪伴下入眠，或許會做一場回到侏儸紀的美夢吧！

樂高設計師：
康耀仁，傳統製造業，投入樂高創作從 2005 年至今約 11 年

關於作品：
尺寸：L40 ╳ W40 ╳ H20 公分
使用樂高數量：約 9,000

## 為何選擇這個地標？

我之前從未用樂高來創作建築物，此次藉由「臺灣特色建築比賽」的機會來挑戰創作能力。學生時代常常經過此銀行，對於該棟建築物有相當深刻的印象，銀行本身位於路口轉角處，建築兩側設有走廊且外側聳立著巨大的石柱，石柱上的山牆飾有特殊的雕刻及捲曲紋樣，十分有異國風情的建築風格，是少有的典型折衷現代主義建築物。

## 參考了哪些資料，讓作品更接近真實？

在進行創作前，先以網路搜尋來認識此建築物的歷史沿革，也瀏覽過其他介紹該建築的文章及網頁；雖然網路資源相當豐富，但還是不比實地走訪來得更為清楚透徹，利用假日時間實地參觀，了解內部的建築結構及以拍照記錄外觀；綜合上述方式做資料的搜尋及匯整，在創作時更能接近建築原貌。

## 特殊組裝技巧

主要以無顆粒化的 SNOT 方式來創作此建築，讓作品像是縮小比例的銀行模型；又用轉向顆粒及平滑板來表現道路的標線，如同真實的馬路一般。

創作時添加了小小人及小車等，就因銀行座落於馬路邊，平常時都是車水馬龍的景象，道路上往來的車輛搭配著過馬路的人群，宛如小小世界。

## 完成這個作品給自己帶來的影響

這是我第一個創作的建築類作品，先前都是以電影類的故事場景去創作，算是自我突破的創作。以樂高來創作可以抒發心情，另外作品完成後會得到無比的成就感。

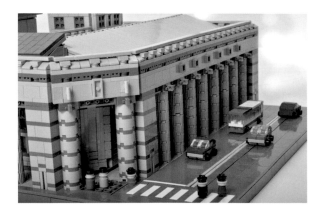

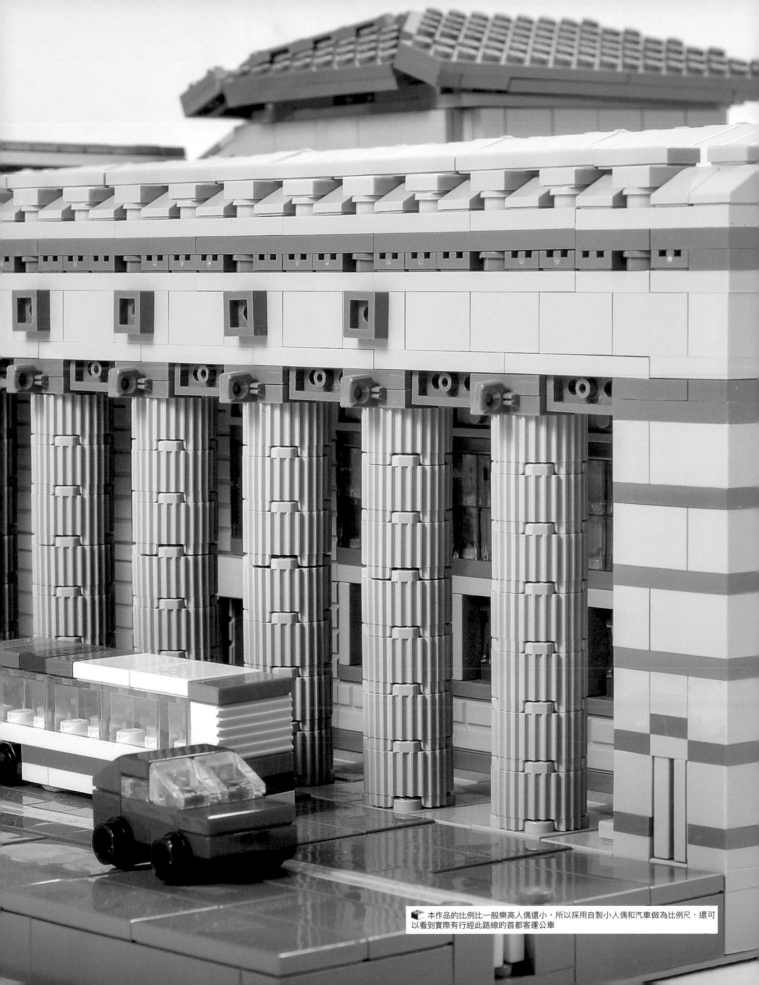

本作品的比例比一般樂高人偶還小，所以採用自製小人偶和汽車做為比例尺，還可以看到實際有行經此路線的首都客運公車

# 09. 臺北郵局

## 歷史解說：

地點：臺北
年代：1930
建築師：栗山俊一

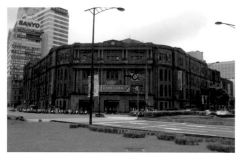
min02070207 @ CC 版權

## 面向北門外的華麗通訊基地

1898 年總督府將臺北郵便局設置於城牆內側北門街通，兼掌電信與電話業務，初期為木造的古典風格，1913 年遭遇祝融焚毀建臨時局舍將就使用。1928 年總督府決定於原址北側新建鋼筋混凝土的大型新廳舍，由總督府營繕課技師栗山俊一設計。栗山同時也是研究建築材料學的學者，對於臺灣荷蘭時期的遺跡相當有興趣，曾至赤崁樓和安平古堡進行調查研究並發表文章，可說是公務員兼資深文史工作者。

落成於 1930 年的臺北郵局，位於臺北城內多條道路的交會口，配置為梯形的三個短邊，後方內庭為郵務車停放作業處。面向路口能使從大稻埕進城的人欣賞到郵局最完整的立面。正立面屋頂女兒牆，設置大時鐘的翻模印花山牆，代表郵務準時的精神，兩翼轉折與收尾處也有同樣的山牆做為呼應。

由二樓貫穿至屋簷的四對巨柱，突顯這座全臺最大郵局的巍峨大器，玄關車寄（門廊）由正面五個、側面兩個古典連續拱圈組成，建築兩翼的立面開窗也多使用連續拱窗，呼應初代木造郵便局的外觀特徵。

中華郵政的郵務車

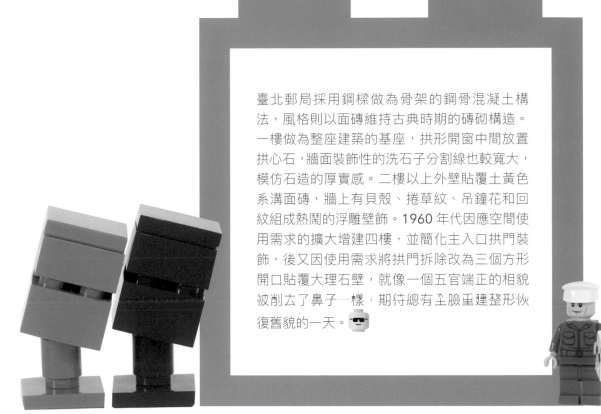

臺北郵局採用鋼樑做為骨架的鋼骨混凝土構法，風格則以面磚維持古典時期的磚砌構造。一樓做為整座建築的基座，拱形開窗中間放置拱心石，牆面裝飾性的洗石子分割線也較寬大，模仿石造的厚實感。二樓以上外壁貼覆土黃色系溝面磚，牆上有貝殼、捲草紋、吊鐘花和回紋組成熱鬧的浮雕壁飾。1960 年代因應空間使用需求的擴大增建四樓，並簡化主入口拱門裝飾，後又因使用需求將拱門拆除改為三個方形開口貼覆大理石壁，就像一個五官端正的相貌被削去了鼻子一樣，期待總有主臉重建整形恢復舊貌的一天。

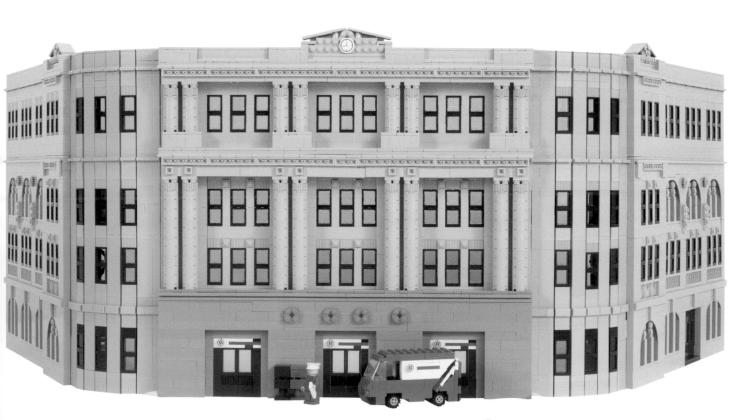

🧱 臺北郵局是全臺最大的郵局

樂高設計師：

郭力嘉（lixia），電腦工程師，投入樂高創作從
2010 至今

關於作品：

作品尺寸：L50 ╳ W50 ╳ H45 公分

使用樂高數量：4,000

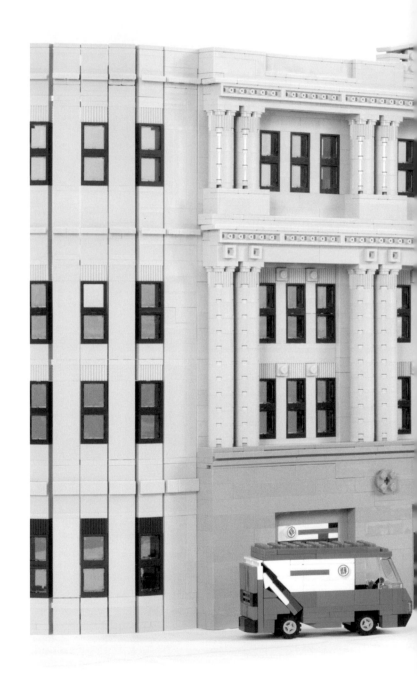

## 為何選擇這個地標？

從小經過北門，看到臺北郵局美化修復後的新
生，希望能做出來作為紀念。

## 特殊組裝技巧

SNOT 是必備的，大量利用零件背面來表現牆
面裝飾，甚至連星戰系列鴨子兵的腳都用上了，
希望讀者能猜猜看用在哪裡。此外三角窗的牆
面也花了很多心思。

## 碰到的困難與解決方法

還是缺件跟補件，MOC 就是這樣，一直以為
自己的零件庫存很足，但實際上還是用時方恨
少。

## 在創作過程中，享受到的樂趣

臺北郵局搭上拆除高架橋重現北門的話題，再
度因美學問題浮出檯面，利用樂高來詮釋本土
題材的話題性，有點反差的趣味。

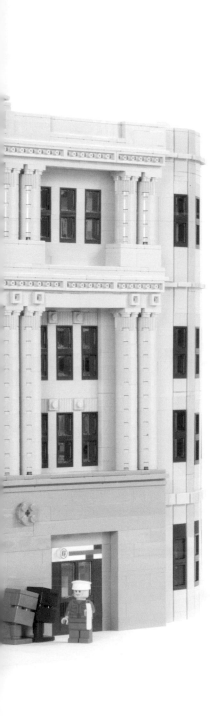

臺北郵局與鄰近的北門擺在一起充滿趣味性

# 18. 臺北北警察署

**歷史解說：**

地點：臺北
年代：1933

## 縱貫鐵路以北的臺北治安屏障

日本時代選擇警察署在大城市中的位置，考量城市控制與提高見警率，機關屬性「看」與「被看」的特別需求，時常將入口設置於交叉路口的轉角，以雙柱強調入口威嚴，並因應位於轉角的流動感，採用略帶些許裝飾藝術語彙的折衷主義，外牆則貼覆增添鋼筋混凝土構造的溝紋面磚。

這種建築類型，可說是帝國治理術的最前線與最具體的展現，除了形塑出具現代感的流線造型，兩翼辦公廳舍向後方延伸，其實也是為了便於執法人員看顧著角落的拘置室，是帶有規訓教化意涵的空間，臺北的北警察署即為一例，另外在新竹、臺中、彰化和臺南也都還有保留形式相似的舊警局。

日本人以臺北城的「腰帶」縱貫線鐵路為界劃分轄區，於大稻埕設置北署，於臺北城內設置南署。而大稻埕因為是本島人聚居地，便成為訴求民主政治的社會運動基地，許多臺灣社會菁英因鼓吹理念，受到「關切」而進出警署如家常便飯，如蔣渭水簡直把北署當客廳四度出入，並於獄中著有觀察臺灣人的文章發表於《臺灣民報》。

戰後北署持續做為警察局使用，並加蓋三樓增加使用空間，後又被指定為市定古蹟保存，至今仍保留水牢、鞭刑室等歷史場所。在臺北市警察局大同分局遷出後，目前考量結構安全已拆除三樓整修回原貌，定位再利用為臺灣新文化運動紀念館，讓民眾在昔日的威權空間中緬懷為民主打拚的前輩。

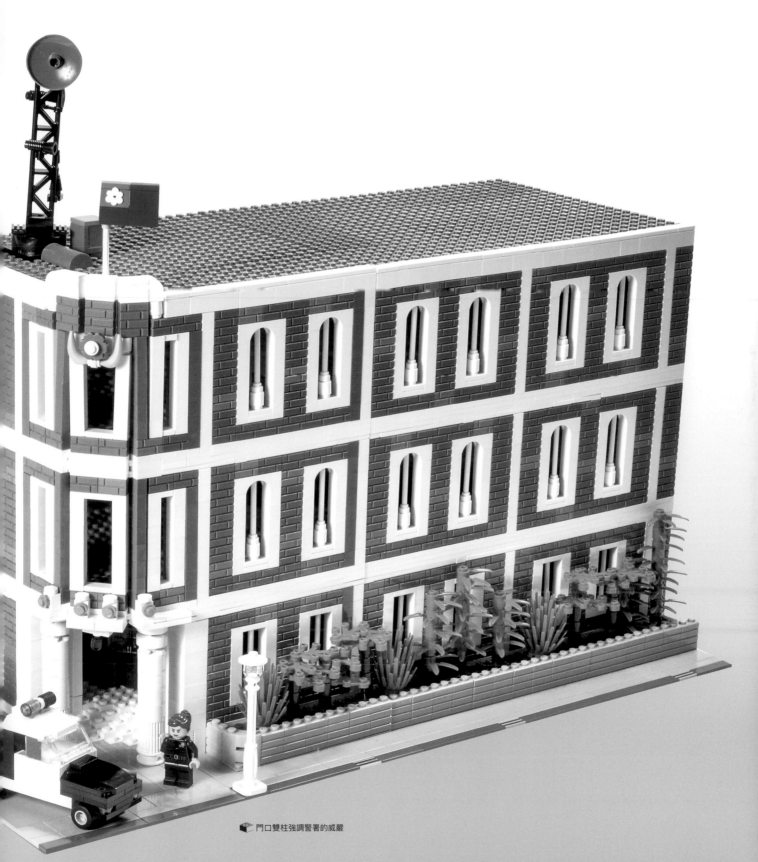

📷 門口雙柱強調警署的威嚴

**樂高設計師：**
蔡宗憲，學生，投入樂高創作 6 年半

**關於作品：**
作品尺寸：L52 ╳ W26 ╳ H30 公分（二層）、
H40 公分（三層）
使用樂高數量：4,000

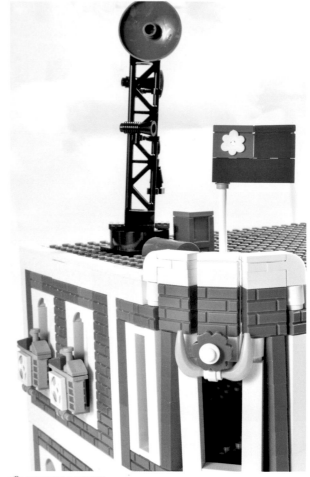
🧱 國旗和警徽的細節打造

**為何選擇這個地標？**
大同分局在我就讀國小時，是回家必經之路，是警局亦是古蹟，令人印象深刻，所以決定用樂高呈現其風采。

**參考了哪些資料，讓作品更接近真實？**
創作時除了參考網路照片外，我還到現場直接拍攝與記錄細節。事後大同分局搬遷，我也前往觀看內部構造，不過為了方便製作，本次作品並沒有呈現內裝。

**特殊組裝技巧**
著手製作這個建築時，樂高剛好開發了新的零件，就是現在俗稱的「作弊磚」，以往想要製作磚牆的外表，同樣面積至少需要兩倍的零件，新零件直接一體成型，可說沒有它就沒有這個作品。

**完成這個作品給自己帶來的影響**
完成後意外獲得了「玩樂天堂」比賽的獎項，讓我十分開心，也才繼續完成部分側翼的建築群。

除了原先所玩的星際大戰主題外，我也開始接觸其他主題，像是臺灣建築與交通工具等。完成後，獲得了很大的成就感，無意中也增加了自己 MOC 的功力，我想跟所有的玩家說：不要怕 MOC，動手就對了！

🧱 製作磚牆外表的利器「作弊磚」

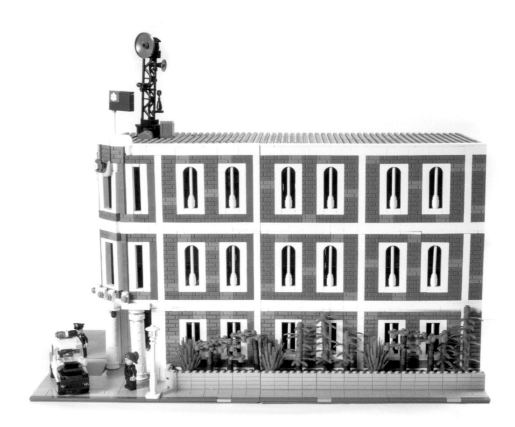

戰後增建為三層樓的北署

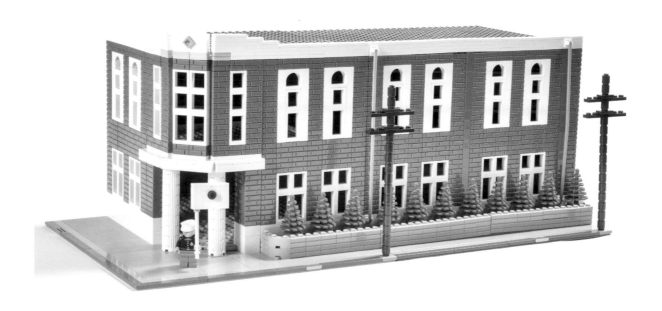

日治時期二層樓原貌與日本警察

# 11. 寶成門 （西門）

## 歷史解說：

地點：臺北
年代：1882

📷 寶成門的歷史照片

## 已被拆除的寶成門如今空餘裝置藝術

清代的臺北城內建城之初一片荒蕪，只有三戶平民百姓人家和若干祠廟，建城後才逐漸營造官府衙門。反觀城外，北邊的大稻埕舟楫熙來攘往，西邊的艋舺更是早在雍正年間就發展鼎盛，可比今日臺北東區，而通往城西的臺北府城西門，正式名稱寶成門，即取自「寶物成就」之意，希望把艋舺的興盛商業帶入城中。

臺北府城五門中，僅西門與南門為重簷歇山式屋頂，簡單來說就是屋簷蓋兩層，看來更氣派。而寶成門內即為清代後期治理臺灣最重要的行政官署機構群，從中國來的朝廷大員都在此辦公，是官老爺們從臺南移師臺北的重要據點。

日本時代的官員先是在改為總督府的清代衙署群中上班，1905 年推動都市計畫，原本只是打算把城牆多敲幾個洞，讓每座新開闢的馬路可以直直出城，後來因為缺乏建設新建築的建材，索性把城牆全拆了，拆下來的石塊便可拿來當作新建築基座、圍牆和下水道的材料。在一陣拆城風潮中，最靠近總督府的寶成門咻一下就被拆掉了，突然眼前一片開闊……咦，怎麼有點太開闊了有點不太習慣？

經過一些愛好歷史人士的提醒，其實城門留下來，景觀更美好，也不妨礙寬廣馬路的開闢，反而能做為氣派大道上的紀念碑，後來官方從善如流保留了四座城門。而拆太快的寶成門便成為臺北城的遺珠之憾，今日僅能在影像中追尋其丰采，原址則立碑撰文紀念，2014 年臺北建城130 年，則在舊址旁設置現代藝術表現手法的「西門印象」裝置藝術，為洋溢青春氣息的西門商圈留下一些歷史軌跡。😎

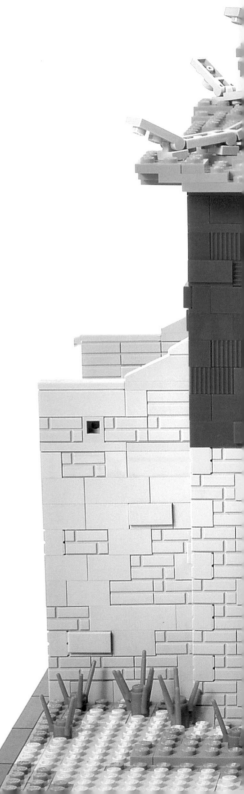

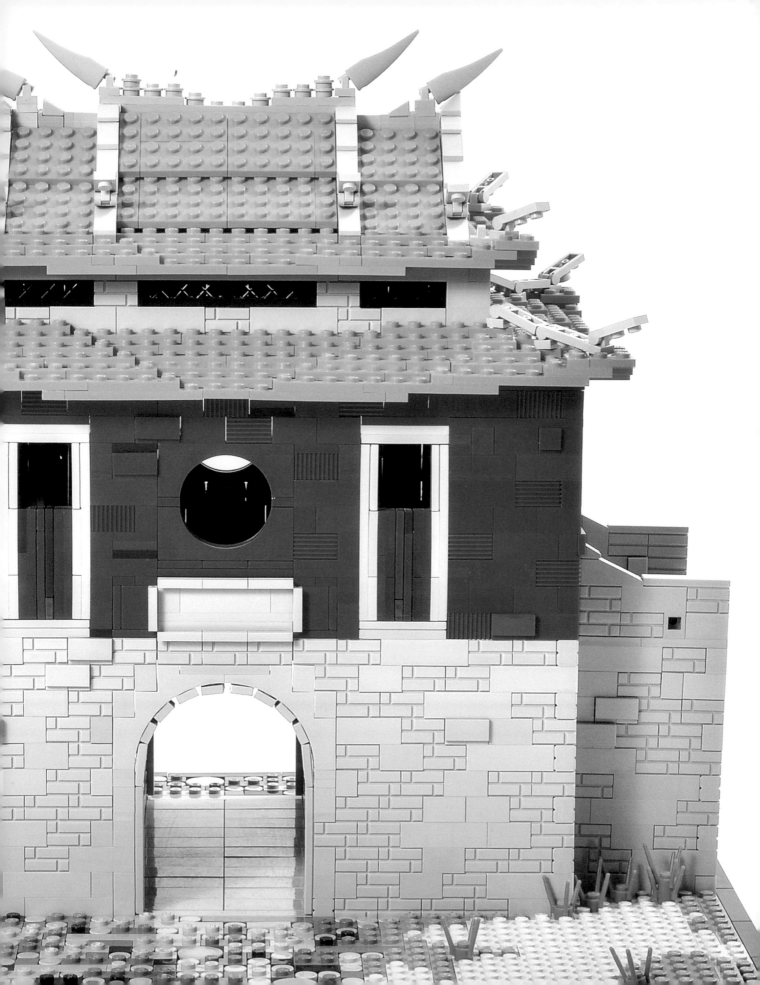

廖志清，教育業，投入樂高創作 9 年

關於作品：
尺寸：L40 ✕ W40 ✕ H40 公分
使用零件數：4,000

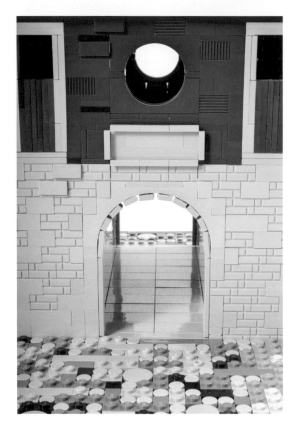

### 為何選擇這個地標？

城門是城市的靈魂，是令人緬懷的舊時代所遺留的印記。臺灣創意積木發展協會的「臺灣特色建築計劃」中將臺北的老城門以樂高呈現，寶成門便是其中之一。喜愛閩南式建築的我現居於大稻埕附近，對於過去屹立於艋舺、大稻埕的西門，更是興趣濃厚，因此決定以此為題進行創作。

### 參考了哪些資料，讓作品更接近真實？

由於寶成門已於 1905 年拆除，只能從網路及書籍搜集大量資料、照片來參考。創作西門最大的困難就是沒有實體可以觀察，只能夠搜尋大量各角度的照片、平面圖、俯看圖，勾勒出西門的形體。

### 完成這個作品給自己帶來的影響

和協會成員一同完成臺北五座古城門，十分有成就感，希望能夠用樂高堆砌出臺灣歷史中的建築，即便已經消失，也能將它們的美麗重現。一步步拼組出已經消失的西門，用自己的雙手將逝去的一段歷史以樂高積木呈現，這是身為創作者莫大的樂趣。

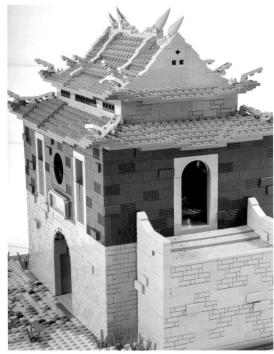

屋

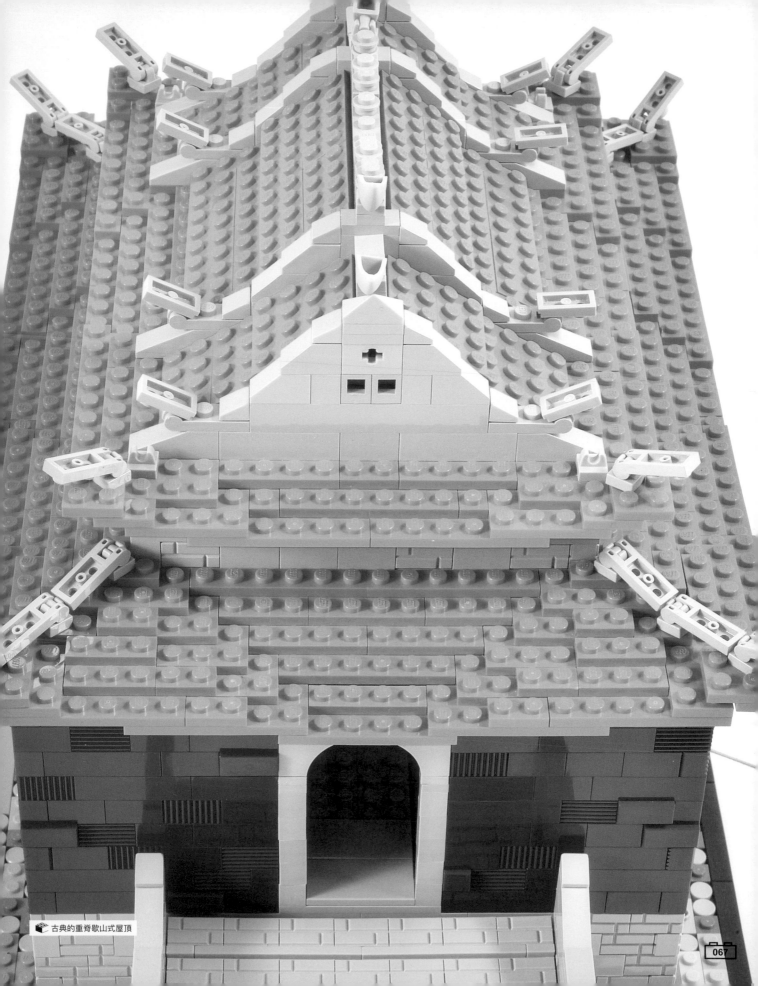

古典的重脊歇山式屋頂

# 12. 承恩門 (北門)

**歷史解說:**

地點：臺北
年代：1884

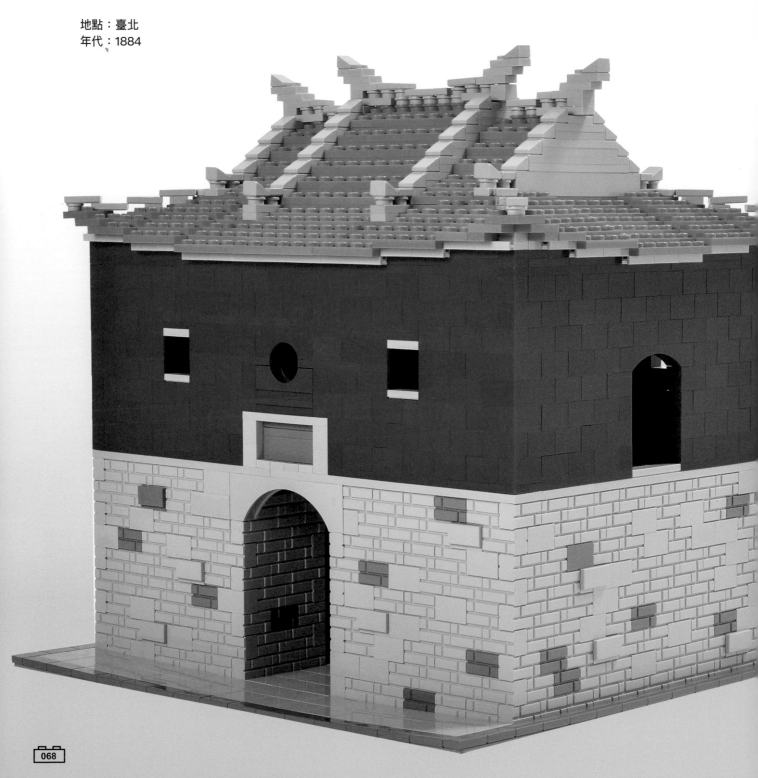

# 臺北唯一保留清代原貌的百年城門

臺北府城承恩門的長相討喜，小小的眼睛是考量防禦的觀敵窗，大大的嘴巴張著，吞吐城門的往來眾生，從北京來巡視的朝廷大員到要從大稻埕進城的市井小民，都得從這張嘴進出，但在最早的時候，北門的嘴巴是會關起來的。

其實 19 世紀早已不是冷兵器的時代，全歐洲都在拆城牆改建馬路或現代化設施，建於 1884 年的臺北城，是臺北在升格為府之後，「凡府治皆須衛之以城」法律規定下產生的象徵性建設，但既然要蓋，該有的防禦設施還是得有，除了建造誘敵入內「甕中捉鱉」的甕城，門洞除了對開雙門，還可從二樓降下柵欄增強防護。而建城是很花錢的，政府經費不足，屢次和民間富商借款，借到後來板橋林家的族長林維源聽到敲門聲都假裝不在家。

當然這一切都沒有發揮實際作用，臺灣民主國的總統逃跑後，因城內居民在無政府狀態動亂狀態下對秩序的期盼，日本軍隊大搖大擺的騎著馬從北門進城維持治安。1905 年日本人實行都市計畫，將城牆和甕城拆除闢為馬路，原本也打算一併拆了城門，卻又覺得城門傳統漢文化的燕尾屋頂造型倒也不難看，做為馬路上的景觀地標似乎不賴。歷經 1966 年的改建危機、挺過 1976 年的遷移風波，至今是臺北僅存並且保留原貌的清代城門，昔日象徵守護居民安全的城門，如今做為全民共有的文化資產而被守護著。

邵維倫，議員助理，投入樂高創作 2009 至今

尺寸：L26 ╳ W26 ╳ H27 公分
使用的積木數量：約 2,500

### 為何選擇這個地標？

北門是臺灣極少數閩南式城門建築，我常常經過所以對北門有種特殊的情感。2016 年前孝橋引道部分環繞著北門週圍，橋下一直是繁忙的交通樞紐，一直好奇這個神祕的古蹟，曾經為了觀賞它的全貌，大熱天在北門週邊道路繞了半個小時，現在隨著引道拆除與活化計畫，週邊開闊了，更方便一睹這個特別的古蹟。

### 參考了哪些資料，讓作品更接近真實？

北門為閩南式的建築，以實用為主，沒有華麗的裝飾，創作前拍了很多現場的照片，也在網路收集了許多舊照片來參考。

### 完成這個作品給自己帶來的影響

創作北門之後，正好臺北市政府執行了重現北門計畫，大眾對北門的關注度也大大提升，這個作品意外成為焦點。用樂高積木來呈現臺灣建築特色其實會有很多感官上的落差，想用樂高表達歷史建築的意象，就必須對這個建築有非常多研究和共鳴，在創作的過程中，無意間喚醒了我對古蹟建築的認識及重視。

# 13. 景福門 (東門)

## 歷史解說：

地點：臺北
年代：1882

### 「眾月拱星」的行政特區地標

臺北府城景福門是城內通往松山的孔道，雖然設有圓形甕城，但僅為象徵裝飾沒有發揮過實際防禦功能，碉堡式門樓則是和北門一樣的單簷歇山，閩南式的燕尾屋脊中穿插幾顆綠釉花磚做為裝飾，頗為秀麗。門外清代是一片原野景象，門內也只有一座節孝祠與牌坊，人跡罕至。日本時代拆除城牆，將景福門內外分別劃為總督官邸和醫學校用地，週邊頓時熱鬧了起來，後來又在東西兩側蓋了總督府和赤十字社的臺北辦公室，原本宏偉的城門，在西洋式的建築旁也顯得嬌小。

城門週邊的西洋建築群，在戰後換了政府，分別轉為中華民國的臺北賓館、臺大醫學院、總統府和國民黨中央黨部等重要機構繼續使用，景福門的重要地位依然不變。

中華民國政府向來以正統中華文化傳承者自許，使用這些日本人留下來的西洋房子，其實心裡頭是很悶的。1966 年政府以「整頓市容以符合觀光需要」為由，請建築師將景福門、麗正門和重熙門由閩南式的燕尾屋頂碉堡式城門樓，改建為中國北方迴廊宮殿風格，還在屋頂畫上黨徽，僅原本預計拆除的承恩門（北門）未被改建，維持清代原貌。

社會逐漸步入民主時代，總統府前凱達格蘭大道時常成為民眾集會遊行場所，而就在總統府正對面的景福門，也時常成為對執政者提出控訴的據點。為保護這把超過百年老骨頭的安全，主管機關不得不在週邊加上防護圍籬，也使得景福門變成難以親近的古蹟，這或許是人在與古蹟學習相處之道過程中的過渡裝置吧。

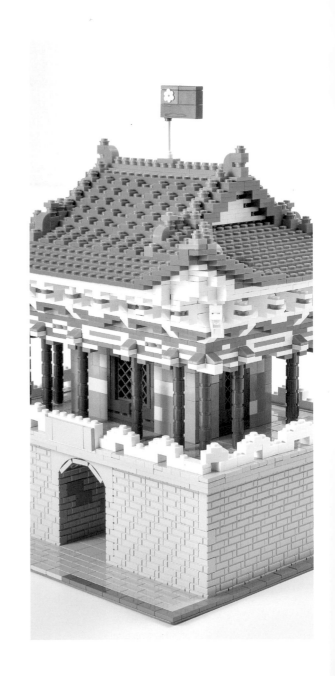

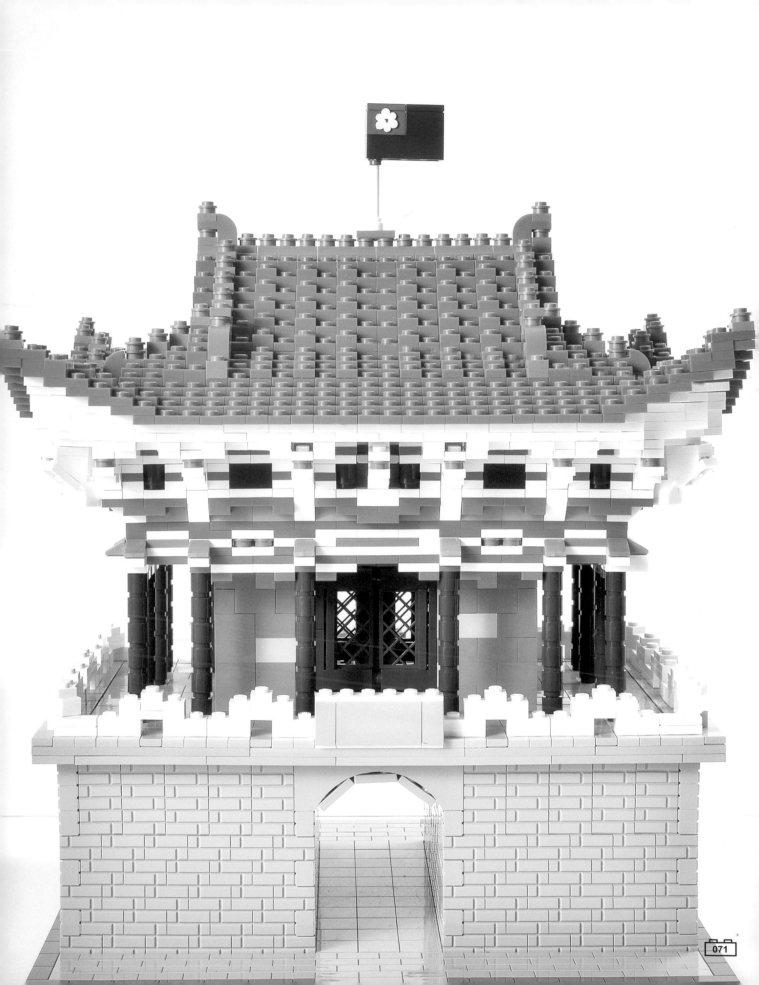

樂高設計師：
戴樂高，本業樂高積木創作與教師，投入樂高創作的時間約 5 年

關於作品：
作品尺寸：L26 ✕ W26 ✕ H30 公分
使用樂高數量：4,000

### 為何選擇這個地標？

我喜愛城門，因為它們訴說著城市的原貌，就像提醒自己原來還有著拒絕長大的心，也開啟了城門系列創作的動機。我第一份工作是國會助理，在加班夜的返家途中，時常經過這座亮眼的城門圓環，美麗典雅的外觀總是深深吸引著我多看幾眼。

政治系畢業的我，也以政治發展的角度來看待這座城門。位於重要集會場所之間，因此容易受到遊行、示威等活動的波及。此城門可說是臺灣近三十年來政治民主化歷程的見證者之一。

### 參考了哪些資料，讓作品更接近真實？

景福門位於交通幹道的圓環，取材較為不便，因此我參考 Google 的衛星空照地圖與其 3D 的街景環視功能，來掌握整體建築的各個方位細節，甚至連難以觀察到的頂端也能鉅細靡遺呈現。

### 特殊組裝技巧

該作品並沒有使用特殊的技巧，純粹以繁複的小型平板交疊呈現出城門琉璃瓦與橫樑雕花的質感。這種做法比一般使用大塊平板斜放的方式，在零件上與成本的消耗上多出數十倍。但最後還是很開心能用我認為最好的方式來呈現最喜愛的臺灣城門。

### 碰到的困難與解決方法

對我而言一切的想法與規劃，最終都需要樂高零件來具體化，才是一個完整的作品。因此「零件」我想是創作過程中要克服的最大課題之一。建造建築對於同一種的零件消耗是超乎想像的多，以製造屋頂的平板與城墩的磚牆為例，就必須要透過社群的協助才能購得足夠的數量，因此加入樂高認證的社群會讓創作之路方便很多。

這個作品是第一座使用樂高積木製作的臺灣城門，也是我第一個臺灣建築作品。此外由於創作過程發現此城門歷經重大的改變，我另外堆砌了 1966 年以前的景福門原貌，同一個城門有著完全不同的面貌。

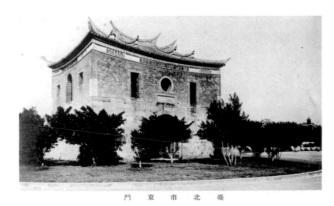

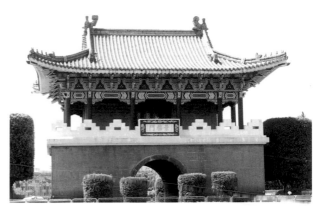

📷 清代景福門的歷史照片，那時是閩南式燕尾屋脊

📷 景福門現貌，Venation @ CC 版權

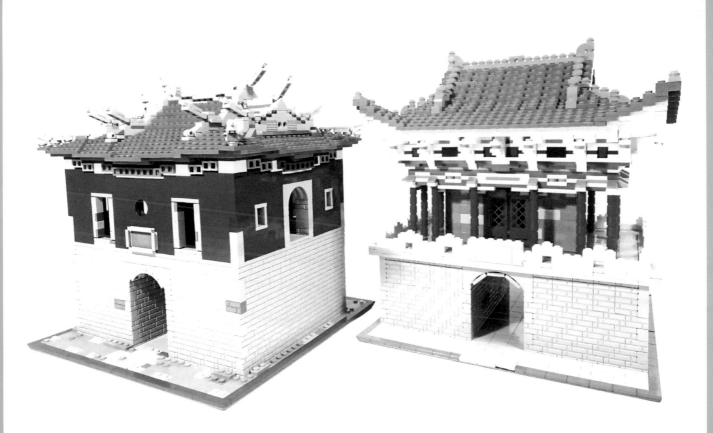

📷 清代景福門（左）與 1966 年重建後的景福門現貌

# 14. 西門紅樓

**歷史解說：**

地點：臺北
年代：1908
建築師：近藤十郎、松崎萬長

## 八卦鏡與十字架守護的日常人生

清代漢人的市集多為流動式，賣完就走的攤販不利市場環境衛生，日本人因此大刀闊斧進行環境改造，開始建造堅固的磚造新式市場，讓攤販在固定攤位販售產品，便於管理環境清潔衛生，現在是創意市集的西門紅樓，最初就稱為「新起街市場」，只是裡面賣的是各種雞鴨魚肉、生鮮蔬果、乾糧雜貨，而奇特的建築造型，其實可能來自所在位置的特殊歷史。

清代臺北城的西門外到淡水河邊，是一大片土質鬆軟的高灘地，也是許多無人祭祀的遺體埋骨處，只有一條臺灣巡撫劉銘傳成立公司，募款招商建造通往碼頭，名為「新起街」的道路。日本人來臺進行都市規劃，將高灘地夯實填滿劃設道路街廓，並以街道命名新建的市場。

紅磚與鋼骨屋架都是當時先進的建材，但是八角形和十字形量體構成的市場，則是世界絕無僅有的奇妙組合。有人認為這是總督府營繕課建築技師的巧思，運用八卦鏡和十字架，唱著鎮守長眠墓地先人的安魂曲。

八角樓外觀的紅磚牆上，環繞著白色的仿石造帶飾，八個角度的外牆上都放置典雅的五邊形山牆，增添隆重的華麗感，反映日本人對改造市場環境的重視。後來市場曾當做戲院、也上演過京劇和說書，甚至變成快炒店大街，生命歷程非常豐富。近年不但成為文創展演基地和流行音樂表演場所，週邊也成為臺北市著名的男同志聚會場所，成為西區多元豐富的著名文化地標。😎

樂高設計師：
林昀佑，服務業，投入樂高創作約 5 年

關於作品：
尺寸：L52 ╳ W52 ╳ H45 公分
使用的積木數量：10,000

### 為何選擇這個地標？

參加「玩樂天堂」的臺灣特色建築比賽，在選擇題材時問了一些外國朋友，臺灣有哪些景點是令他們印象最深刻的，除了臺北 101 與中正紀念堂，大多認為是西門紅樓，原因是各地的旅遊書上都會介紹此景點，又近西門町鬧區，紅樓內也有許多文創商品販售，吸引觀光客，知名度自然高，於是便選擇西門紅樓創作。

### 參考了哪些資料，讓作品更接近真實？

在創作初期，先到實地拍攝建築各部位局部圖，上官網及查找書籍了解西門紅樓的歷史沿革。並且參考了 Google 地圖的空照圖讓整體比例更為正確。

### 碰到的困難與解決方法

西門紅樓因為是八角形建築，其屋頂部份以現有樂高零件難以做到角度完全契合，請教了一些樂高建築的高手才解決問題。

### 作品中特別自傲，希望大家注意的地方

該作品是我第一次製作大型建築作品，當中遇到許多難題，最後能順利完成，完整呈現八角樓原貌，很令我感動。

### 完成這個作品給自己帶來的影響

我以往的作品多是非建築類的，這是第一次製作大型建築作品，從中學習到很多，以後會再多嘗試其他的建築。

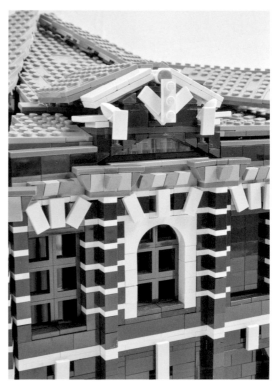

🧱 窗戶及山牆特寫

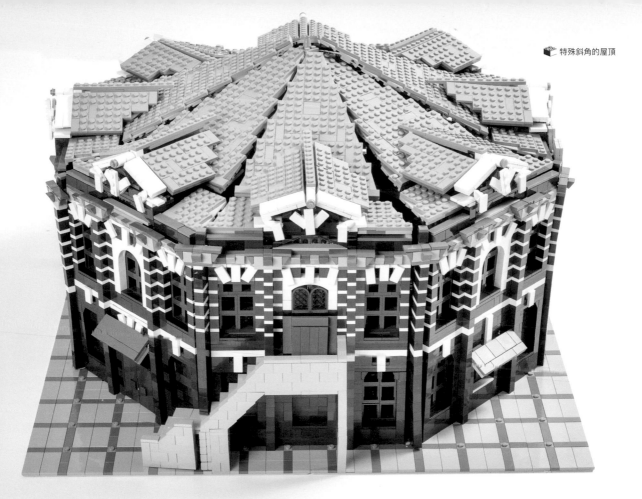

特殊斜角的屋頂

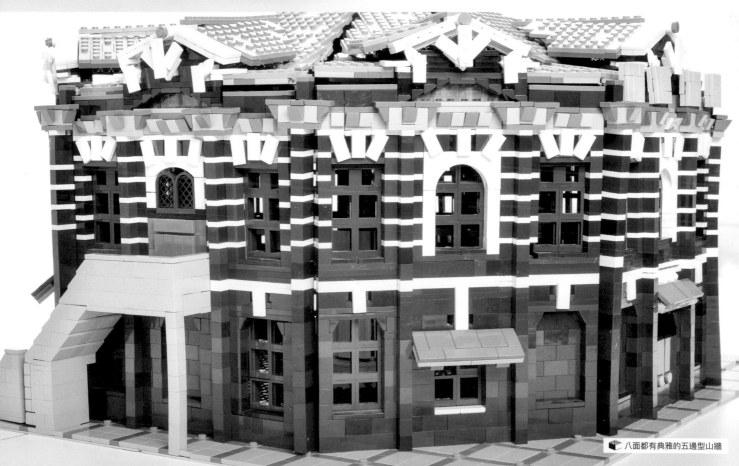

八面都有典雅的五邊型山牆

# 15. 艋舺龍山寺

## 歷史解說：

艋舺龍山寺
地點：臺北
年代：1738 起造

## 藝術殿堂級的神明百貨公司

乾隆年間泉州三邑移民將家鄉的觀音菩
薩請來臺灣，建立龍山寺供奉，護佑在
瘴癘病疫威脅下打拼開墾的鄉民。因三
邑移民勢力日漸壯大，龍山寺不僅是祈
求平安的信仰勝地，也是漢人社會的政
治中心，包括中法戰爭時組織義軍與朝
廷一同和法軍在獅球嶺作戰，因此獲得
光緒皇帝賜頒的「慈暉遠蔭」匾額如今
還掛在正殿。

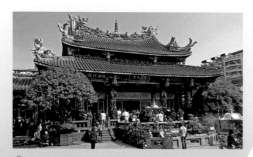

Bernard Gagnon @ CC 版權

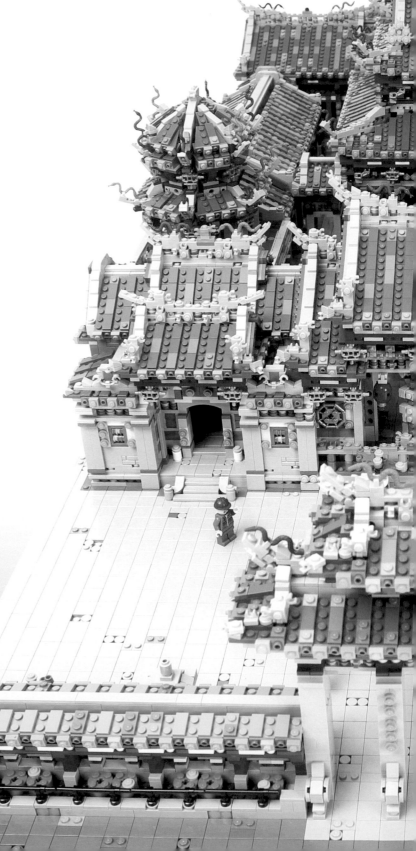

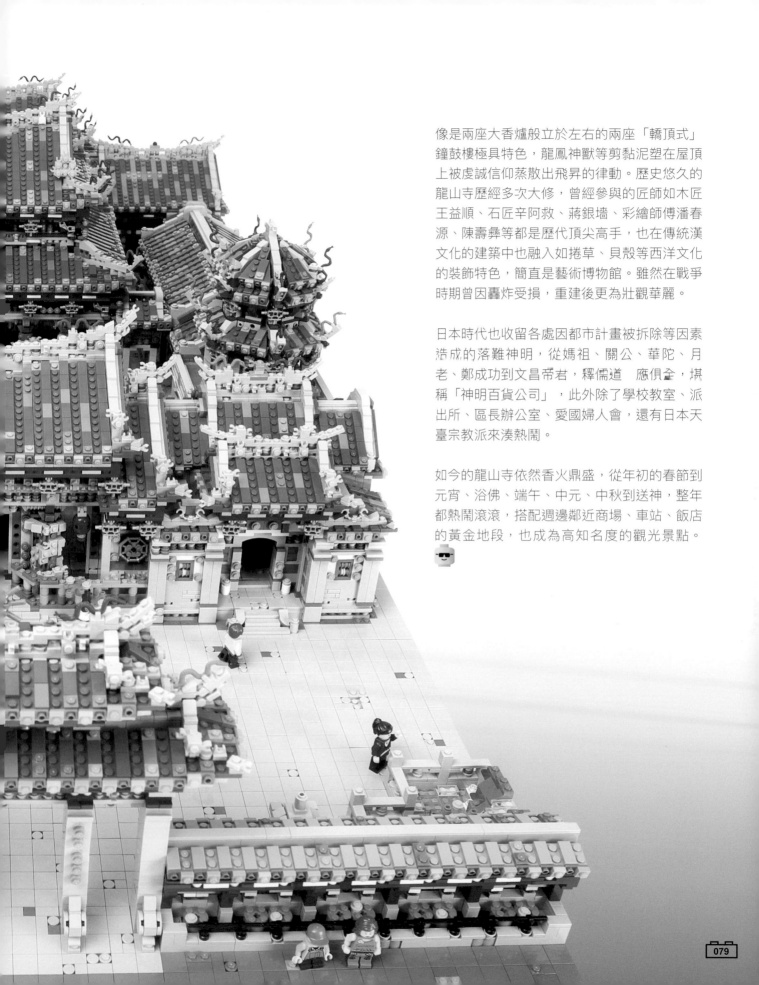

像是兩座大香爐般立於左右的兩座「轎頂式」鐘鼓樓極具特色，龍鳳神獸等剪黏泥塑在屋頂上被虔誠信仰蒸散出飛昇的律動。歷史悠久的龍山寺歷經多次大修，曾經參與的匠師如木匠王益順、石匠辛阿救、蔣銀墻、彩繪師傅潘春源、陳壽彝等都是歷代頂尖高手，也在傳統漢文化的建築中也融入如捲草、貝殼等西洋文化的裝飾特色，簡直是藝術博物館。雖然在戰爭時期曾因轟炸受損，重建後更為壯觀華麗。

日本時代也收留各處因都市計畫被拆除等因素造成的落難神明，從媽祖、關公、華陀、月老、鄭成功到文昌帝君，釋儒道　應俱全，堪稱「神明百貨公司」，此外除了學校教室、派出所、區長辦公室、愛國婦人會，還有日本天臺宗教派來湊熱鬧。

如今的龍山寺依然香火鼎盛，從年初的春節到元宵、浴佛、端午、中元、中秋到送神，整年都熱鬧滾滾，搭配週邊鄰近商場、車站、飯店的黃金地段，也成為高知名度的觀光景點。

大黑白，職業樂高玩家，投入樂高創作的時間 5 年

關於作品：
尺寸：L154 ╳ W77 ╳ H35 公分
使用樂高數量：40,000+

### 為何選這個地標或古蹟創作？

寺廟一直是臺灣文化中很重要的一環，而曾在二次大戰中全毀再修建的「艋舺龍山寺」非常具代表性，廟裡雕飾的精緻與複雜度都令人嘆為觀止，讓我激起想用樂高挑戰的心情，努力詮釋這極具藝術性的傳統寺廟之美。

其實在製作前，我雖然聽過龍山寺大名，但從未走進去，沒想到第一次踏進是為了製作樂高版龍山寺。還記得踏進山門時的第一個念頭是「我完蛋了」，感覺是在惡整自己，一直回想為什麼要選這個題材。雖然有點哭笑不得，但會被寺廟中莊嚴神聖的氛圍感動。直到現在，我不曾後悔選這個題材，因為它夠困難，既然要做，就要選最困難的做，唯有自己才能超越自己。

### 參考了哪些資料讓作品更接近真實？

製作前，我帶著相機踏進廟中，拍了一百多張照片回家，除了實際勘景考察之外，還上網找衛星空拍圖研究建築比例，當然也跑了幾趟書店研究任何有關龍山寺建築構造的書籍。

我覺得用樂高蓋寺廟，就像蓋真的建築一樣，不單單只是深入了解建築結構，走廊上幾根柱

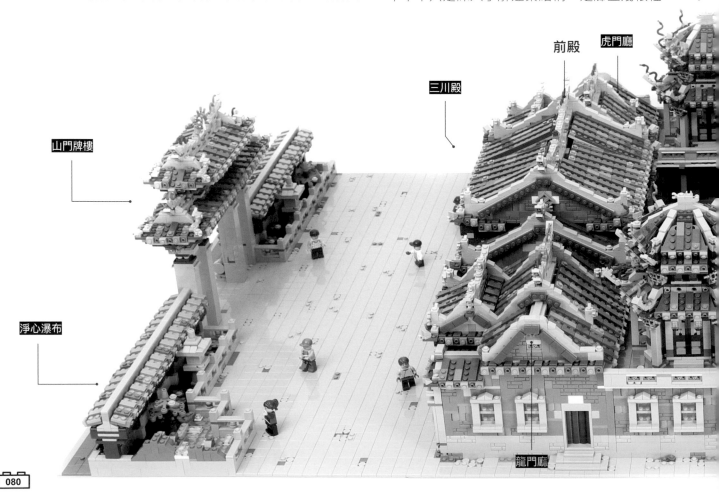

鐘鼓樓

前殿

虎門廳

三川殿

山門牌樓

淨心瀑布

龍門廳

子幾根樑之外，還要了解其文化，蓋出建築物的精神，尤其龍山寺又是宗教建築，收集資料的這一陣子，就像似當了個小小建築師，做足功課期待能蓋出最厲害的臺灣建築。

## 作品中特別自豪，希望大家注意的地方

我在配色上下了些功夫，用了很多顏色去呈現，比如用兩種以上的顏色製造斑駁的牆面，三種顏色混出的屋瓦，讓建築看起充滿有人在使用的生活感，而非只是個全新樂高蓋的建築……希望觀者能體會到這樣的感覺。

## 碰到的困難與解決方法

樂高積木鮮少有與宗教文化有關聯的零件，此時需要非常大的想像力，米補足沒有該零件的缺口，像是以蛇零件代替屋簷上龍的雕飾；屋簷下的吊筒則以金色的機器人上半身零件代替，乍看

之下是一座東方風格的寺廟建築物，但細看會發現一大堆與主題不相干的樂高零件。開發零件的新用途，是創作龍山寺中重要的工作之一。

## 在創作過程中享受到的樂趣

公開在網路上發表之後，這個作品被國外網友瘋狂轉貼分享，也許用樂高積木蓋東方寺廟建築很特別吧。透過龍山寺作品推廣臺灣的寺廟文化，令我覺得很開心。

這三個月的創作時間非常緊湊，常常在路上看到龍山寺照片的看板，連睡覺都還會夢見，感覺是時刻有人催促自己快點完成！這段過程就像一場探險，不斷地提醒自己，我想創造的不只是作品，而是突破不可能的事情，是一種無可取代的成就感！

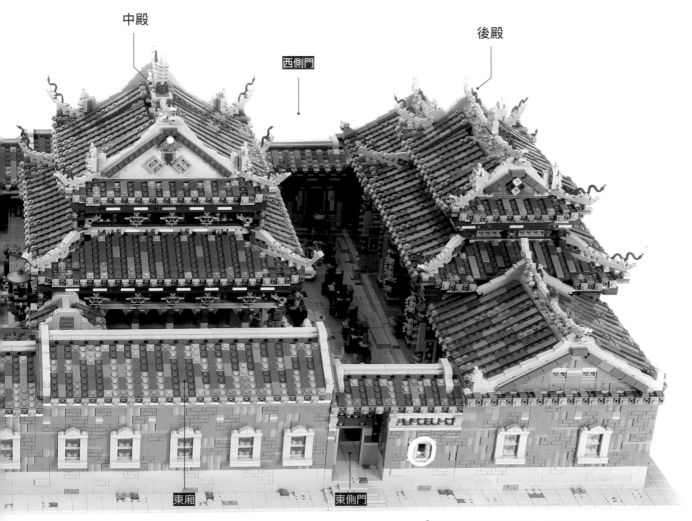

中殿　西側門　後殿

東廂　東側門

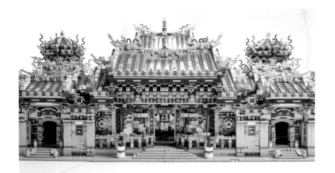

前殿

縮小尺寸才得以保留的淨心瀑布

關聖帝君殿

月老廳

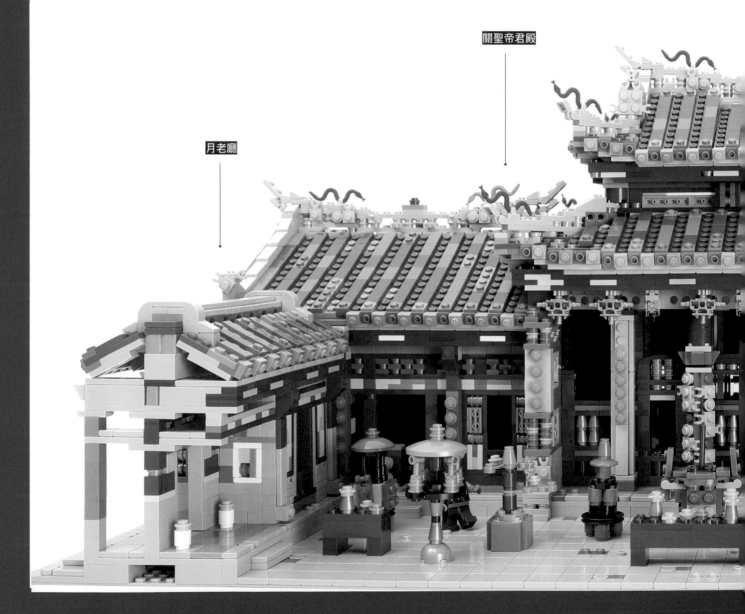

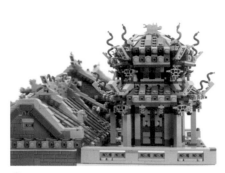

🧱 鐘鼓樓

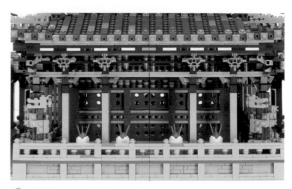

🧱 「帶洞基本磚」表現滿滿刻文的牆面

聖母殿

用金色機器人上半身表現吊筒

文昌帝君殿

樂高蛇零件代替龍彫飾

華佗廳

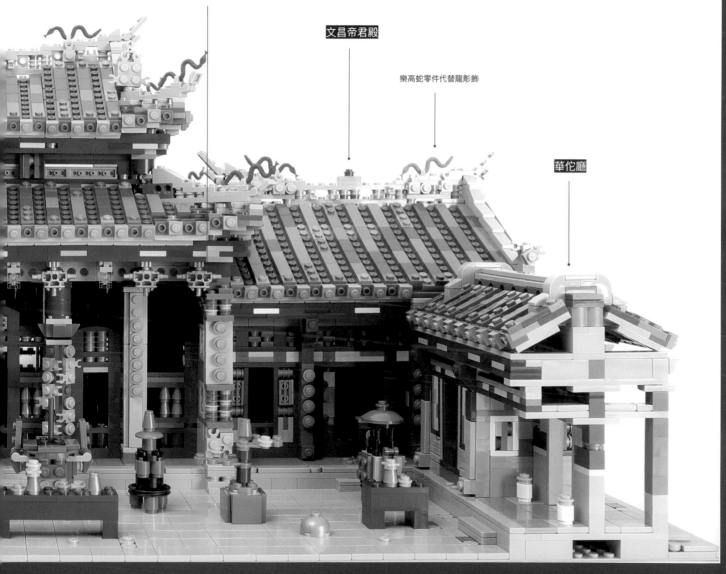

🧱 後殿剖面圖

# 16. 大稻埕迪化街

## 歷史解說：

大稻埕迪化街
地點：臺北
年代：1851 起造

### 如錦布般展開的商業大街

清代咸豐年間艋舺三邑（南安、惠安、晉江）人為爭奪商業資源，把泉州鄉親同安人驅離，史稱「頂下郊拚」。同安人揹起守護神像霞海城隍爺一路往北逃，在遼闊的臺北盆地尋找棲身之所，幾經波折，來到淡水河邊一塊曬穀的平坦空地，建起住商混合的店屋便於與各國商船進行貿易，經營茶業、布帛、藥材、南北貨，逐漸發展為今日的迪化街。

屈臣氏大藥房　　迪化街郵局　　藥行　　百年老舖

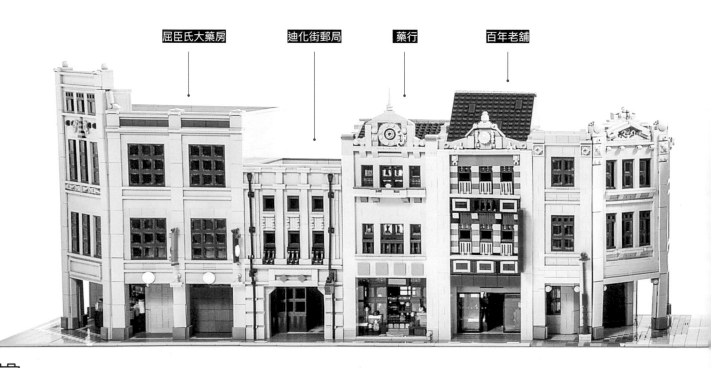

店屋空間狹長，臨河靠近碼頭可裝卸貨，中段為倉儲或住宅起居空間，前段為店面，中間有天井可採光並保持空氣流通，是拉長版的四合院。早期多為木造門面及土埆厝等構造，沿街可見屋簷，雨水直接滑落街上。

日本時代因商業日漸繁盛，反映在建築技術的演進及風潮流行，各商家僱用手藝高超的匠師，在逐漸改為磚造的正面屋牆上，把自家商號或商品特色，用洗石子、磁磚、泥塑等材料表現，融入 20 世紀初期流行的巴洛克、新古典、裝飾藝術到現代主義等各種風格樣式，將迪化街變成一條藝術大街。

戰後因迪化街位於臺北市西北，故新疆首府迪化（烏魯木齊）命名。1980 年代，許多迪化街商家認為街道太過狹小，期待政府拓寬為四線道馬路，拆除所有店屋的第一排，打造車水馬龍的熱鬧景象。後來因為專家學者說服市府放棄拓寬迪化街，劃定歷史風貌特定專用區予以保存，才為後代留下見證輝煌歲月的街道景觀。

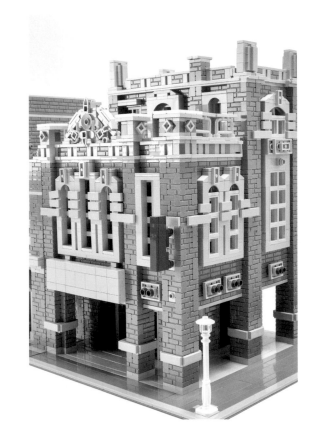

蔘茸藥行　　　　　　燕窩行　　　　蔘藥行

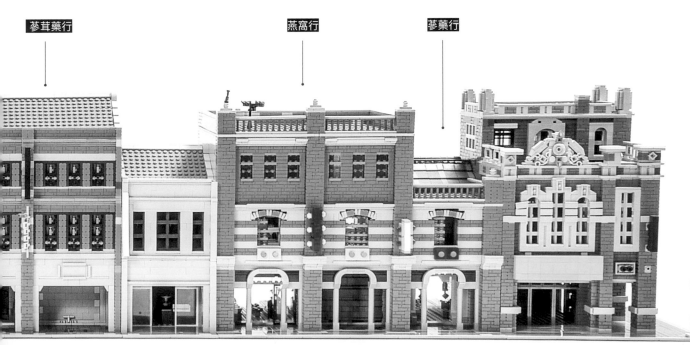

**樂高設計師：**

大稻埕老街團隊：呂柏錡、廖志清、呂布（董文剛）、
戴樂高、紅酒起司、小高（鄭高育）、根毛（張耕豪）、
Luis、AGG（黃子於）

**關於作品：**

尺寸：L236 ✕ W40 ✕ H40 公分
使用樂高數量：16,000

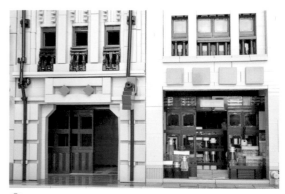
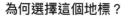 民國八年設立的迪化街郵局

### 為何選擇這個地標？

臺灣創意積木發展協會、「玩樂天堂」的辦公室暨
實體藝術空間「歪樓」就位於迪化街的巷弄內，由
老布行改建而成，角落裡仍留有當年大稻埕商業興
盛的蹤影。每次到歪樓，都會經過保有古典華麗巴
洛克式建築的迪化老街，感受到舊時代的氛圍。響
應協會《臺灣特色建築計畫》，組成「大稻埕老街
團隊」，一同用樂高堆砌出古色古香的街坊。

### 參考了哪些資料，讓作品更接近真實？

創作的老街都還保有完整的樣貌，因此能夠實地考
察，拍攝各角度的照片，並且查詢建築的面積等資
料。

由於整條老街是由團隊共同創作，每位作者負責不
同棟建築，因此要制定比例，每棟建築皆依比例拼
組，並排時才能符合真實大小，呈現老街原貌。

### 完成這個作品給自己帶來的影響

團隊創作是一個新的方式，成功地共同堆砌出大稻
埕老街，讓未來作品有更多可能性，能夠以團體方
式創作大型作品，不僅限獨棟建築，更可以做出各
種形態的街景。

傳統中藥房

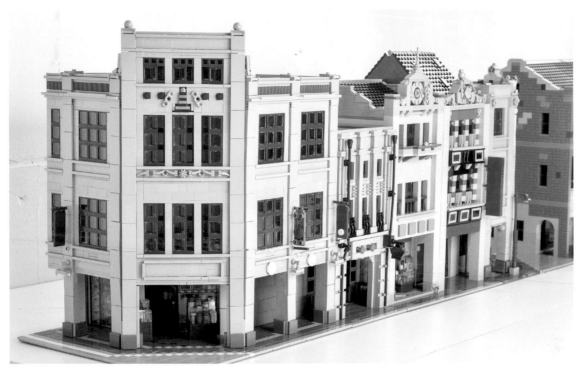

🧱 迪化街一段的屈臣氏大藥房

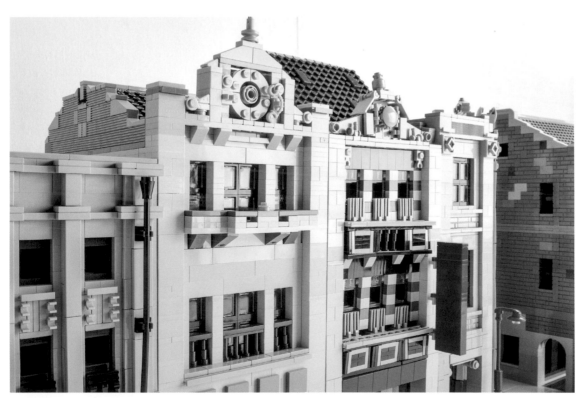

🧱 老街多採用現代主義及巴洛克風格

# 17. 撫台街洋樓

## 歷史解說：

地點：臺北
年代：1910

## 高規格建材打造的精緻樣品屋

福岡人高石忠慥是隨著日軍來臺的營造商「大倉組」主任，1901年自立門戶成立「高石組」，是一間曾參與臺灣博物館、鐵道部廳舍、新店龜山和日月潭發電廠的超級營造廠，其本社辦公室就位於臺北城內的撫臺街，現在的延平南路上一座落成於1910年的精緻典雅小洋樓。

小洋樓其實當年並不小，高聳的複折式屋架「馬薩式屋頂」，在日本時代的臺灣大多用於官方大型行政廳舍，但高石組做為一間專蓋大型廳舍的營造廠，在辦公室使用這種屋頂也是很合乎邏輯的，簡單來說就是把辦公室當成樣品屋，業主來談案子的時候可以就近介紹陳列於實體的各種建材，保證童叟無欺。20世紀初幾乎整條延平南路都還是頂著日本瓦的兩層樓房，同樣兩層樓但加上覆著閃亮銅板瓦高聳屋頂的高石組，簡直就是鶴立雞群的高樓大廈，屋頂中間開著大大的老虎窗，兩側小窗就像一雙親切的眼睛招攬著業務。

觀音山石造的厚重連續拱圈騎樓，是另一項突顯堅固的利器，騎樓下的木造天花板裝飾細緻優美，二樓原本是陽臺，後來也外推改成現況的六座重錘推拉窗。此樓後來曾經租給進口酒商當辦公室、戰後曾當過《人民導報》報社、軍方宿舍和中醫診所等各種用途，2010年修復完畢後，曾邀請高石忠慥的姪孫女前來參加竣工典禮，2014年定位為攝影中心開館營運，是北門週遭史蹟群的重要角色。😎

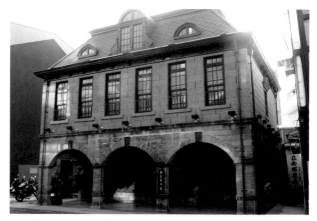

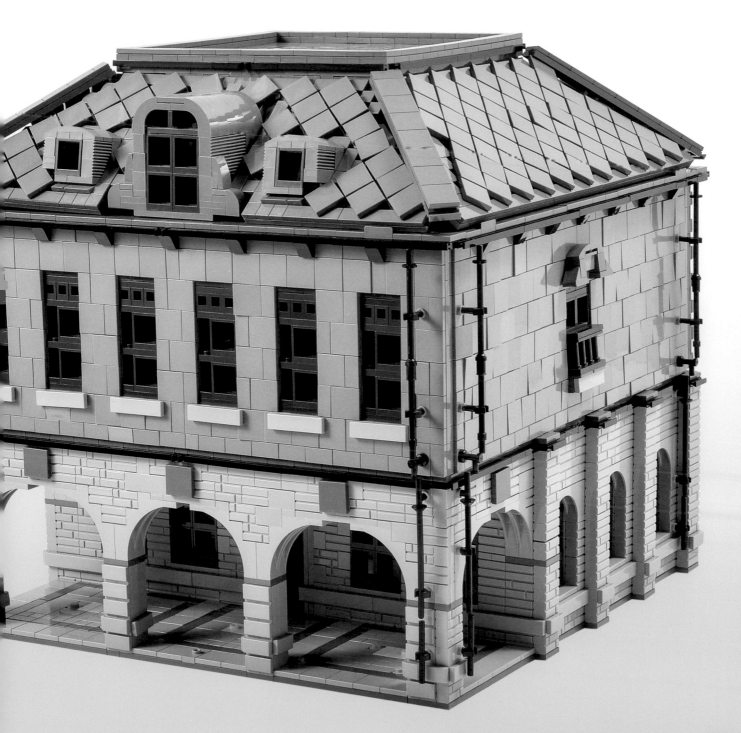

**樂高設計師：**
莊子鋐，暱稱「師奶殺手的爹」，開業建築師

**關於作品：**
尺寸：L38 × W38 × H40 公分
使用的積木數量：約 3,000

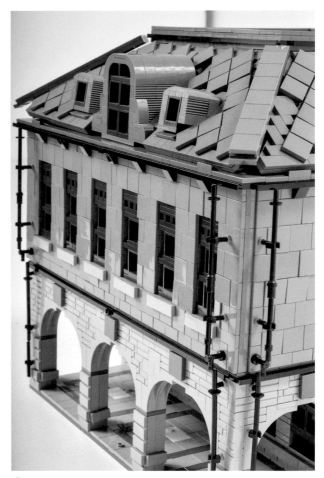

二樓以平板跟 tile 的組合，呈現出木隔板輕薄組裝的味道

### 為何選擇這個地標？

相對於那些大家耳熟能詳的官式建築，我希望找尋一個在地且民間的建築物，但又不是一般人都能隨口介紹、形式均一的連棟街屋式建築，而是造型上能有些獨特的表現方式、可以完整呈現外觀的獨棟建築物，但也不能完全沒沒無聞，因此我的眼光移向了撫臺街洋樓。

建築物原為合資會社高石組所使用。那個時代正是日本殖民政府開始準備要在臺灣進行開發興建的時刻，因為這樣的機緣，許多日本人離開故鄉，來到這個陌生的島嶼，希望能夠找到大展拳腳的機會，開拓出屬於自己的一番成就。

這也就如同自己身為高雄囡仔，離鄉背井前來臺北，找尋工作成家立業，懷抱著與當時人們相同的期待與盼望。或許就是這樣的心情，讓我決定以這個題目來進行創作。

### 參考了哪些資料，讓作品更接近真實？

多次前往現地觀察、拍照，才發現選這個題目真是自討苦吃。建築物說大不大，說小不小，在規則的框架下進行製作，無法像大型建築物那樣迷你化處理，卻又有很多細節必須呈現。受限規格尺寸，仍然需要跟原建築物優美的尺度比例，達成協調的對應。所以前期準備階段，於照片圖面上花了一段時間，計算對應比例與製作策略安排。

### 特殊組裝技巧

這棟建築物半木式的構造讓我可以嘗試不同以往的堆砌方法，體會到樂高的建築物並非只能傻傻地用積木照著砌磚的方式一顆一顆往上堆。

一樓的石造結構部分，我可以使用類似城堡創作的方式，做出磚石那種厚重質樸的感覺。而二樓木造牆面的部分，就轉以平板跟 tile 的組合，呈現出木隔板那輕薄組裝的味道，同時刻意讓 tile 沒有完全壓緊、淺淺地起伏；不僅刻劃出勾縫的線條，同時光影的些微變化，也讓牆面呈現出更為真實與立體的質感。

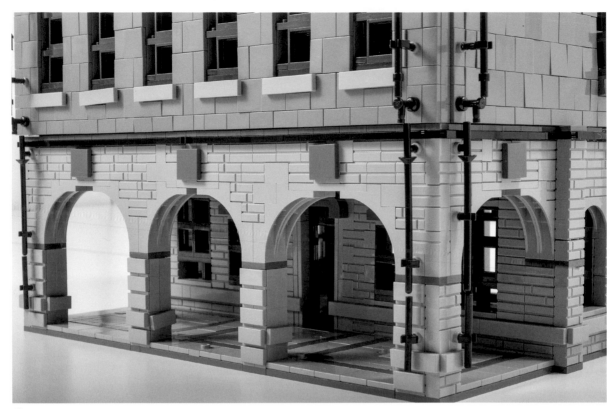

一樓為優秀的石造結構，以城堡的蓋法做出厚重的感覺

### 碰到的困難與解決方法

屋頂的部份，則是直到製作時，才開始思考要怎麼呈現。不僅是四項斜面與中央平面組合的馬薩雙脊屋頂形式，對於積木組件的運用是很大的挑戰。同時屋面所覆的菱形金屬銅片瓦，以及正面屋頂開有三個老虎窗，都既是這建築物造型構成的重點所在，也是創作時無法逃避的挑戰。

在數次不滿意的嘗試之後，採用了目前的處理：在計算好完成面的厚度與位置後，將方形 tile 以跳格的方式墊高並轉向，並利用其間距的縫隙呈現出精巧的造型。老虎窗的部份則採用浮動的安排，各自「放」在其位置上，來圓滿整體風格的創作方向。

### 在創作過程中，享受到的樂趣

因為工作關係，白天身邊均是滿滿的建築業務，所以回家玩樂高時，一向不太碰觸建築方面的題目。而這次的創作，也是我少少數的建築物類型作品；但這次創作的過程中面對實際建築物，能在樂高積木既定的規格跟模具限制下，有擬真與想像兼具的成果展現，可以說是這次創作中最大的樂趣。

# 18. 自來水博物館

## 歷史解說：

地點：臺北
年代：1908
建築師：森山松之助

📷 陳皇志攝（臺北自來水處提供）

## 宮殿般的水之旅館

1895 年日本軍隊剛來臺灣，死傷慘重，但大多不是作戰耗損，而是水土不服，病死者達四千人，因病返日者則近三萬人，因此上下水道設施的建置便成為優先工作。1896 年由總督府聘請衛生工程專家蘇格蘭人威廉爸爾頓與助手濱野彌四郎，進行全臺衛生工程及臺北自來水建設調查工作。1907 年依爸爾頓建議，在公館觀音山腳下新店溪畔建取水口，在觀音山麓設淨水場，再將處理過之清水以抽水機抽送至觀音山上之配水池，藉由重力方式自然流下供應臺北市區的日常用水。

1908 年取水口及抽水設施唧筒室完成，1909 年輸配水管、淨水場及配水池完工，淨水場開始供水，出水量二萬噸，用水人口十二萬人，命名為臺北水源地慢濾場，從此臺北自來水開始邁入現代化之供水系統。

唧筒室平面為扇形的扇面，屋架為鋼骨構造，一字排開的古典列柱稱為愛奧尼克式，另外包括銅皮圓頂、方尖碑、破山牆、勳章飾以及花草泥塑等古典建築語彙，構成平衡穩重又華麗的形象。因為室內抽水設備運轉不但會高速振動，且會散

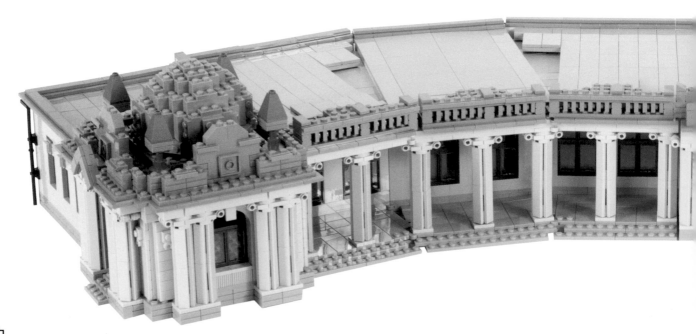

發高熱，為了能將低於地面的溪水源源不絕的抽到過濾場內，也不會導致窗戶玻璃熱漲冷縮爆裂，所以唧筒室各面壁體開滿有助於排出熱氣的斜開式大窗，另有管道將熱氣由建築前方花圃中的白色花臺下排出。

會使用這種看似巴洛克式宮殿的高規格形式，做為一座戒備森嚴的水源地中，一般人參觀機會不大的廠房建築，是因為工業革命後對應工廠建築所需的新機能，沒有發展出統一的新形式，建築師只得回過頭從過去出現過的風格形式找素材。1977 年唧筒室功成身退，1993 被指定為古蹟保存，1998 年整修完成做為自來水博物館開放參觀，宛如置身歐洲的古典風情時常吸引婚紗、MV和電影前來取景，被當作火車站、教堂和豪宅，如果以「水資源是珍貴的」的角度認識這片園區的意義，那麼把唧筒室視為讓水居住舒服些的高級旅館，似乎也說得通吧。😎

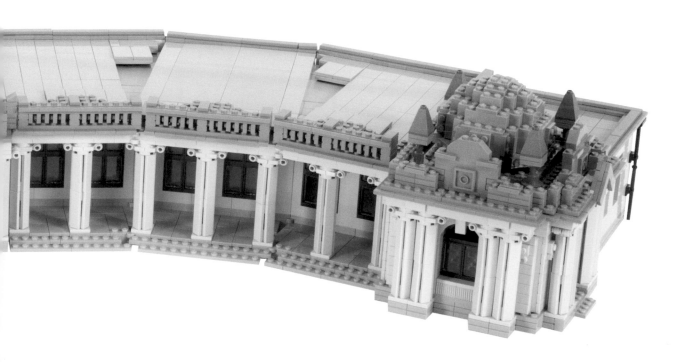

康耀仁（達斯康），傳統製造業，投入樂高創作
2005 年至今

關於作品：
尺寸：L120 ╳ W60 ╳ H30 公分
總共使用的積木數量：約 15,000

## 為何選擇這個地標？
自來水博物館是一座極具特色的歐式風格建築物，個人相當喜歡，因此想要以樂高呈現建築物。

## 參考了哪些資料，讓作品更接近真實？
在進行創作前，先搜尋網路來認識此建築物的歷史沿革，也瀏覽過其他介紹該建築的文章及網頁；雖然網路資源相當的豐富，但還是不比實地走訪來得更為清楚透澈，利用閒暇之餘到博物館參觀了解內部的建築結構及以拍照記錄建築外觀；綜合上述方式做資料的搜尋及匯整，在創作時更能接近建築原貌。

## 特殊組裝技巧
主要以無顆粒化的方式來創作此建築，讓作品像是縮小比例的博物館模型；該建築兩側迴廊皆為半圓弧形，就藉由類似門的轉軸零件來呈現圓弧感。

## 碰到的困難與解決方法
最困難的地方為建築物兩側迴廊是半圓弧形，怎麼用方型的積木來表現圓弧形是一大難題，嘗試很多方法後，最後利用較特殊的零件（如門的轉軸零件）堆砌來呈現圓弧感。

## 作品中特別自傲，希望大家注意的地方
我加強了「結構性」（不易坍塌，結構穩固）及「模組化」（將主建物設計為易於拆裝組合收納），希望大家也可以從這個作品中獲得一些靈感。

製作時難免會遇到挫折，使用多種方法嘗試最後迎刃而解的過程，讓我深深體會樂高除了是玩具外，更可以撫慰人心。

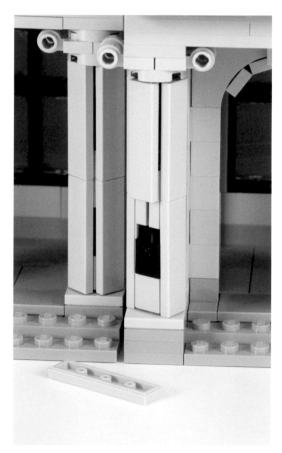

🧱 柱子的拆裝細節

🧱 綠色小圓頂的細節及內部

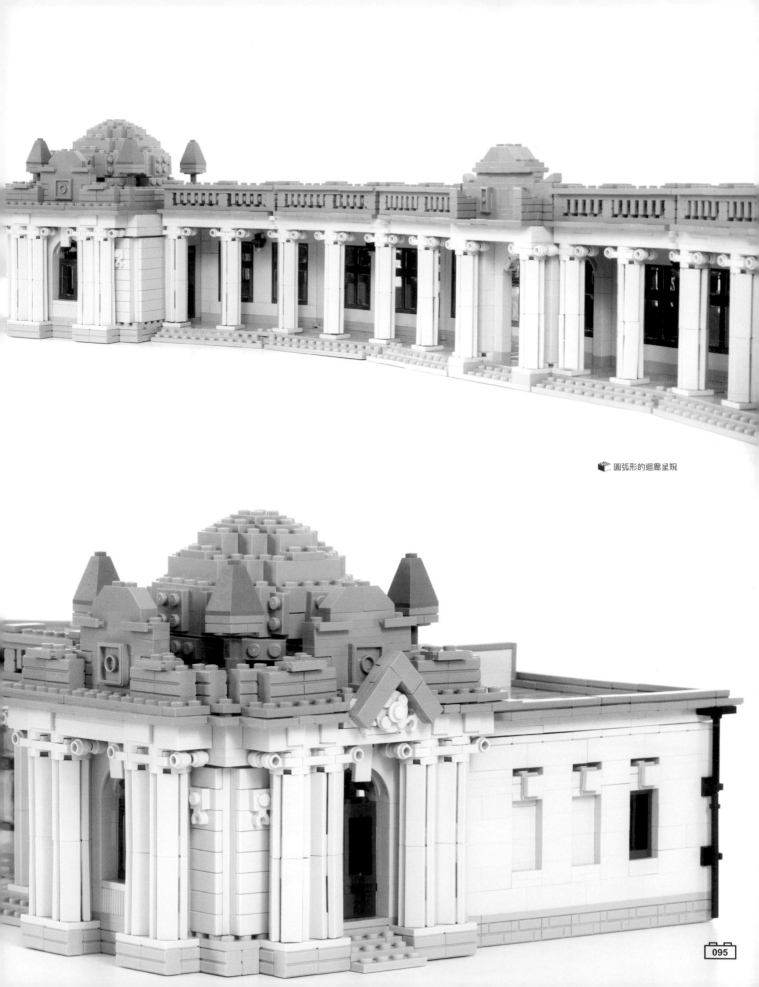

圓弧形的迴廊呈現

# 19. 臺北故事館 （陳朝駿別墅）

## 歷史解說：

地點：臺北
年代：1914

## 英國風情的薑餅糖果屋

圓山腳下基隆河畔南岸有棟奶油色的小洋樓，面山傍水充滿異國情調的童話氛圍，原本的功能是大稻埕永裕茶行茶商陳朝駿請日本建築師設計的渡假別墅及迎賓館，接待過胡漢民、孫文等中國政壇要人。

後來洋樓曾陸續由臺灣總督府、中華民國立法院、美軍顧問團、臺北市立美術館等單位進駐，日本軍方還留下了引基隆河水的水牢遺跡，目前由臺北市政府文化局委外管理，當做臺北故事館開放參觀，建築生命歷程也充滿了各國情調。

一樓為磚造、二樓為木造的做法在歐洲十分常見，木結構樑柱做成樹枝狀，再以灰泥填充牆體，裸露出來的架構就像生命之樹向上攀長。牆上有臺灣少見的新藝術風格拱窗及彩繪玻璃，覆蓋銅瓦並有一緩一尖雙塔的屋頂與煙囪高低錯落交織，門廊則以古典風情濃厚的四根「愛奧尼克式柱」撐起二樓的橢圓形陽臺構成，整體風格變化豐富令人目不暇給。

臺北故事館所在的中山橋畔，以往是參拜臺灣神社的必經道路，在繪畫及攝影等藝術作品中，洋樓時常與原本稱為明治橋的優美拱橋搭配演出。戰後神社被改建為圓山大飯店，明治橋也於 2002 年，考量水利影響被大卸 435 塊等待異地重建。而昔日美軍顧問團所在，也開闢為北美館與花博公園，僅存一座滿載故事的小洋樓仍堅守原位，見證改朝換代與城市景貌物換星移。

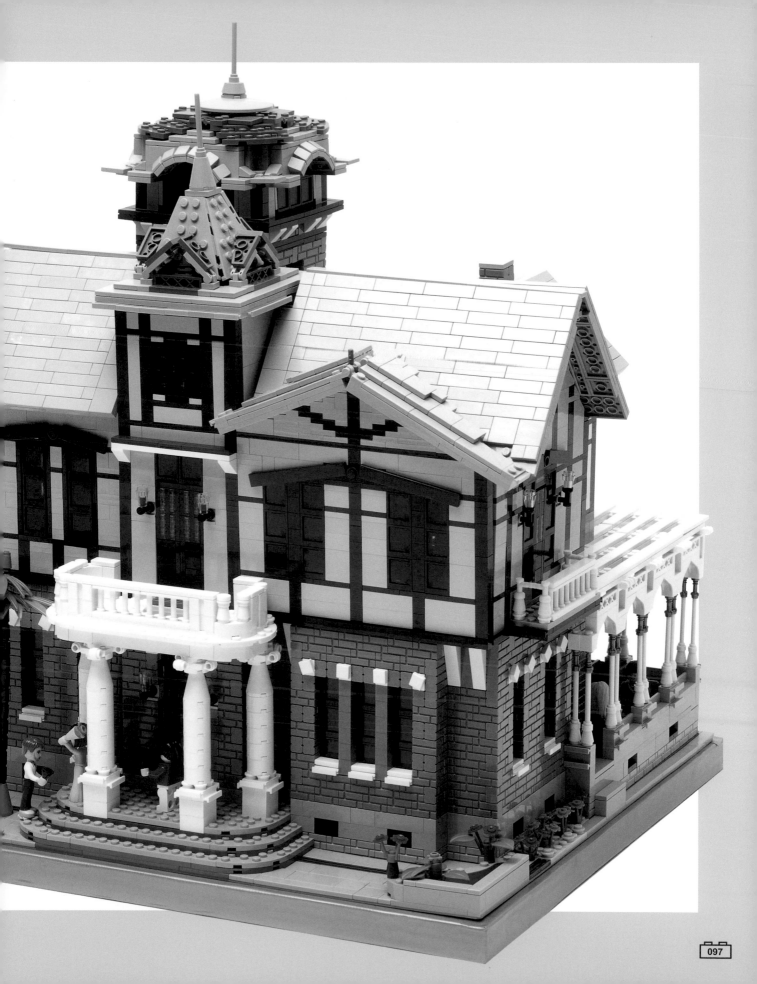

樂高設計師：
鄭文娟，電腦工程師

關於作品：
尺寸：L49 × W49 × H79 公分
使用的積木數量：約 3,000

### 為何選擇這個地標？

個人偏愛歐式建築，而臺北故事館剛好是個小而
美又極像童話故事中的建築，因此想藉由積木來
表現它的美。

### 參考了哪些資料，讓作品更接近真實？

之前我已經去過很多次，但實際製作時，竟然發
現還是不夠瞭解，很多地方都沒注意到，於是又
陸續去了幾次好好觀察。臺北故事館開放民眾參
觀，能夠實地參訪對於摹寫其風貌幫助很大；並
且拍攝近百張各角度的照片，能夠時時參考。

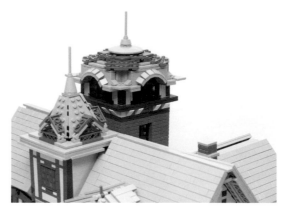

🧱 一緩一尖雙塔的屋頂與煙囪高低錯落交織

### 特殊組裝技巧

建築本身有很多斜屋頂，而且斜的角度跟方向跟
大小都有所不同，最後決定做成一片片不同形狀
跟大小的屋頂，直接放上去，沒有跟任何積木扣
在一起。為了不讓屋頂滑落，我利用放置屋頂的
順序，技巧性地解決了這個難題。

### 創作過程中碰到困難如何解決？

這個作品是為了比賽製作，所以大小被限制在一
片灰底板的範圍，增加了作品的困難度。在創作
的過程中，為了要抓到建築物的比例，費了不少
工夫，還好最後的比例令人滿意。

🧱 門廊是古典風情濃厚的四根「愛奧尼克式柱」

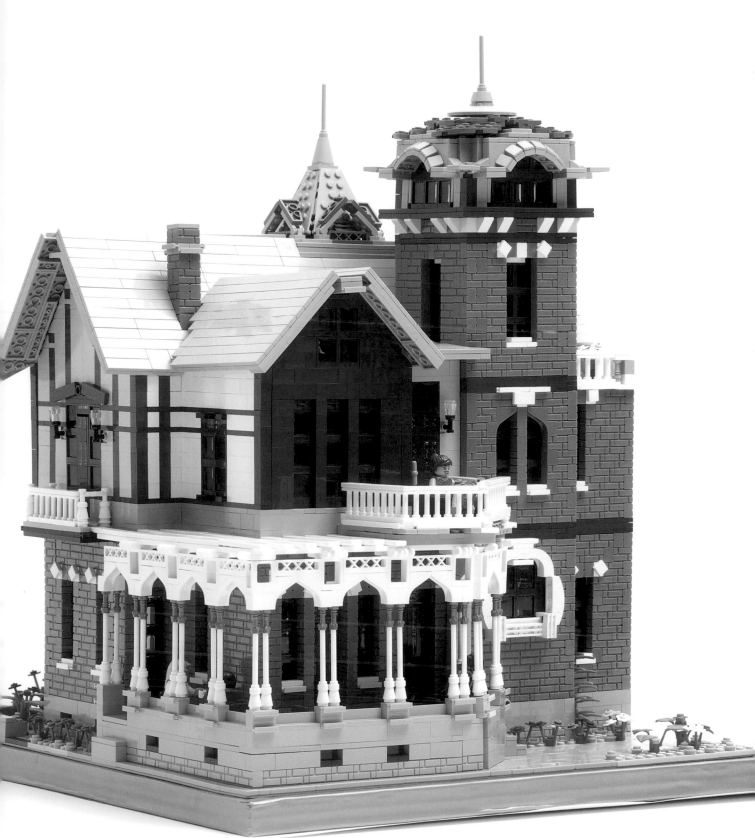

🧱 建築物背面

# 28. 紅毛城

## 歷史解說：

地點：新北
年代：1646

### 大航海時代的北臺灣要塞

臺灣是歐洲大航海時代在東亞重要的貿易據點，歐洲人也以「世紀帝國」的概念攻佔領土擴張版圖，把他們的稜堡築城技術帶來捍衛自己的貿易利益。臺灣北部最早於 1628 年由在馬尼拉建立殖民地的西班牙人，至淡水興建聖多明哥城以及在基隆興建聖薩爾瓦多城，互為犄角相互支援。1642 年從臺南北上的荷蘭東印度公司趕走西班牙人，重建已毀的聖多明哥城，命名為聖安東尼堡，因荷蘭人多紅髮，故被漢人稱為紅毛城。

紅毛城主堡是一座便於防禦的方形堡壘，牆體砌法「外石內磚」，共兩層樓，採用平行雙穹拱構造，兩層穹窿方向垂直形成穩固的「田」字型構造。1867 年起被英國租用做為英國領事館，跨越清代和日本時代，使用至中華民國政府。英國人接收後將原本的尖形屋頂改為平頂，增設兩座角塔，南側外增建階梯露臺，屋頂與露臺矮牆皆設有雉堞及槍眼，並將灰白色的城牆粉刷成紅色。內部則為符合領事館的使用需求，而增設因「領事裁判權」可審理關押在臺英國人的牢房、廚房、壕溝、文件焚化爐、保險櫃、文件保險箱及壁爐等。

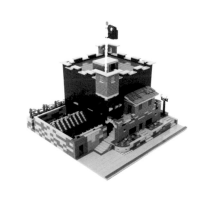

英國人還把清軍遺留的幾門嘉慶年間鑄造大砲移來對準港口，其實沒有實際的防禦功能，只是擺設放著好看用的。1972 年英國與中華民國斷交後撤除領事館，紅毛城陸續交由澳洲與美國代管，1980 年交接給中華民國政府，指定為古蹟保護。

**樂高設計師：**

Xray：教育業，投入樂高創作
2008 年至今

**關於作品：**

尺寸：L38 ╳ W38 ╳ H23 公分
使用的積木數量：約 5,000

### 為何選擇這個地標？

淡水紅毛城是從小便耳熟能詳的名勝古蹟，是臺灣現存最古老的建築之一，也是歷史中的重要基地。紅磚和外牆的朱漆，使它從眾多古蹟中脫穎而出，正方形的主堡也很特別，十分適合用樂高重現。

### 參考了哪些資料，讓作品更接近真實？

紅毛城保存完善，而且是熱門的觀光景點，我實地考察拍攝各角度照片參考。記載紅毛城的文獻也很多，容易查到各項資料。

### 在創作過程中，享受到的樂趣

創作不存在的建築，只要依照自己的喜好堆砌即可，但創作一個歷史古蹟，卻要考量到真實性，盡量符合實際建築的外貌構造，又須保留樂高的特色。創作臺灣特色建築是一個新的境界，讓我知道自己也能夠用樂高呈現美麗的文化遺產，十分有成就感。

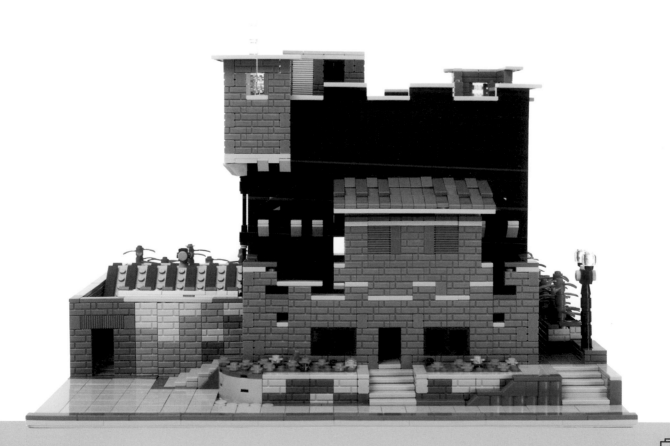

# 21. 新竹車站

## 歷史解說：

地點：新竹
年代：1913
建築師：松崎萬長

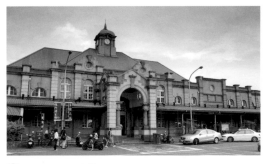

### 頭戴軍盔的普魯士騎兵

1893 年清代臺灣巡撫劉銘傳興建縱貫線鐵
路，以基隆為起點，新竹就是當時的最南站。
1908 年日本時代終於把鐵路從基隆蓋到高
雄，各地開始翻新車站，由留學德國學習建
築的皇族建築師松崎萬長設計的新竹車站，
便落成於 1913 年。

就像同樣是松崎萬長作品的舊基隆車站，新竹車站也有一座醒目的鐘塔，從新竹市的幾條大馬路望向車站皆清晰可見，提醒旅客守時的重要，但對於誤點的火車可就幫不上忙了。鐘塔包覆可塑性高的銅皮屋頂，就像德意志軍人的威武軍盔，以仿石材構成的站體，威嚴厚重獨步全臺，尤其是玄關仿石砌拱門的表現更為精彩，正面兩座突出屋簷帶有牛眼窗的小山牆，與拱門的組合就像是一張吞吐旅客的臉。沉穩典雅的歐陸風情連在日本也不多見，當然成為畫家喜愛的入畫對象，新竹著名畫家李澤藩就曾多次以新竹車站為背景，描繪風城大時代下小人物的日常生活風貌。

戰後因應業務擴增，鐵路局於車站西側增建鋼筋混凝土的現代站房，呈現不搭調的關係，卻也在新舊對比下更加突顯舊站的古典風情。後來又在原本灰色的外牆塗覆黃白交錯的厚漆、增加巨大的電子鐘及顯示站名的壓克力燈箱，典雅風情逐漸被掩蓋，1990 年代一度面臨拆除重建的危機。所幸民間積極搶救保存，指定為古蹟之後，近年已恢復原貌，讓這座臺灣現存最古老的車站持續為南來北往的旅人服務。2013 年與同為百年歷史的美國紐約中央車站締結姊妹車站，2015 年冉與落成於 1914 年的日本東京車站締結姊妹站，超越軌道將臺灣故事連結到世界各地。

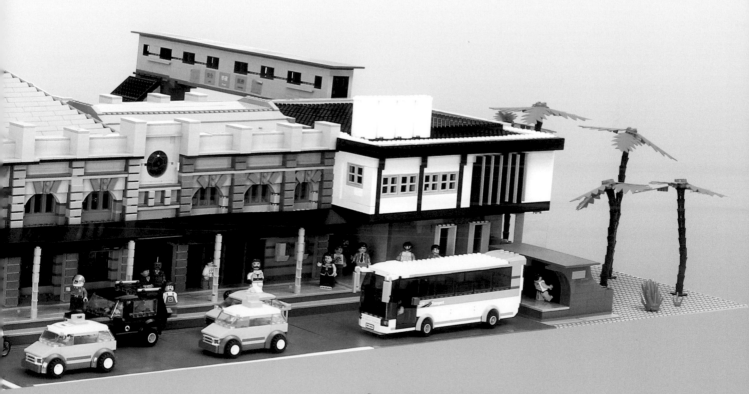

🧱 新竹車站是臺灣現存最古老的車站

浪向東，工程師，創作樂高的資歷 11 年

尺寸：L180 × W180 × H50 公分
使用樂高數量：6,5000

### 為何選擇這個地標？

從小的無數次出遊和求學階段的每次返鄉，新竹車站總是我的必經之處，每個月台和角落都充滿了我的兒時回憶，美麗又宏偉的車站更成為我最喜愛的建築物（除了家之外）！自從投入樂高創作之後，「樂高×新竹車站」一直是我最想創作的作品。

### 參考哪些資料，讓作品更接近真實？

為求真實，我除了參考介紹日治時期建築的書籍，也多次實地考察，多年的樂高創作經驗提供了我足夠的能量，依照樂高人偶 1:44 的比例復刻了著名的車站主體，例如山牆、拱心石裝飾、圓形老虎窗、鐘塔，並重現戰後增築的票務房以及站前廣場、月台場景、售票亭、剪票口、天橋、地下道、電話亭、站長室、月台指標、鐵道紅綠燈……等細節，月台之間也如實鋪設了三排鐵軌。
車站屋頂利用大量沙綠色 1X23 造型磚（附溝槽），交織出屋瓦的線條，解決沒有現成屋頂零件可用的問題。

### 創作過程中碰到的困難？

車站屋頂有約 45 度的斜度，因為沒有現成沙綠色 Slope 斜磚可以使用，最困難的是必須用基本磚與基本平板搭配 Tile 零件重現屋頂的線條，車站正反面先用平板修飾出大致外觀，左右兩側再用前述基本磚技巧堆砌出屋瓦效果，考慮各模組的結構特性，用鐘塔當重心平衡的把所有模組牢固的組合成車站主體。

### 作品中特別自傲，希望大家注意的地方

透過相機鏡頭，彷彿樂高小人偶栩栩如生的徜徉在充滿歷史美感的新竹車站，也希望大家可以細細品味車站的每個角落。這是第一次在有限的時間與預算下，規劃製作如此大型且細節繁複的作品。最後成果完美重現了新竹車站的風華，我也完成了從小想用樂高做出新竹車站的夢想。原來「有志者事竟成」這句從小聽到大的話是真的，把數萬顆磚變成美麗的新竹車站，真的好感動！

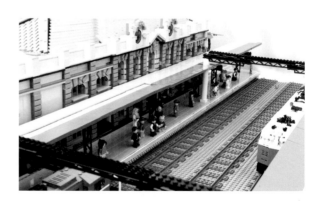

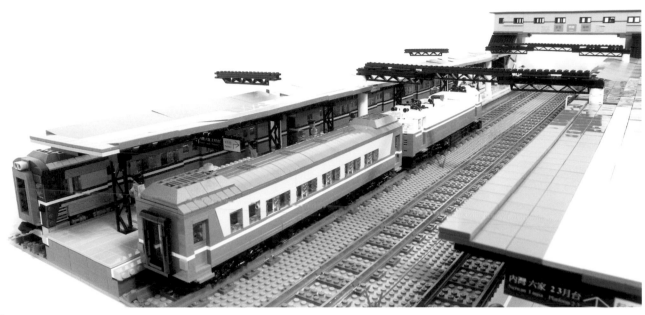

🧱 莒光號與月台

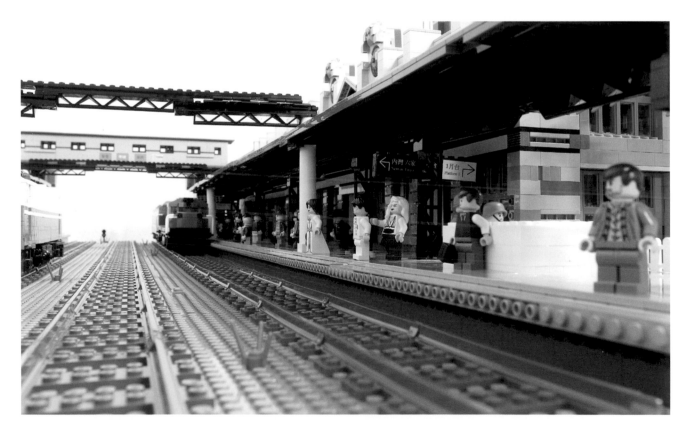

# 22. 竹塹城東門 (迎曦門)

## 歷史解說：

地點：新竹
年代：1829

## 迎接新世紀曙光的新竹之心

竹塹城清代臺灣淡水廳治所在，1733 年地方官在市街四週種植莿竹做為城牆，開闢四條街道通往四座城門，開始出現「城」，1806 年再改為夯土城牆。1827 年進士鄭用錫向閩浙總督孫爾準倡議興建磚石城獲准，便以城隍廟為中心建圓形城牆，周長約 2752 公尺，高 4.8 公尺，新建東西南北四座城門，分別命名為迎曦門、挹爽門、歌薰門、拱宸門，城上皆設置有砲臺防禦，城外挖築護城河，設吊橋進出，1829 年完工，名為淡水廳城，又名竹塹城。

日本時代早期北門先遭民宅失火波及燒毀，後來實行都市計畫，再拆除城牆、西門與南門開闢道路，僅存東門做為圓環景觀，迎曦門便成為竹塹城僅存的城門，護城河水則引為農業灌溉用水振利圳。城樓原為木構造，戰後以鋼筋混凝土仿古重建，以二十四根立柱撐起重簷歇山式的燕尾脊屋頂，簷下垂掛吊筒。城牆雉堞為磚砌，城座則以唐山石及花崗石疊砌而成。1985 被公告為文化資產保存，現為國定古蹟。

1996 年政府核定東門城廣場整修案，命名為「新竹之心」。建築設計團隊以城門為中心，以不阻擋欣賞迎曦門景觀及避免週遭車流影響活動品質的前提為構想，在四週地面下挖出大片廣場，1999 年建城 170 週年慶時完工。新竹之心融合古蹟與市民休閒生活，並且因為連結車站與城隍廟的交通樞紐及商業區的核心位置，舉辦各種表演活動的廣場總是喧嘩熱鬧。過去守衛居民生命財產安全的防禦設施，在當代成為人聲鼎沸的休閒廣場，讓人感謝當代的臺灣真是處在一個和平的時代啊。

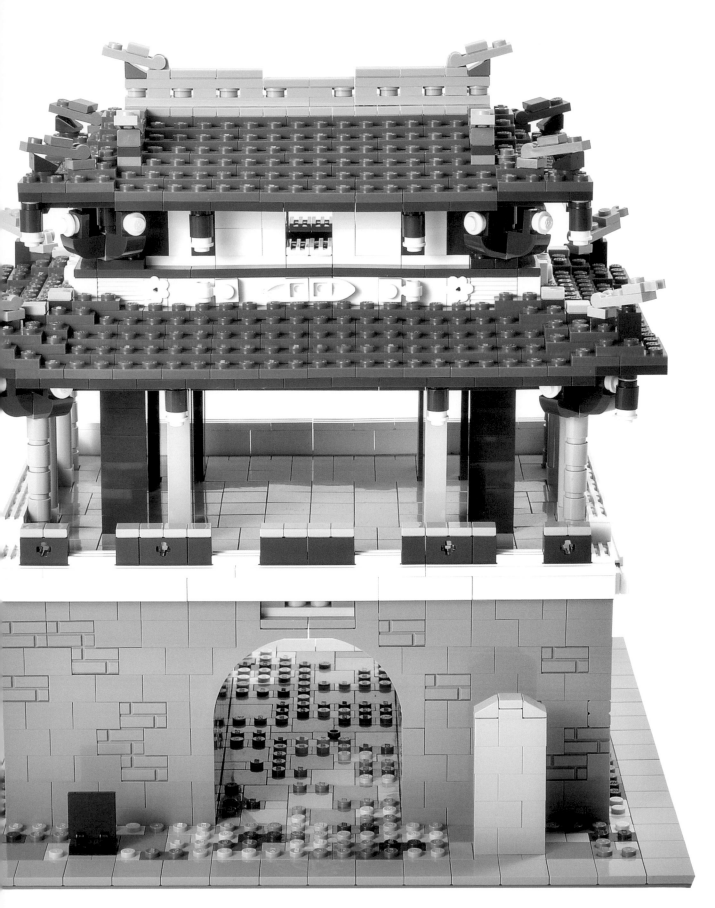

竹塹城東門位於新竹市中心的熱鬧商業區和護城河旁，是結合古蹟與市民休閒的良好範例

樂高設計師：

戴樂高，本業樂高積木創作與教師，投入樂高創作約五年

關於作品：

尺寸：L26 ✕ W 26 ✕ H27 公分

使用樂高數量：2,100

### 為何選擇這個地標？

我希望能夠做出一系列臺灣各地的城門，而竹塹城是我城門計畫的第二棟城門。新竹之心不僅是古城門，也是今日新竹市的生活圈中心，因此更具有創作上的意義。某日我參加了新竹的教學活動後，心血來潮想拜訪這座城門，因此特地搭乘計程車前往。

很特別的是這座城門結合了當地的人文生活，甚至文藝與休閒活動也都會舉辦於此。其中更有完整的護城河系統並規畫成貼近生活的親水景觀，也是令我相當驚豔的部分，這座城門的維護與地方的規劃給予我很大的震撼與感動，原來古蹟與人們的生活記憶可以緊緊連繫在一起，融入現代社會之中。

### 參考哪些資料讓作品更接近真實？

因為此城門是當地重要的生活地標，因此無論是搜尋網路上的照片或是親自去現場拍攝的取材都相當容易。當堆砌建築的外型與比例掌握好之後，顏色就是另一個決定外觀是否相像的課題了。

在創作的那個時期，暗橘色與暗紅色、深沙色的零件還並不多見，價位較高，數量也較少。正好這座城門的屋頂磚瓦部分正是暗橘色，以創作技術來說第一個要克服的就是收集零件的門檻。但為更貼近實際的古蹟，仍要毫不考慮的投資下去。

### 特殊組裝技巧

與我其他城門系列相同，採用穩紮穩打的堆砌風格與技術，並無特殊的組裝技巧。以基本磚打造城墩基座，屋簷部分採用大量平板交疊，並保留顆粒不進行一般堆砌現代建築常使用的無顆粒化技術處理，刻意營造出磚瓦的質感。

比較困擾的是各時間點的相片顯示部分結構的顏色有所差異，所以需要抉擇選用哪一個時期的外觀來創作。最終我選了顏色較為大地色系的時期，希望維持老城門的歲月質感。

### 作品中特別自傲，希望大家注意的地方

雖然近來我所採用的這些顏色的積木價格逐漸不如之前那麼昂貴了，但我仍很驕傲盡個人之力投入資源，只想把作品做出來，雖然幾乎犧牲了生活娛樂，但我仍樂在其中。

### 完成這個作品給自己帶來的影響

針對可能會使用到特殊顏色與價格較貴的零件，當有機會大量取得的時候就應把握機會，這個作品是讓我開始投資收集更多零件的關鍵。新竹之心結合了新竹人的生活，創作時我一直思考未來要完整呈現新竹之心，因此這只是一個開始。

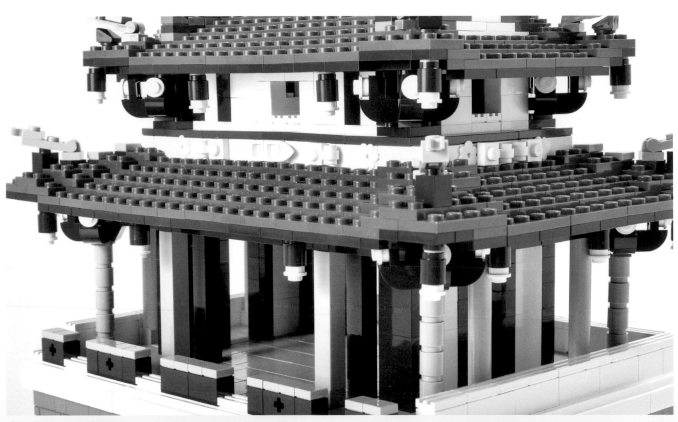

保留顆粒，營造出磚瓦的質感

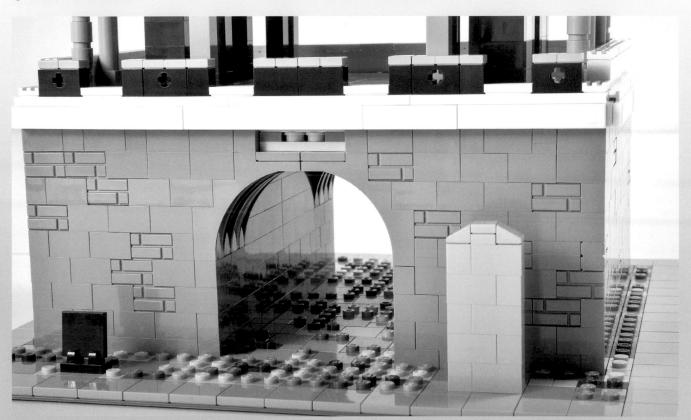

# 23. 臺中刑務所演武場

**歷史解說：**

地點：臺中
年代：1937

## 肅殺軍武歷史場所飄散茶香，還可以拍婚紗

日本時代為了增強國民的精神戰力，由大日本武德會主導，在各級機關設施興建武德殿、武道館等弘揚武士精神，強身建體的運動設施，管訓受刑人的刑務所更不例外。臺中刑務所演武場即為提供司獄官等刑務人員練武強身的場所，並附設供武者更衣淋浴、用餐休息等相關活動的附屬設施與宿舍。1924 年落成的第一代稱為刑務所修道館，1937 落成的稱為第二代刑務所演武場，外觀是東方傳統風貌，內部由更為堅固的鋼筋混凝土壁體與鋼骨屋架構成。

演武場屋頂為「入母屋造」，中文稱為「歇山頂」，屋頂有鬼瓦及博風板裝飾。主體建築內設有神龕，面對神龕左側為柔道場、右側為劍道場，演武場內設有單側座席，基座為抬高地板，隔絕地面濕氣，並在地板下放置彈簧，吸收衝擊減輕劇烈運動對身體的傷害。立面以鋼筋混凝土仿木構造的斗拱等構造特徵，是「和魂洋才」，也就是結合大和民族精神與西洋科技的思維運用。

戰後演武場轉為法務部臺中監獄，不再肩負推廣武德的演武場被隔間當作宿舍，週邊的刑務所官舍群也成為司法人員眷村。1992 年臺中監獄遷移大肚山，演武場先由軍眷暫住後閒置荒廢，2004 年登錄為歷史建築後遇到臺灣名產「古蹟自燃」，2010 年修復完成移交臺中市警察局。但畢竟現在的警察不打劍道不練柔道了，2012 年委託民間企業經營藝術、教育、文創產業，昔日陽剛嚴肅，出入彪形大漢的演武場，如今時常傳出琴聲、飄散茶香，舉辦琴棋書畫等課程活動，文青們在此舞文弄墨，和風情調的景致也吸引不少新人與婚紗業者取景。走過大時代換來的小確幸，印證美國總統約翰‧亞當斯的話：「我們這一代學習政治與軍事，是為了讓下一代學習文學、藝術、舞蹈。」

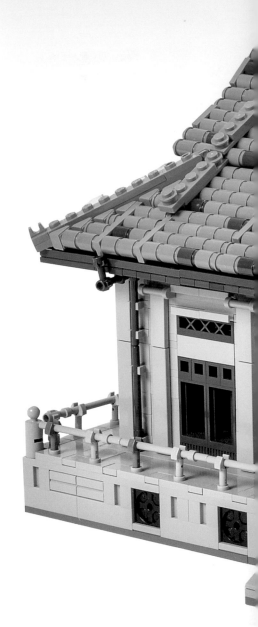

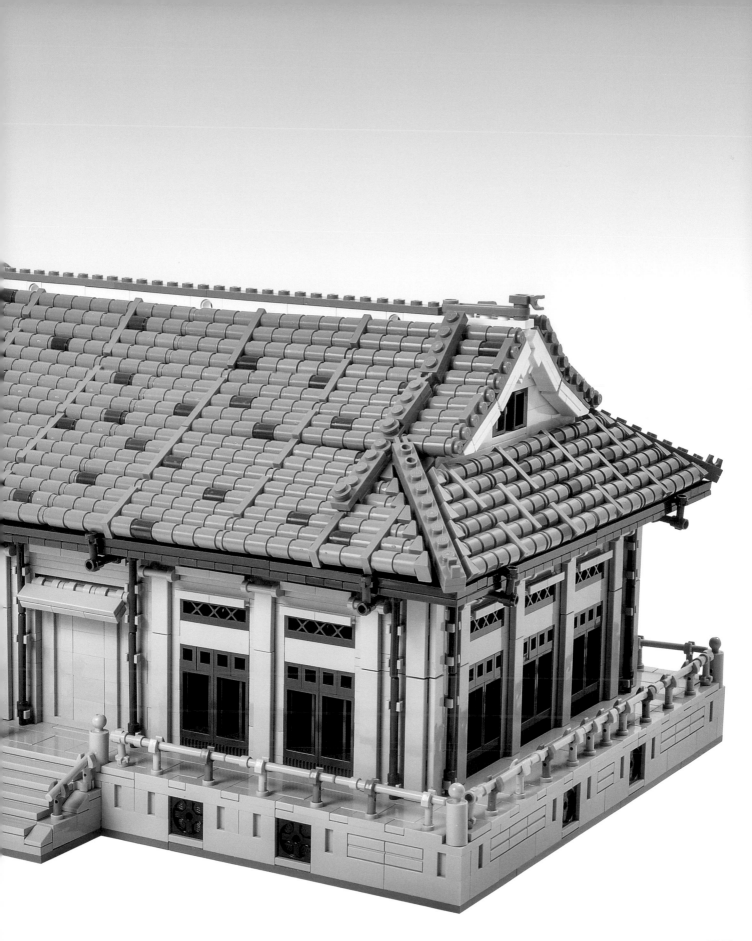

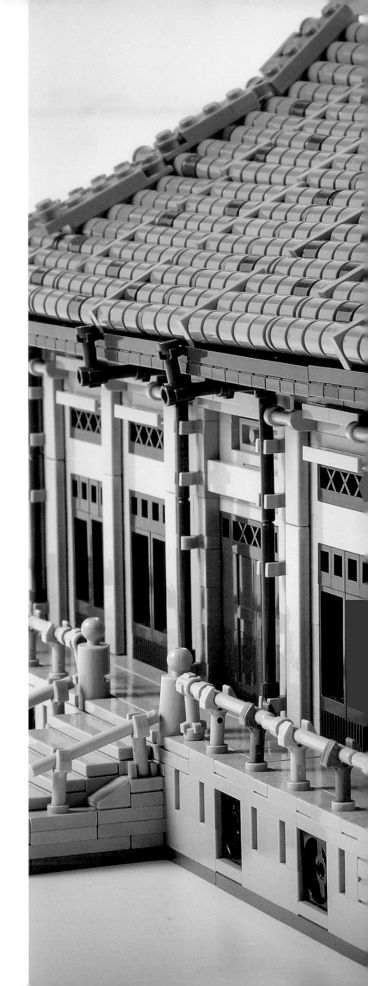

**樂高設計師：**
廖志清，教育業，投入樂高創作 9 年

**關於作品：**
尺寸：L39 × W35 × H22 公分
使用樂高數量：3,500

### 為何選擇這個地標？

臺中刑務所演武場靜處都市一角，身為市區僅存的
日治時期武道館，它完整保留了日式的古色古香，
讓人在現代城市裡感受到一絲幽靜，古典而優雅的
演武場風格別具，非常吸引我的目光。

演武場經修復後浴火重生，成為臺中著名的景點，
開放民眾參觀，因此照片的取得並不困難。為了完
整呈現演武場原貌，我實地考察多次，從各個角度
拍攝，並且參考相關文本資料。

### 作品中特別自傲，希望大家注意的地方

臺中刑務所演武場的屋頂是使用日本黑瓦建造，但
我所創作的演武場，屋頂則使用藍色的磚堆砌，是
由於我觀察到屋瓦會在陽光燦爛時映照出天空的顏
色，呈現出偏藍的色澤，非常特別，而想將這抹色
彩留藏於作品中，因此沒有依原本的黑灰色，而特
別使用藍色來拼組。

能夠用樂高呈現傳統日式建築，讓我不僅限於臺式
建築，想繼續創作更多東方風格的建築。利用多變
的零件，也能表現出如鬼瓦等日式建築獨具的特色，
這就是樂高無限的可能性與樂趣所在。

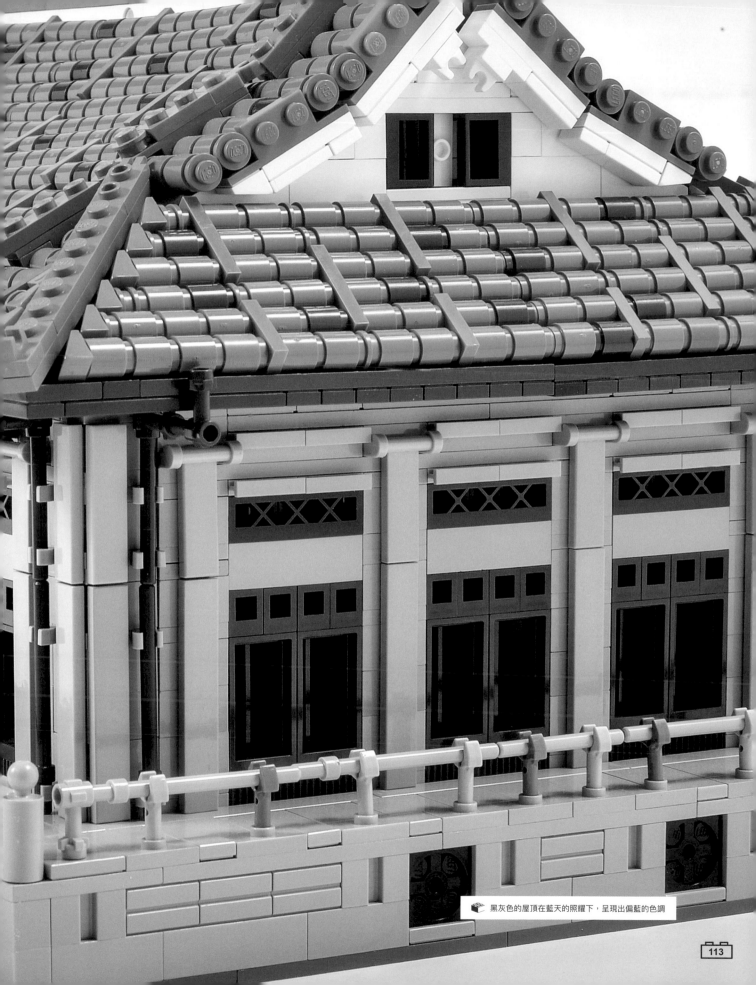

黑灰色的屋頂在藍天的照耀下，呈現出偏藍的色調

# 24. 臺中公園湖心亭

## 歷史解說：

地點：臺中
年代：1908

## 遠離鐵軌的鐵道遺產

1908 年全線通車的縱貫鐵路，為臺灣帶來交通革命，從此南來北往的旅客和貨物的流動更加方便順暢。總督府完成了大清帝國未竟之事業，在臺中公園舉辦風光盛大的開通式，在整座公園中興建許多如凱旋門、食堂等外觀華麗的臨時性會場建築，但其中有一座湖心亭是使用永久性的堅固建材。臺中公園日月湖原為自然水塘，約 4,000 多坪，開園之初原有一座草棚式涼亭，為第一代池亭。舉辦通車式時邀請日本皇族閑院宮載仁親王為貴賓，故特地臨湖打造雙併式頂涼亭做為「御休憩所」供親王休息。

湖心亭水面下構造使用鋼筋混凝土柱，支撐水面上平臺，再以木結構搭建亭體，護欄則為線條細緻的鑄鐵欄杆，凹曲的屋頂出簷很深，也以鑄鐵托架撐起，並以四脊攢尖頂為雙亭屋頂造型。屋頂最初採用石綿瓦，後來被指定為史蹟名勝紀念物永久保存，改為耐久的銅瓦。1985 年整修時，再改為鍍鋅鐵皮，表面塗覆紅色油漆，鮮紅的屋頂成為許多人對湖心亭的印象，2007 年再次整修時，恢復原本的銅瓦屋頂。

湖心亭曾有「雙閣亭」、「弘園閣」、「香閣」等稱呼，不但早已成為臺中市民的共同記憶，也透過畫作、攝影甚至臺中名產店家商品包裝的傳播，成為外地人對臺中這座城市最鮮明的印象，但未必能將它與「鐵道全通式」的歷史脈絡連結，或許是因為亭子距離鐵道畢竟有些遠吧。

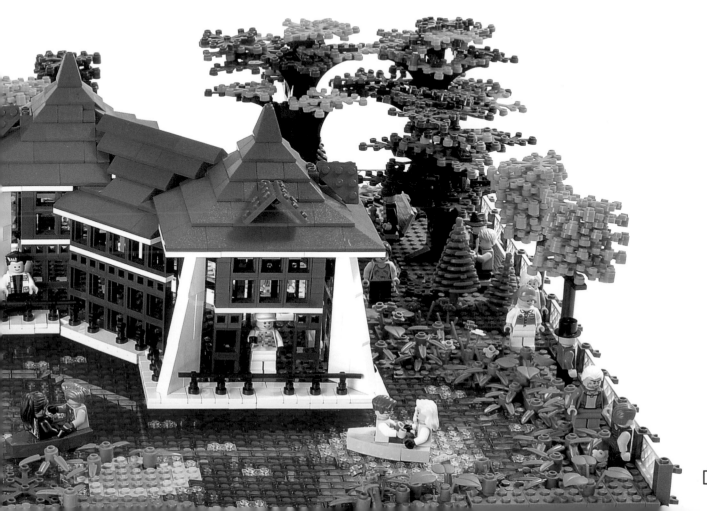

樂高設計師：

黃彥智，醫生，投入樂高創作 10 年

關於作品：

尺寸：L76 × W52 × H30 公分

使用樂高數量：6,000

### 為何選擇這個地標？

我小時候就住在臺中公園的正對面，這裡就像專屬於我的後花園。校外教學時常來此寫生，奶奶也常常牽我的手來這盪鞦韆，是一個充滿兒時回憶的地方。

### 碰到的困難與解決方法

最難做的就是屋頂，是由兩組正方形的屋頂並聯而成的，兩組屋頂間的橋接是整個作品中改最多次的地方。

### 在創作過程中，享受到的樂趣

因為整個湖面除了水波外，只能用單調來形容，所以我用了許多水生動物、植物、人物來點綴，讓整個作品更為活潑。

🧱 湖上悠游的白鵝

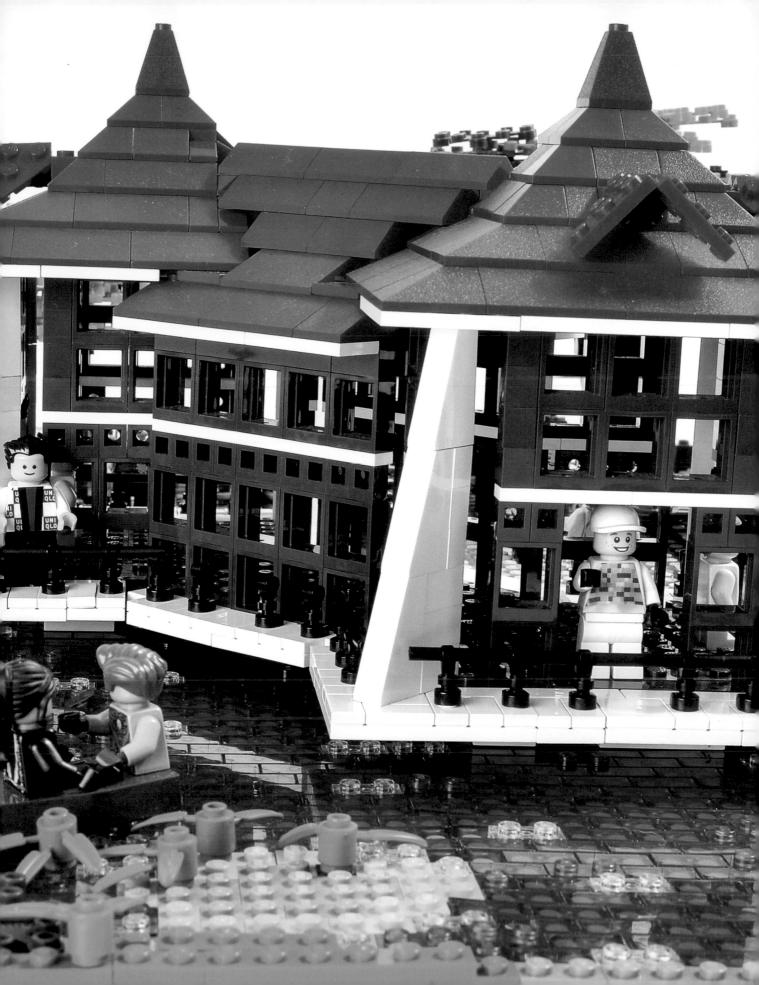

# 25. 臺中市役所

**歷史解說：**

地點：臺中
年代：1908
建築師：總督府民政局土木部

## 環視街角的光頭貴族

1908 年臺中公共埤圳聯合會成立，統籌大臺中地區四大溪流的灌溉事務，由民政局土木部設計事務所，1911 年竣工，1920 年臺中州成立後新築州廳，埤圳聯合會遷入一街之隔的州廳新廈，而原建築則由臺中州轄下之市役所進駐，並使用到戰後由多個單位共同接收。

建築整體最醒目的即為包覆光亮銅瓦的主樓圓頂，頂上有古典捲草造型避雷針。環繞圓頂的是八個大小相間的牛眼形狀老虎窗，兩側女兒牆則有碩大的獎盃造型雕飾。面向路口斜切 45 度的開口，以古典的希臘山牆，與從臺基直達二樓的八根愛奧尼克式巨柱，支撐出主入口門面的前廊，山牆中及主樓立面開窗上有勳章飾，轉角柱及壁柱採方柱，與開口圓柱交錯。另外包括簷口、橫帶、楣樑到柱礎等，西洋古典語彙比例精準，顯見建築師受學院訓練的純熟設計手法。

埤圳聯合會也是臺中地區最早使用鋼筋混凝土構造的建築，此種工法在當時仍屬實驗性質，並非結構主力，而與磚構承重牆搭配使用。圓頂在西洋建築脈絡中極具紀念性質，最多使用於信眾仰望的宗教建築，在這樣一個地方層級的辦公廳舍建造圓頂，可以看出官方深知灌溉事業之於臺中地區發展的重要性。

後來這座建築曾陸續做為臺中市政府環保局和交通旅遊局的辦公室，2002 年登錄為歷史建築後曾被當作臺中故事館，2016 年委外由民間企業經營為餐飲與藝術複合文創園區，將來對面的州廳整修後也將開放參觀，兩棟樓就像兩位雍容華貴的貴族，皆位於街角相互呼應迎賓，將成為臺中最美麗的路口。😎

**樂高設計師：**
黃彥智，醫生，投入樂高創作 10 年

**關於作品：**
尺寸：L40 ╳ W40 ╳ H26 公分
使用樂高數量：3,500

## 為何選擇這個地標？

高中時期上學坐公車的路途，都會經過臺中市役所，在一堆現代建築中，有著一棟仿巴洛克建築，實在很難讓人忽略，所以選來製作成我的臺灣經典建築作品。

## 使用的組裝技巧

臺中市役所是一棟仿巴洛克風格的建築，建物上有一個圓形的屋頂，我運用了顆粒外包的技法，把它以較為精緻的方式呈現出來。這個作品還不算完整，因為其後半段我還沒實地去考察，希望之後比較有空再來完成。

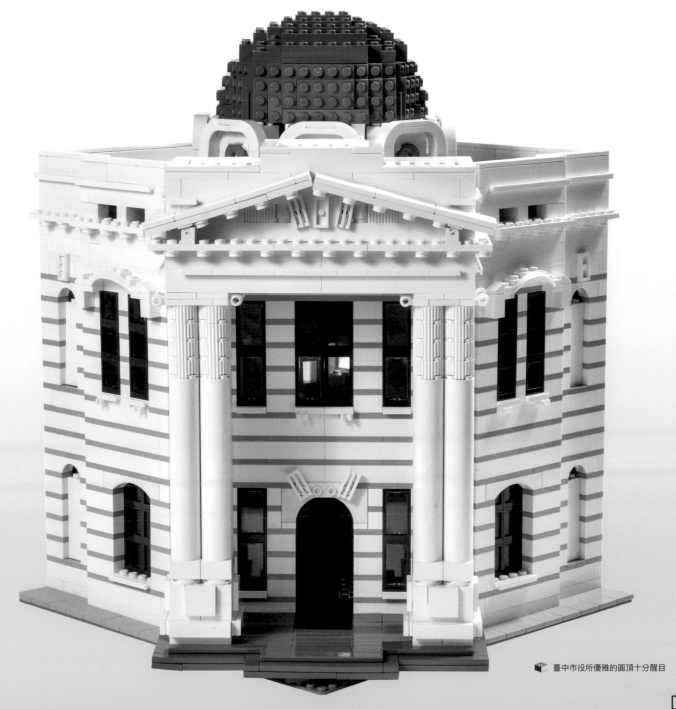

臺中市役所優雅的圓頂十分醒目

# 26. 八卦山大佛

## 歷史解說：

地點：彰化
年代：1966
建築師：林慶堯

## 走過戰火的平和宗教聖地

八卦山大佛原址為清代雍正年間清廷平定平埔族民變的「鎮番亭」。嘉慶年間官府又在此地蓋「定軍寨」守城，日本時代在官方擊敗臺灣民主國與抗日民軍的八卦山之役後，拆除定軍寨新立北白川宮能久親王紀念碑。1956年彰化縣長為促進觀光，與商會及善化佛堂堂主、信士等人組織籌建「八卦山大佛建造促進委員會」，拆除北白川宮紀念碑，由人稱阿堯師的匠師林慶堯設計，並帶著出師的兒子林昇輝監督興建，1961年竣工，1963年建造九龍池、石獅和蓮花燈。1972年再建大佛寺。

八卦山大佛仿日本神奈川鎌倉高德院釋迦牟尼佛設計，但鎌倉大佛的材質為青銅，八卦山大佛則是灰黑色的鋼筋混凝土佛像，體積碩大厚實，法相沉靜肅穆。大佛座落於海拔74公尺的八卦山山腰，蓮花座直徑14公尺、高4公尺，大佛本體高約22公尺，佛像內部有6層樓，室內裝修為中國宮殿風格。一樓為佛殿，二樓以上為介紹佛陀一生的紀念館，拾級盤旋而上可達頂樓遠眺彰化平原，感受佛陀居高臨下的視野，高聳莊嚴的佛像也在彰化市區即能遠望，順著卦山路爬坡直上大佛風景區入口牌樓，參佛大道兩側還有三十二尊石雕觀音。

除了大佛周邊設施，八卦山還有許多遊憩設施，以及近日啟用的新景點天空步道。看顧人間的佛陀被觀光設施圍繞，想必也對這個曾為兵家必爭的殺戮戰場，如今是安和樂利的休閒遊憩場所感到欣慰吧。😎

## 樂高設計師：

黃彥智，醫生，投入樂高創作的時間10年

## 關於作品：

尺寸：L26 × W26 × H30 公分
使用樂高數量：1,500

## 為何選擇這個地標？

彰化八卦山大佛對於臺中地區的小學生來說，是校外教學的必去之地，對我來說，有著深深的感情。

## 使用的組裝技巧

為了實現八卦山大佛的外貌，用了積木顆粒外包的技法來包裝，讓作品在有限的空間內呈現最逼真的樣貌。

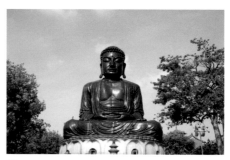

Wei-Te Wong@flickr@CC 版權

難得見到的佛像背面，佛像內部是可以參觀的 6 層樓建築

# 27. 竹崎車站

## 歷史解說：

地點：嘉義
年代：1912

## 換裝整備上山入林

竹崎車站為阿里山森林鐵路平地線和山地線的分界點，也就是登山起點，型制簡單但位置重要，和同線的北門站、鹿麻產站等皆為木造車站，早期負責貨物運輸和機關車調度，海拔 127 公尺，距起站嘉義 14.2 公里，站內設岸式月臺兩座，其中一座為用枕木建成的臨時月臺，站內共設七股軌道供列車停靠。1960 年代列車柴油化前，上山列車需在此停靠，將用於平地 18 噸級車頭改成 28 噸級，並將火車頭位置由前拉改為後推，並設有三角線的鐵軌排列，以特殊的三角前進後拉方式掉頭。

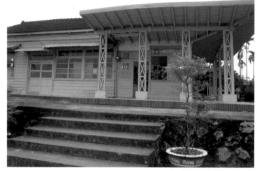

竹崎車站原本為臺灣常見的木造中小站形式，外牆為日本時代官舍外牆常用的雨淋板，候車室以大面積開窗引入充足光源，而且不愧是在阿里山，全棟當然以臺灣檜木建造。1946 年整修改為今貌，除了整棟漆滿客車內部塗裝特有綠漆防鏽，最大的特色是將環繞站房的簷廊，使用不易腐朽的「交叉式格構桁架」新建。這個聽起來很厲害的結構名詞，大多用於大型工廠建築構造，用於竹崎這種小車站較為少見，或許曾經發生過更厲害的天災來襲吧。

阿里山鐵道在以往肩負林業經濟重任，在轉為觀光鐵道之後，歷經神木倒塌、九二一地震、八八風災等天災考驗，仍不斷努力重建毀損崩塌路段，讓世人見識大自然的壯美與奇蹟。而這些取材自森林而建造的林間小站，不以富麗堂皇的建築誇耀人類成就，除了建造時的實用考量，也展現了人類文明面對自然時應有的謙卑心態。😎

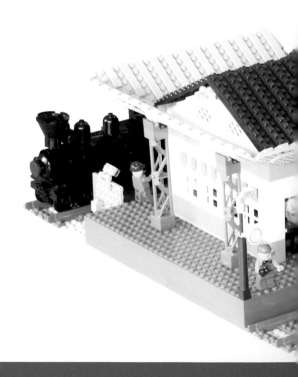

樂高設計師：

黃彥智，醫生，投入樂高創作的時間 10 年

關於作品：

尺寸：L100 × W75 × H40 公分

使用樂高數量：6,000

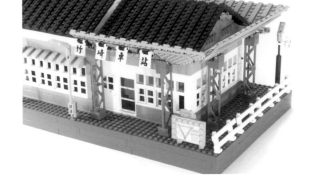

### 為何選擇這個地標？

小時候常去阿里山玩，對小火車和車站印象深刻，
而竹崎車站除了是傳統的日式木造車站，又是阿里
山鐵道的重點車站，充滿簡樸的美感。

### 創作過程中享受到的樂趣

這個作品難度並不高，所以五歲的兒子是我組裝時
的小幫手，雖然也破壞了不少導致進度延遲，不過
我相當享受親子共組的樂趣。

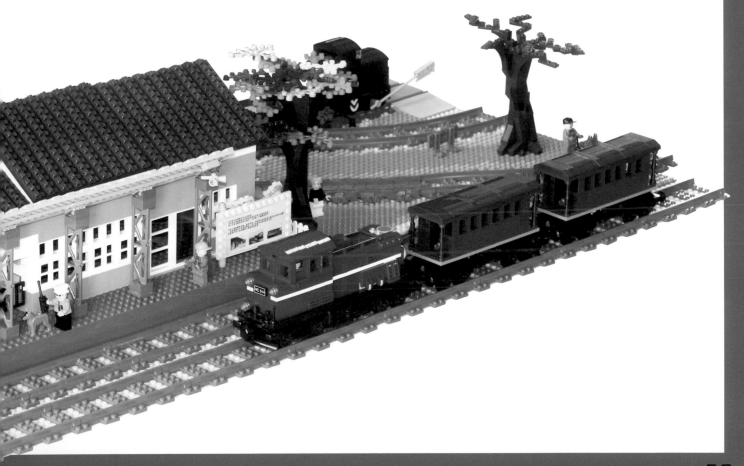

# 28. 日月潭

**歷史解說：**

**地點：嘉義**
**年代：1912**

## 臺灣內地的山間寶石

臺灣公認最美的水景日月潭，位於唯一不靠海的行政區南投縣魚池鄉日月村，分為日潭與月潭，是僅次於曾文水庫的臺灣第二大湖泊，也是最大的天然湖泊，湖面海拔 748 公尺，面積約 8 平方公里，最大水深 27 公尺，景色優美，是原住民邵族居住地，舊稱水沙連，此外隨著不同族群的到來，尚有水社大湖、康第紐斯湖、林伊西巴坦湖、龍湖、珠潭、雙潭等名稱，日本時代被選為臺灣八景之一，是著名的觀光風景名勝。

日月潭景點無數，光是列舉就沒有詳細介紹的篇幅，如伊達邵（德化社）、拉魯島、九龍口、耶穌堂、文武廟、玄奘寺、玄光寺、龍鳳宮（月下老人廟）、啟示玄機院（孔明廟）、慈恩塔、孔雀園、梅荷園、貓囒山茶業改良場、九蛙疊像、日月湧泉、涵碧樓、朝霧碼頭、水社碼頭、日月潭燈杆、水社壩堤公園、內湖山步道、水社步道、大竹湖步道、土亭仔步道、松柏崙步道、水蛙頭步道、日月潭環潭自行車道、青年活動中心、向山行政暨遊客中心、水社遊客中心、日月潭纜車等，還有數不清的環湖民宿、旅社及飯店，2000 年交通部觀光局設立日月潭國家風景區，既是肯定日月潭在臺灣人心目中的觀光價值與地位，也是保護和限制這片湖光山色旁的開發，將人為破壞降到最低。😎

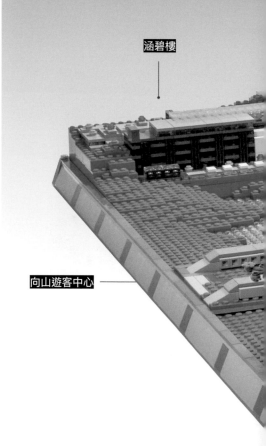

涵碧樓

向山遊客中心

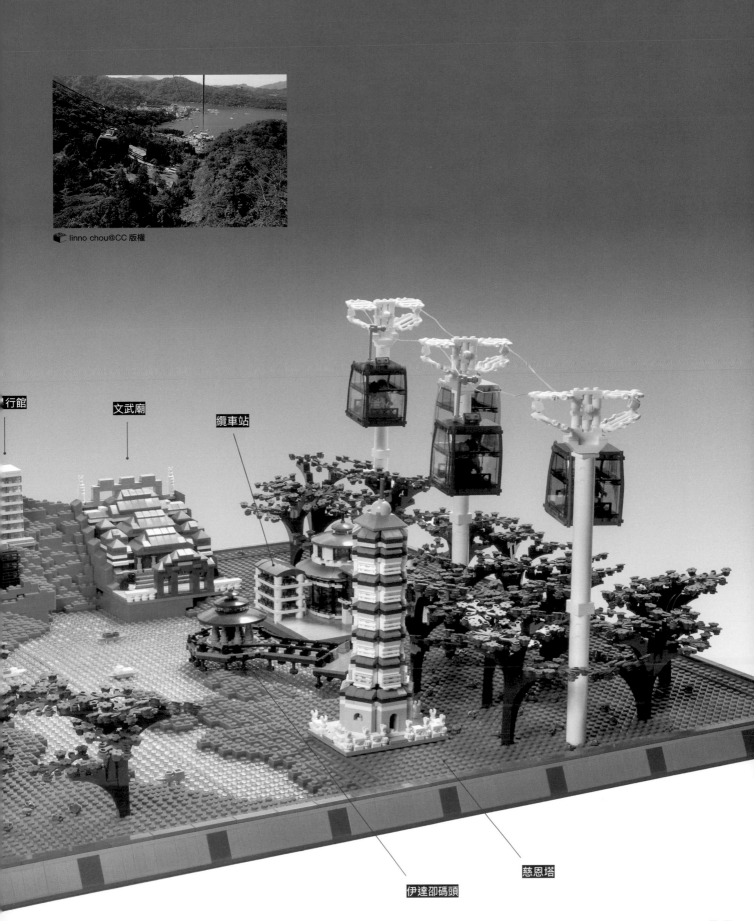

行館

文武廟

纜車站

慈恩塔

伊達邵碼頭

樂高設計師：
施季寬（施小黑），本業郵差，投入創作時間約 7 年

關於作品：
尺寸：L96 ✕ W96 ✕ H33 公分
使用樂高數量：10,000

### 為何選擇這個地標？

幾年前我第一次參與「玩樂天堂」的所辦的積木展，就是展出日月潭纜車，因為住在中部，對日月潭非常熟悉。這次採用更新舊作組裝，也擴大了作品的範圍，以整個日月潭潭面為基座，創作出各個著名地標。

原本只計畫單獨製作涵碧樓及纜車，但設計時想到可以建築融合於山水之中。以前在文化局服役時，就製作過日月潭的文化地圖，這次則改以積木打造，另外加入了不少景點，使整個作品看起來豐富些。希望觀者看到作品時，能想像自己身處櫻花盛開之際的湖光山色之中，日月潭之美盡收眼底。

### 參考了哪些資料，讓作品更接近真實？

這些景點之前去過很多次，並不陌生，但要讓觀賞者能一眼辨認出為何物就沒這麼簡單。因此除實地參訪也不斷參考資料照片，調整作品的比例，讓各個建築能更完整呈現。

### 碰到的困難與解決方法

原先只設定用 6 片 32 ✕ 32 公分的底板作為基座，結果當所有建物擺上去時，卻顯得過於擁擠，底座只好砍掉重練改成 9 片，湖面跟地形全部重作，因為交件在即，連續 40 個小時沒睡趕工，所幸最後如期交件。

### 作品中特別自傲，希望大家注意的地方

之前大多專注於人偶比例建築，這是第一次挑戰微縮建築，用更小的零件去表現建築的細節跟意象，需要更多想像力。希望讀者能看到一些有趣的創意，像纜車是由各種車窗零件搭配空心管組成、涵碧樓層次的表現、文武廟屋頂跟石獅、纜車站圓弧的造型等等。

作品完成時的喜悅難以言喻，但中間如設計、備料、試組裝、不斷修改，讓技巧進步也讓自己更了解零件的使用，這也是不可抹滅的樂趣。

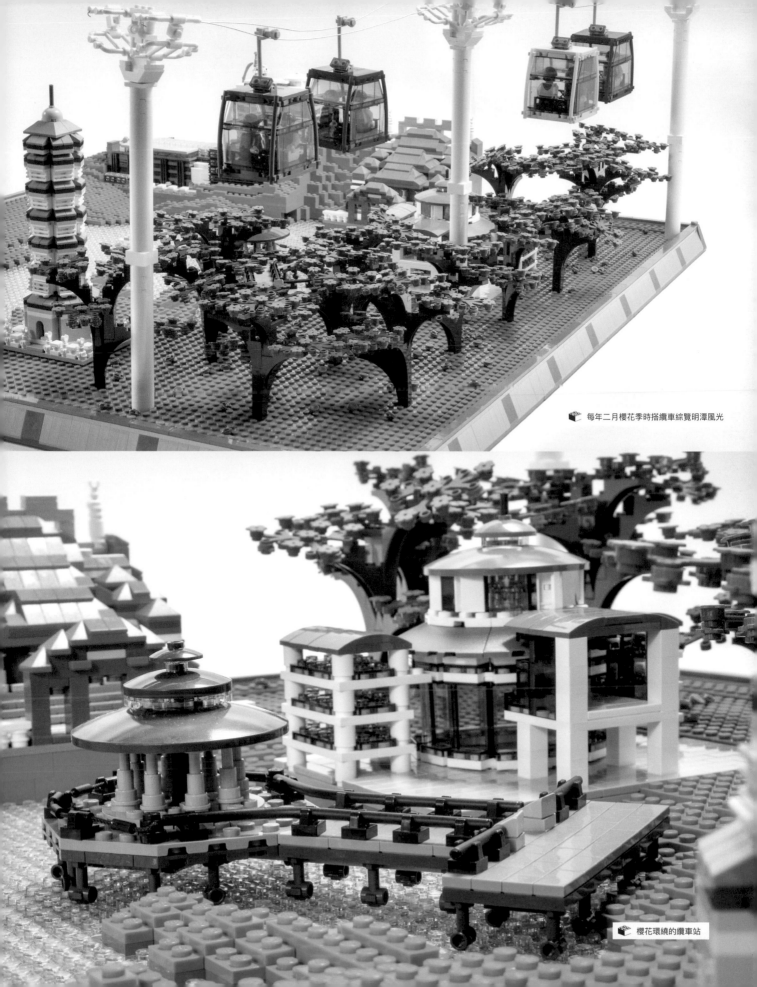

每年二月櫻花季時搭纜車綜覽明潭風光

櫻花環繞的纜車站

# 29. 中台禪寺

**歷史解說：**

**地點：南投**
**年代：2001**
**建築師：李祖原、王重平**

## 萬丈光芒的佛教名山

中台山是與法鼓山、慈濟、佛光山等齊名的臺灣著名佛教團體，創辦人惟覺和尚戰後來自中國四川，1963 年於基隆大覺寺出家，1992 年成立「中臺禪寺籌建委員會」，選擇南投埔里興建中台禪寺弘揚佛法。

中台禪寺樓高 37 層，達 136 公尺，長 230 公尺、寬 130 公尺，巍峨龐大，為僅次於江蘇天寧寶塔的世界第二高佛教建築，由摩天樓專家李祖原建築師事務所設計，夜間則會放射照耀天際的閃耀光芒，完工後曾獲 2003 年「臺灣建築獎」及第二十屆美國國際燈光設計師協會「國際燈光設計獎」卓越獎等獎項。

禪寺建築金碧輝煌，雕刻、壁畫、彩繪和楹聯充滿佛教典故，就像古代歐洲的大教堂，透過彩色鑲崁玻璃講述聖經故事。但對一般信眾或遊客而言，就像一座不是給凡人居住的異空間聖殿，舉凡高 11 公尺重 5 公噸的銅鑄山門、三頭六臂的四大金剛、12 公尺高的柱身合一四大天王、晶雕玻璃的祖師伽藍殿、潔白純淨的大光明殿，寬 16 公尺、高 30 公尺大帷幕玻璃的塔中塔大木構藥師七佛萬佛殿，與臺灣人熟知的東方廟宇空間大異其趣，讓人聯想到極樂世界或許是這樣的樣貌吧。

建築師的靈感來自最早佛塔在印度的形貌（又稱窣堵坡），從安置佛舍利的土堆，發展為阿育王建於西元前三世紀的桑奇大塔，後來傳至東亞成為層疊塔狀，包括寶珠、水煙、相輪、隅飾、請花等佛塔建築構件，皆成為寺塔合一的中台禪寺取材對象。

**樂高設計師：**
董文剛（Mikevd 呂布），自由業，投入樂高創作的
時間 5 年

**關於作品：**
尺寸：L46 ✕ W26 ✕ H22 公分
使用的樂高數量：約 2,000

## 為何選擇這個地標？
當時「玩樂天堂」正舉辦臺灣特色建築比賽，我手邊
現有零件（米色轉向磚買太多）正好符合中台禪寺所
需色彩，便萌生蓋它的想法。那時好奇查詢了這座有
臺灣迪士尼之稱的建築，它獨特的外觀在臺灣建築中
獨樹一格，因此決定以此為題創作。

## 完成這個作品給自己帶來的影響
雖然在臺灣特色建築比賽中沒有獲獎，但發現自己擅
長的創作類型並非建築，便轉而鑽研其他主題，終於
發現自己長才所在。這次體會到重複堆疊滿辛苦的，
很佩服做建築的玩家可以忍受一直重複的程序。

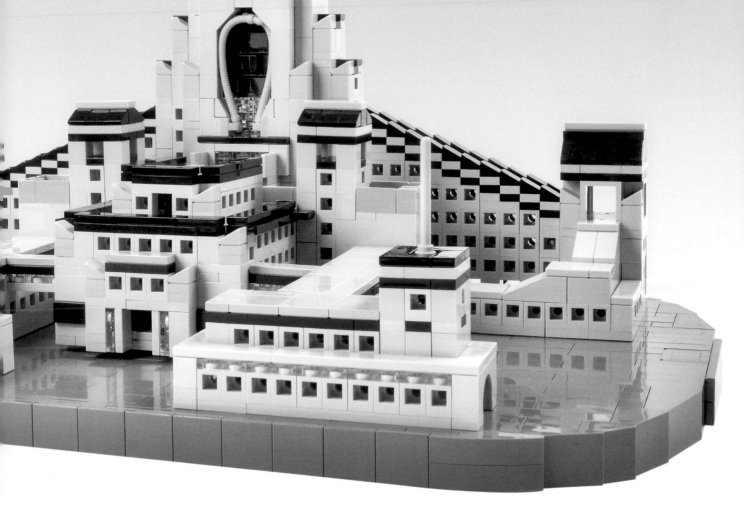

中台禪寺是世界第二高的佛教建築

# 30. 臺南車站

**歷史解說：**

地點：臺南
年代：1936
建築師：宇敷赳夫

## 流動與停留的綜合體

最初的臺南站房建於 1900 年，為木造洋風的簡樸站房，1930 年代中期進行改建，由總督府鐵道部改良課技師宇敷赳夫設計，他同時也是臺北、嘉義、新營等車站的設計者。臺南車站構造為鋼筋混凝土，外觀貼覆人造石與磁磚、室內大廳及候車室地板為大理石，建築風格為尚未完全邁入簡潔的現代主義，仍保有少許古典與裝飾藝術風格的泥塑裝飾，屬於折衷主義的作品。

門廊為正面三連拱與側面兩拱構成，有淺浮雕的水平深出簷為鋼筋混凝土構造特性，門廊有小山牆，車站本體七連圓拱長窗的正立開高處原有時鐘，時鐘上簷帶有優美的三弧拱，可惜後來被巨大電子鐘遮蔽。

與其他臺灣的縱貫線大車站相較，臺南車站最為特別的空間機能，在於二樓設置豪華旅館。這是總督府鐵道部自行投資經營，全臺灣最高級的「臺灣鐵道飯店」的臺南分店，也是臺北本店以外唯一的一家分店。鐵道運輸流動不息，飯店則能短暫停留，複合式的空間性質讓簡約典雅的車站多了一份複雜的魅力。

由於飯店走高價頂級客群路線，僅有九間客房，只能服務少數民眾，所以除此之外，車站內另外提供盥洗、行李寄放、公共電話、食物冷藏、餐飲、更衣室與休息等服務，還另外設有貴賓室與接待室，簡直像座複合機能的小城市。戰後車站旅館和餐廳分開經營，也分別於 1965 年及 1986 年裁撤歇業，1998 年公告為古蹟指定保存，將來在臺鐵地下化後將功成身退，預計修復後以其他機能的面貌再次展現在世人面前。

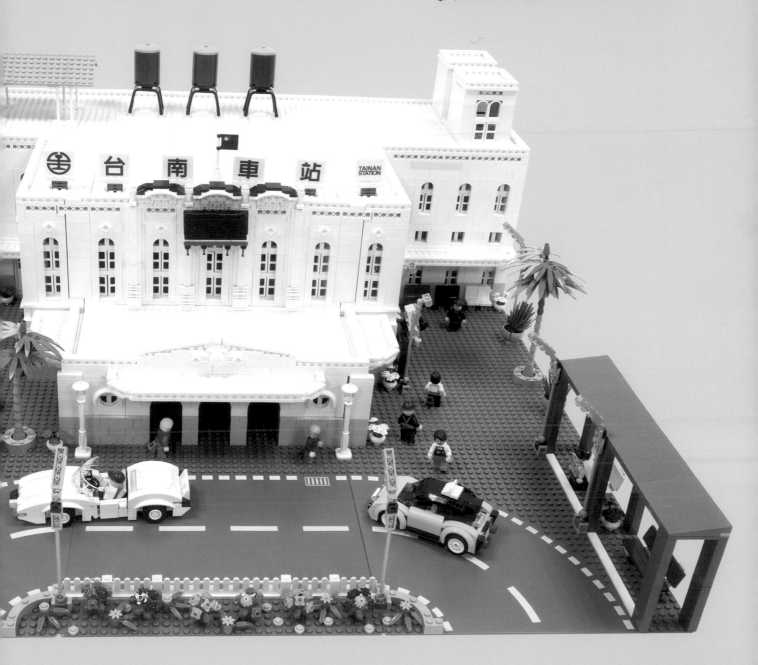

樂高設計師：
小高，電腦工程師，投入樂高創作的時間 9 年

關於作品：
尺寸：L89 ✕ W76.5 ✕ H28 公分
使用的樂高數量：約 3,000

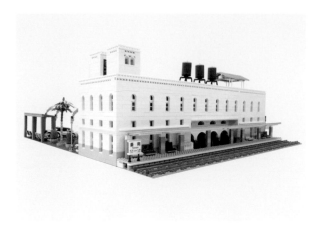

📦 車站後的月臺和鐵軌

### 為何選擇這個地標？

協會之前曾與臺鐵合作「臺鐵 125 周年樂高積木展」，主題就是各個臺灣特色車站，就是這次創作的契機。

### 特殊組裝技巧

為了表現車站拱形的窗戶比例，我把窗戶零件放在拱型零件的內層，藉由外框讓窗戶看起來小小的，可以達到想要的感覺；拱型窗戶上的突出物，利用了積木反貼技巧，為的是增加外牆的變化。

遇到最大的困難是取得零件，尤其是一樓屋頂的那兩片 1/4 圓的零件，如果沒有那大小的零件，整個屋頂做起來會太大或太小，找到剛好可用的零件真的沒有想像中容易。

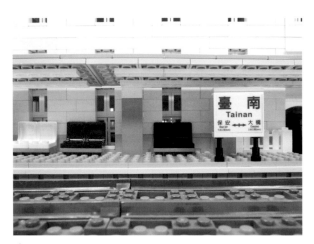

📦 月臺和等車座椅

### 作品中特別自傲，希望大家注意的地方

真的把車站做出來，已經讓我很驕傲了，如果觀者第一眼看到就能認出這是臺南車站，就是我最開心的時刻。

創作的過程中，為了製作出更接近真實的建築物，會不斷嘗試各種拼法，這些拼法就是以後做其他作品的基礎，也是樂高的樂趣。

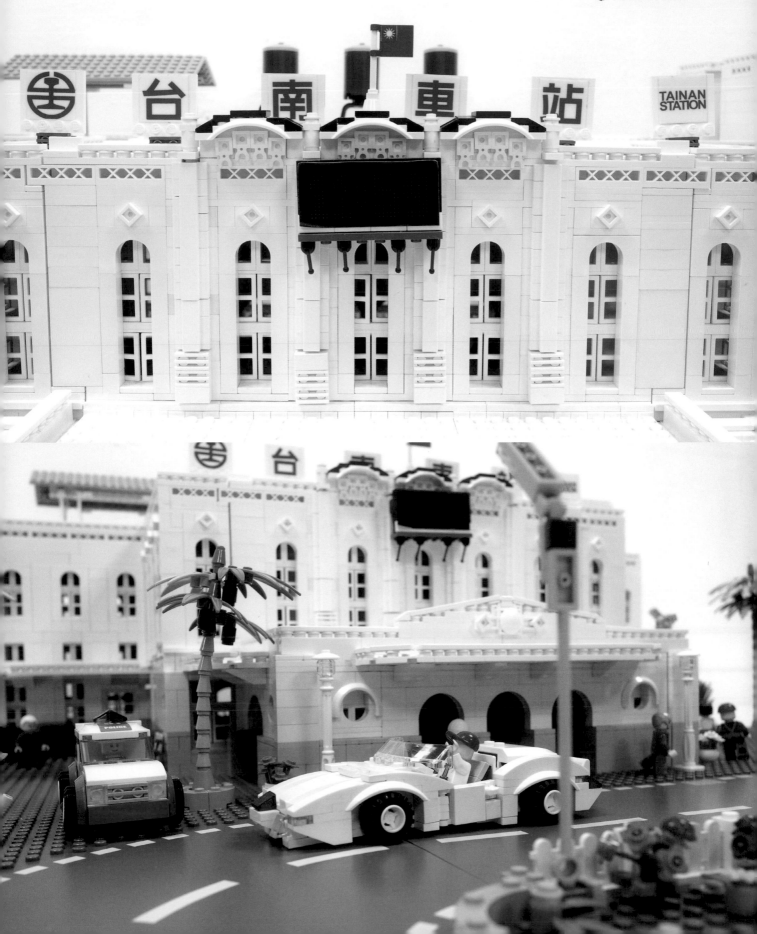

# 31. 赤崁樓

**歷史解說：**

地點：臺南
年代：1653

I, KevinAction@CC 版權

## 歷經五個時代，如羊皮紙刮去重寫的拆建古城

1624 年荷蘭東印度公司移佔大員，先於今日安平建熱蘭遮城，1652 年發生郭懷一抗暴事件，次年荷蘭人為加強對內陸控制，於臺江內海東岸平原區平埔族赤崁社居地建普羅民遮城，紀念 1648 年七省聯合共和國脫離西班牙統治獨立，「普羅民遮」即行省之意。由三塊以角連接而成的長方形城基由紅磚疊砌，用糖水、糯米攪拌蚵殼灰黏著建造，為歐洲要塞式稜堡，是專門防禦火炮的工程形式。堡上行政辦公建築帶有階梯狀山牆、轉角設置眺望塔樓，為荷蘭常見的城堡型態。

1661 年鄭成功攻下普羅民遮城，改名東都明京，設承天府衙門，做為最高行政機構。1664 年鄭經改東都為東寧，裁撤承天府，將赤崁樓做為火藥儲存庫。1683 年臺灣納入清帝國版圖，乾隆年間縣署移建於赤崁樓右側，同治初年觀音佛祖信徒在城樓上建大士殿。光緒年間又陸續建造海神廟、蓬壺書院、五子祠及文昌閣。日本時代，城上建築群由陸軍衛戍病院及臺南師範學校使用，1911 年五子祠遭颱風吹毀，1930 年總督府技師栗山俊一主持調查研究，於紙上重繪普羅民遮城荷蘭時期原貌。1935 年進行整修，拆除大士殿。文昌閣、海神廟及蓬壺書院則整修煥然一新。

赤崁樓全區還包含石欄、石臼、石鼓、石獅、石駝和石馬等許多歷史遺跡，其中最有名的是乾隆皇帝為表彰平定林爽文事件的福康安，賜十座金門花崗岩刻成的贔屭碑，每塊碑高 3.1 公尺，寬 1.4 公尺，其中四刻滿文、四座刻漢文、兩座滿漢文並刻。日本時代其中九座石碑由福康安生祠遷往大南門甕城內，戰後再由大南門內移置赤崁樓。其中一座碑體流落嘉義中山公園、碑座贔屭則置於中西區南廠代天府保安宮。

1970 年代臺灣省政府建設廳公共工程局一度考量拆除文昌閣、海神廟及蓬壺書院，僅留荷蘭時代殘跡，後來沒有實行，但後來仍因觀光考量，將城樓上這幾棟清代木構造建築全部拆除，再以鋼筋混凝土仿原樣重建。1983 年公告指定這座看似古色古香，實則為不折不扣的現代建築列為一級古蹟，也見證了臺灣錯綜複雜，如羊皮紙般不斷刮去重寫的精采歷史。😎

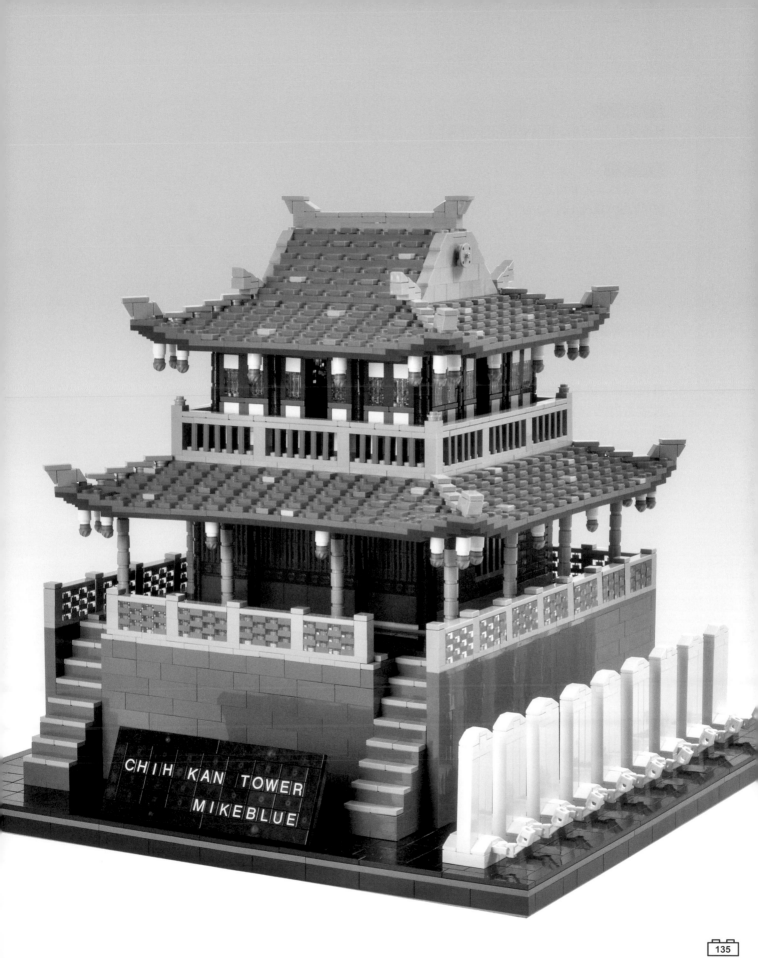

樂高設計師：
紅酒起司，服務業，投入樂高創作的時間七年

關於作品：
尺寸：L38.4 × W38.4 × H36 公分
使用的積木數量：約 4,300

### 為何選擇這個地標？

過去沒有人以赤崁樓作為創作主題，是這次挑戰的主要原因。其實我不曾踏入赤崁樓，最接近的一次是在圍牆外附近停車。同行的親戚當時告訴我，赤崁樓就屬外觀最有看頭，裡面的石碑應該無法引起興趣，因此便沒有進去參觀。當時僅僅經過走馬看花的遺憾，或許便成了選擇赤崁樓為創作主題的主因吧！

### 完成這個作品給自己帶來的影響

想好好去實地勘查一下跟實際建築到底差多少，藉此改進。慢慢搜集零件、研究建築資料，完成自己沒有參觀的名勝，十分有成就感。

🧱 贔屭碑是乾隆皇帝特賜

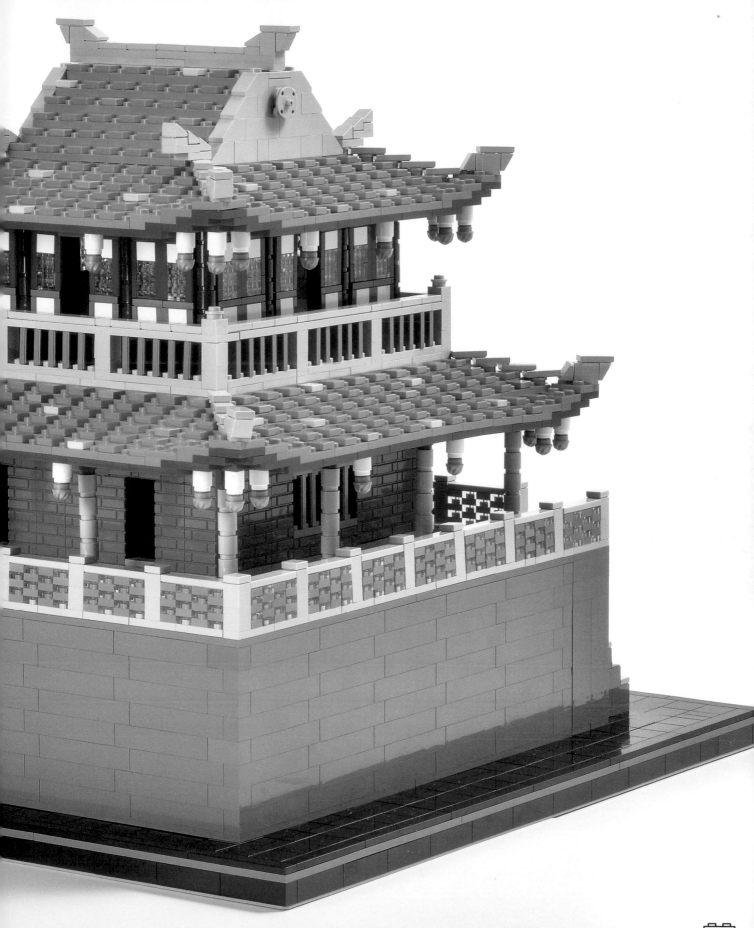

# 32. 林百貨

**歷史解說：**

地點：臺南
年代：1932
建築師：梅澤捨次郎

## 恢復商業功能的府城銀座五層樓仔

山口縣人林方一早年為鐵道院員工，大正年間來臺打拼從和服店的帳房當起，累積財富投資公司，1932 年因應都市更新造街計畫，在臺南開設僅次於臺北菊元百貨店的臺灣第二間百貨店「林百貨」，位於一整排同時建造的商店街屋最引人注目的路口轉角門面。老闆林方一卻積勞成疾開幕五天便過世，由妻子林年子繼續經營，真是用生命換來的事業。

當時高達六層樓的林百貨是臺南市最高的建築，配備新潮的流籠（電梯）、手搖式鐵捲門、避雷針、抽水馬桶等現代化設備，位於有臺南銀座之稱的繁榮商業區末廣町，為兼具古典與現代建築特色的折衷樣式，因為六樓面積比較小，一般人俗稱為「五層樓仔」。

這批商店街屋為求堅固，以鋼筋混擬土為構造，外觀貼覆棕色溝面磚與洗石子泥塑裝飾增添變化，正面最上層圓弧山牆以階梯狀漸次轉至側面，二到五樓開了圓孔窗，六樓開方孔窗，並以強調模仿速度感的水平線條雨庇和陽臺搭配大面開窗，室內更有繽紛的彩色磨石子地板，最特別的是屋頂待奉會社主護神的神社「末廣社」。

戰後林百貨由國民政府接收，分割樓層先後做為臺鹽總廠辦公室、空軍廣播電臺、省糧食局檔案倉庫、派出所、保三總隊和軍眷宿舍等用途，1998 年被列為古蹟保存。2013 年由臺南市政府文化局委外經營，沿用原名恢復為百貨重新開幕。以往為使顧客感到愉快而提高消費動力的精美裝飾終於又能扮演原本的角色，一手催生林百貨的林方一先生，在天之靈想必也很欣慰。😎

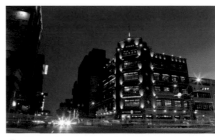

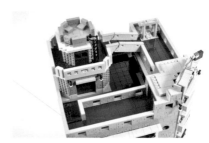

頂樓景觀

**樂高設計師：**

郭力嘉（lixia），電腦工程師，
投入樂高創作從 2010 至今

**關於作品：**

尺寸：L40 × W40 × H60 公分
使用樂高數量：6,000

### 為何選擇這個地標？

因為看到臺南林百貨修復再現風華的新聞，
加上喜歡臺南林百貨的外觀，它又成為新
一代的臺南文創發展地標，因此印象深刻。

### 參考了哪些資料，讓作品更接近真實？

我曾經實地考察，圍繞著古蹟各項細節四
週拍了 300 多張照片，甚至錄影紀錄內外
各項細節。

### 使用的特殊組裝技巧

SNOT 是必備的，只是要從茫茫的樂高
零件海中篩選出適當的零件來很辛苦。

因為林百貨是三角窗型的建築，為了追
求作品外觀與比例的擬真，整牆面反覆
大改了三次，才試出適當的風格；建築
內部必須考慮模組化，結構其實比原本
預想的複雜，總之就是不斷的嘗試。

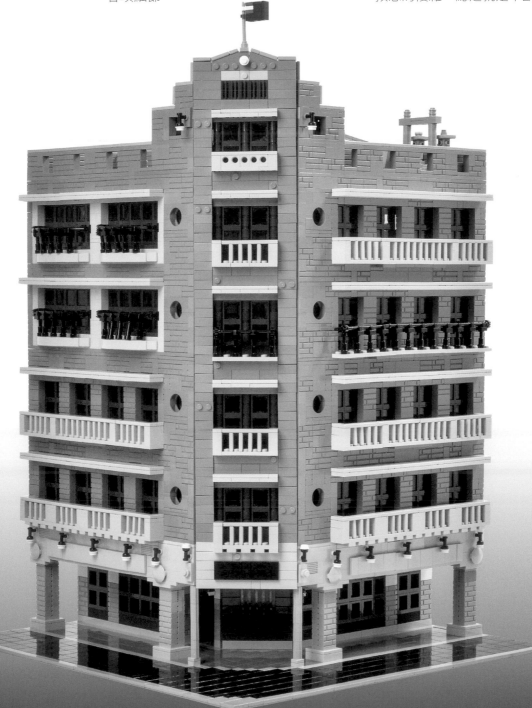

# 33. 迎春門 (大東門)

**歷史解說：**

地點：臺南
年代：1725

## 百年城基與仿古重建城門的綜合體

官員於「立春」時節，會在此以儀式迎來春天的迎春門又稱大東門，是臺灣府城十四座城門之一。1725 年臺灣府建城，第一座興建的城門便是大東門，位於於城廓東南方東安坊，故另一面門匾為東安門。1736 年改建原本的木門為花崗岩城基與磚牆門樓。1788 年再將城樓改建為兩層，增添壯麗美觀，並提升守望功能。城樓四周環繞廊道，城門樓為三開間，開有八角型、扇形、圓拱型、長方型等各式窗，廊柱以斗拱撐出步口廊，屋頂為重簷歇山式，原本還有甕城、槍眼等防禦設施。城洞內尚鑲有一塊石碑，不許士兵勒索往來商販。

日本時代 1901 年進行都市計畫，拆除城牆後大東門被規畫為道路圓環內的景觀。戰後大東門遭居民佔住，對城樓造成破壞，1955 年的颱風更把城樓完全吹毀，僅存城基。1970 年代配合觀光的「臺南市整修名勝古蹟三年計畫」，以鋼筋混凝土依照老照片重建城樓，1985 年公告指定這座重建僅十餘年的城門樓與兩百八十年的城基同為古蹟永久保存。

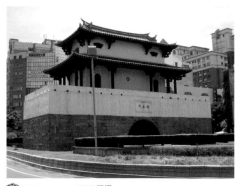

Pbdragonwang@CC 版權

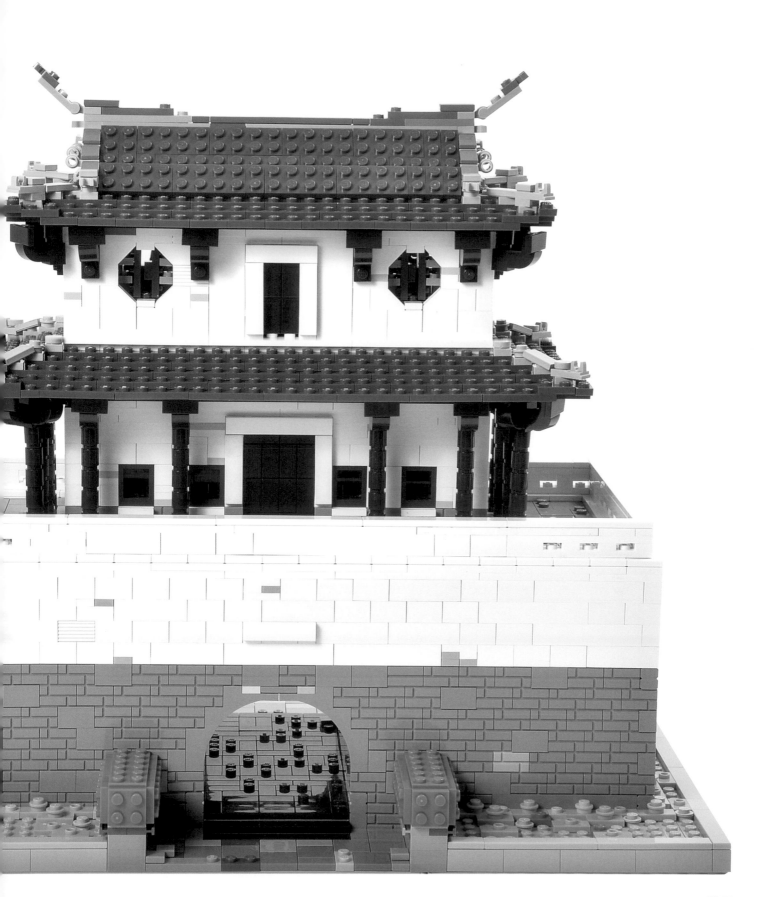

樂高設計師：
戴樂高，本業樂高積木創作與教師，投入樂高創作的時間約 5 年

關於作品：
尺寸：L37 ╳ W26 ╳ H28 公分
使用樂高數量：3,000

### 為何選擇這個地標？

完成景福門後，開啟了我的城門計畫，每一種樣式的城門我都想創作，簡直像是在收集喜愛的收藏品。其實，一直到我的迎春門完工後，我都未曾親眼看過這座古蹟，直到 2016 年初回岳母老家時才親眼看到。當時我注意到遠方出現一座城門，車輛駛過時看到了上面的名字，確定就是我製作過的城門，感覺像看到老朋友，相當開心感動。它比我在網路上看到的更顯瘦長，也證實了我當時將城牆做得瘦一些是正確的。

### 參考了哪些資料，讓作品更接近真實？

我沒有實際看過，是使用 Google 地圖的街景服務與衛星照片功能來評估這個作品的規模與比例。但網路上呈現的圖片畢竟還是有一定程度的扭曲，以及拍攝角度所引起的判斷誤差。根據幾次網路照片對照實體建築的經驗，我發現實體建築都會看來更瘦一點，這也成為我後續創作的誤差參考。

### 特殊組裝技巧

延續著堅實的堆砌風格路線，這座城門可以 360 度旋轉不掉下零件，所以重量也是很可觀。而這座城門的兩面也有著不同的風格與功能，例如正門朝向城外方向的城垛，槍眼左右就有七個；城樓的牆面更是以防禦為主要考量，因此窗戶也較少，這些細節與差異都是相當重要的。此城門與其他城門作品不同的地方是屋頂的作法，這次在上端的屋頂使用了平板的斜放方式，來呈現接近的角度，這種工法相當節省零件。

### 碰到的困難與解決方法

製作這個城門意外讓我學到許多有趣的知識，無論是城門對內部與外部的風貌差異，或是它歷經的許多故事都讓我印象深刻。因為創作這個主題，也讓自己與他人開始注意到這些平常不會注意到的故事，或許也是一種寓教於樂吧！

### 完成這個作品給自己帶來的影響

因為「創作而認識」和「發現故事後用平易的方式訴說」是另外一個學問，這個作品讓我開始思考這個問題。城門記錄著城市的原貌與生活，我想最大的樂趣在於收集資訊時發現許多有趣歷史知識，並且想分享給更多有興趣的人們。

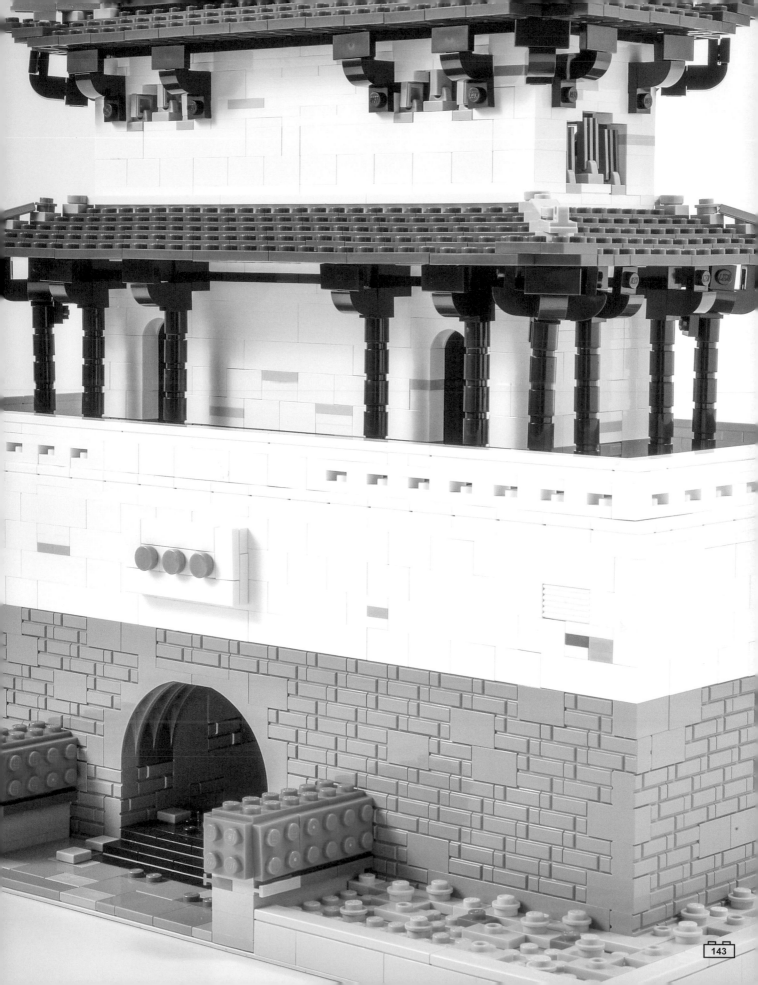

# 34. 玫瑰聖母聖殿主教座堂

## 歷史解說：

地點：高雄
年代：1931

### 唱著聖歌的小天使降臨棲息在愛河邊

1858 年中國與各國簽訂天津條約開放傳教活動，西班牙道明會郭德剛及洪保祿神父來臺傳教，次年抵達打狗購地，搭蓋土埆造的傳教所，命名為聖母堂。1863 年從西班牙迎奉聖母像供奉，更名為玫瑰聖母堂，後獲清廷御賜「奉旨」和「天主堂」兩塊石碑，增加教會的權威與安全，1931 年重建為今貌，1948 年道明會指定為主教座堂，也就是教區主教的正式駐地，通常是由該教區最為宏偉壯觀的教堂擔當。

日本時代在臺灣的西方建築文化成熟發展，昭和年間改建的玫瑰聖母堂兼具仿羅馬式與哥德式的特徵。直入雲霄的尖塔象徵追求更接近上帝的期盼，也因此時常成為當地的地標。山牆與側牆簷帶有連續小拱圈構成的「倫巴底帶飾」，增添外觀的變化性，內部以七對柱子構成中殿及兩側通廊，彩繪鑲嵌玻璃讓光線在室內造成奇幻迷濛的宗教效果，天花板做交叉肋拱，黃金聖壇則位於尾端的八角環形殿。

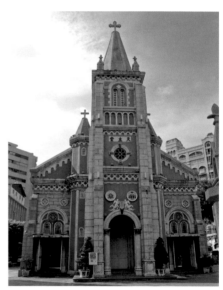

Polyxyz@CC 版權

1972 年教友捐獻興建聖母亭挖掘地基時，挖出之前改建時被埋在地底的「奉旨」碑，安裝在教堂大門上，由兩位小天使扶持著，左右兩側有教宗和樞機主教的牧徽。2001 年在全國「臺灣歷史建築百景」活動中，廣受民眾喜愛而獲選為全國第一名，雖然天主教的信仰人口在臺灣社會僅佔少數，但大眾普遍喜歡教堂令人仿若置身歐洲的夢幻空間氛圍。2003 年玫瑰聖母堂被登錄為歷史建築保存。

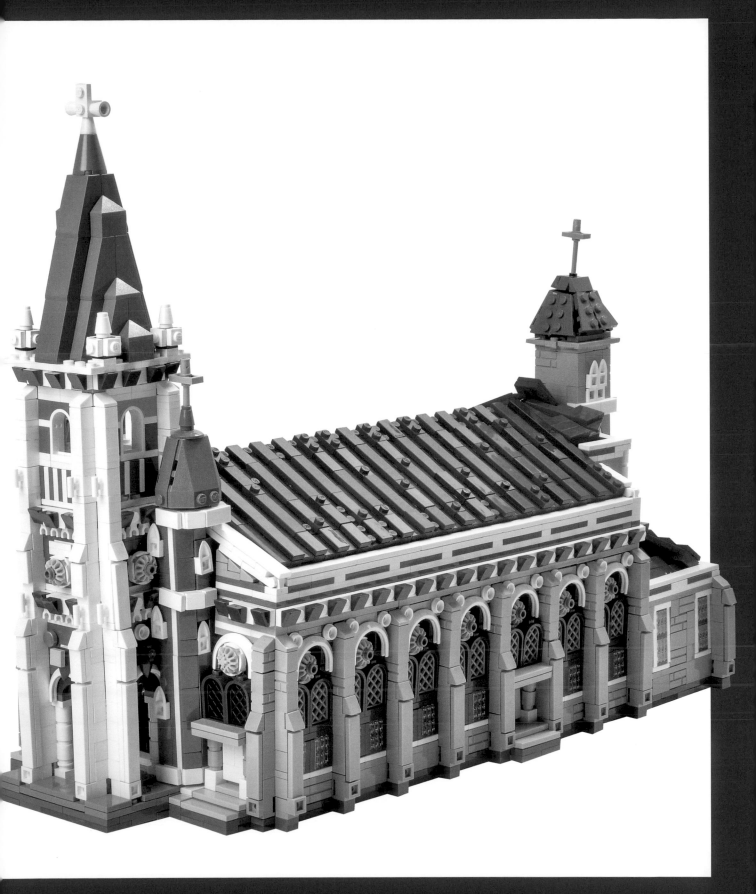

**樂高設計師：**

林昀佑，服務業，投入樂高創作約 5 年

**關於作品：**

尺寸：L44 ✕ W20 ✕ H34 公分

使用樂高數量：10,000

📷 從大門窺見教堂內部

**為何選擇這個地標？**

我曾在高雄生活過一陣子，每次經過這個教堂都覺得印象深刻，哥德式教堂建築又是我的興趣，便嘗試創作。

**參考了哪些資料，讓作品更接近真實？**

在創作初期，先到實地拍攝建築各部位局部圖，上官網及查找書籍了解玫瑰教堂的歷史沿革，並且參考 GOOGLE 空照圖讓整體比例更正確。教堂建築細部雕刻、裝飾較多，如何用現有樂高零件簡化再表現出來是一難題，我花了不少時間構思。

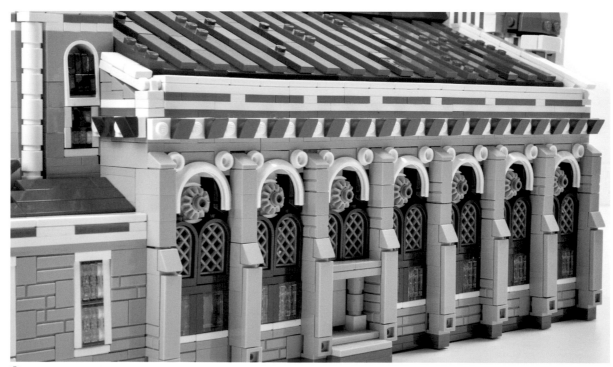

📷 富麗堂皇的雕花與彩色玻璃

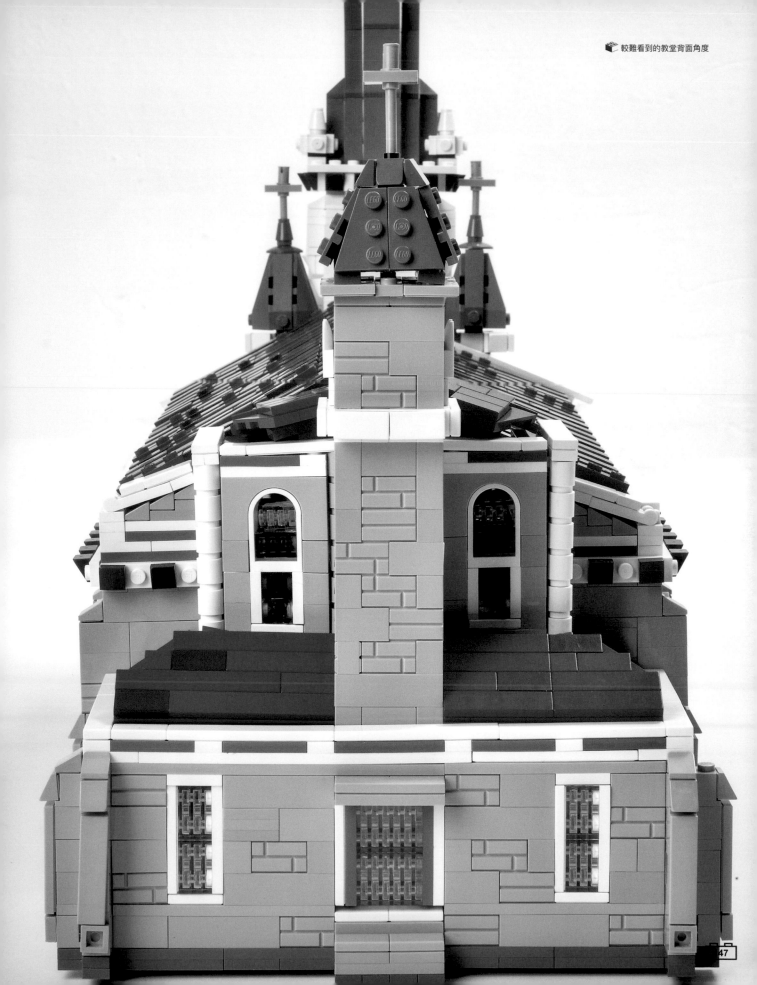

# 35. 高雄車站

歷史解說：

地點：高雄
年代：1941
建築師：臺灣總督府交通局

## 戴上新傳統尖帽復興亞洲前進南洋

1900 年縱貫線鐵路臺南打狗段通車後，高雄車站原本在靠近港口的哈瑪星，隨著運量增加，舊車站漸不敷使用，1939 年於廣大的大港埔興建新車站，1941 年正式啟用，舊車站則改名高雄港車站。

日本時代後期興建的臺北、嘉義與臺南等大站，皆為融合古典與現代特徵的折衷主義風格，但高雄有肩負大日本帝國向南洋發展的「南進基地」此一特殊戰略任務，在同樣現代的鋼筋混凝土構造站房之上，採用東亞風情濃厚的「興亞式」風格。日本歷經明治到大正年代，致力從西洋輸入現代化文明的過程，現在要和長久以來的學習對象洋人打仗了，繼續一味推崇西洋好像哪裡怪怪的，於是建築師開始回頭尋找東方歷史中的建築元素，看能不能讓地標多點東方味，也反映當時日本想要做為「亞洲秩序重建者」的企圖心。

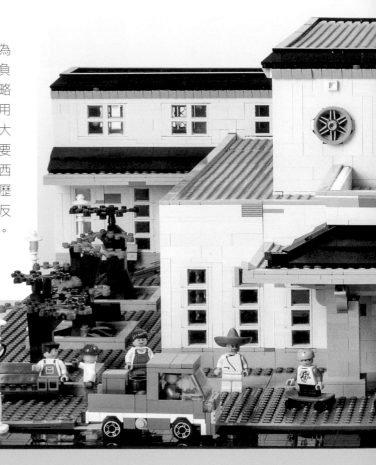

車站屋頂採用寺廟與佛塔常見的攢尖頂，遠遠就能望見，室內則有雀替與格狀天花板等東亞傳統建築元素，讓人覺得好像要到佛寺去搭車，是高雄重要的地標，前方廣場為紀念因興建車站遷村的「魚逮港庄」的紅鯉魚噴泉，更是送往迎來到此一遊的拍照熱點。

2002 年，因捷運工程及鐵路地下化，原本要將功成身退的高雄車站拆除，後因其作為共同記憶的歷史意義與藝術價值，決定平移 82 公尺至原臺汽停車場保存，待工程完成後再移回原址，創下全臺最大歷史性文化資產的搬遷記錄。但原本規模宏大的站體，只截取了最具特色的大廳主棟，兩翼配樓及同時期建造的站長事務所等皆盡數拆除，至為可惜，反映臺灣社會長期以交通為優先考量，文化資產僅擷取重點片段保存，並可接受其偏離其具歷史意義原址的主流觀念。●😎

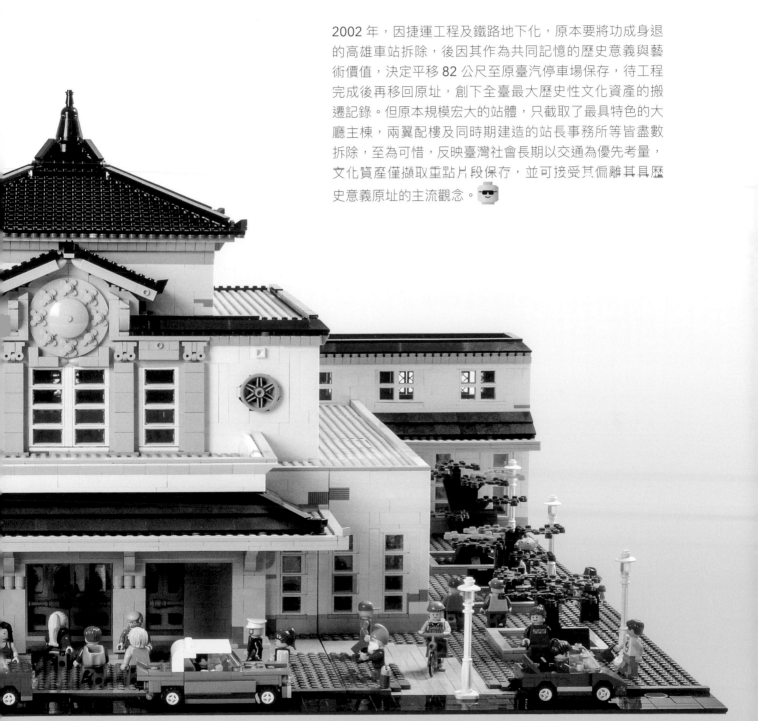

有帝冠式屋頂的舊高雄車站造型頗似「高」字

樂高設計師：
郭力嘉（lixia），電腦工程師，投入樂高創作從
2010 至今

關於作品：
作品尺寸：L100 公分╳W100╳H48 公分
使用樂高數量：5,000
製作時間：40 小時

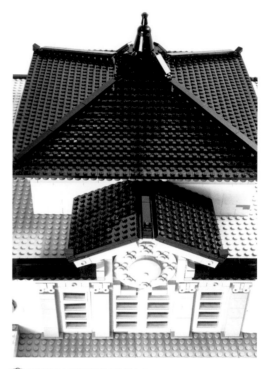

屋頂採用寺廟和佛塔常見的攢尖頂

### 為何選擇這個地標？

之前十分關注高雄鐵路地下化而將老車站直
接移動到旁邊這則新聞，故對此建築印象深
刻。古蹟保存與城市開發的確是一個值得大
家關注的議題。

### 參考了哪些資料，讓作品更接近真實？

曾經實地考察，圍繞著古蹟各項細節四周拍
了 200 多張照片。這是我第一次創作大型作
品，所以做到一半缺零件還是蠻常發生的，
只好趕緊上網找零件，或是修改做法節省零
件。車站正面二樓中間的細節裝飾，我花了
非常多心力調整製作，追求跟實品一樣的結
構，說是絞盡腦汁也不為過。

### 完成這個作品給自己帶來的影響

讓自己更有信心，挑戰更多臺灣自 20 世紀以
來的日式和洋式特色古蹟。主要希望利用樂
高製作臺灣古蹟，讓更多人能關懷在地的文
化遺產，臺灣還有很多美好的古蹟值得去探
索；另一方面希望樂高玩家能因為看了這本
書的作品，開始試著創作自己的 MOC。

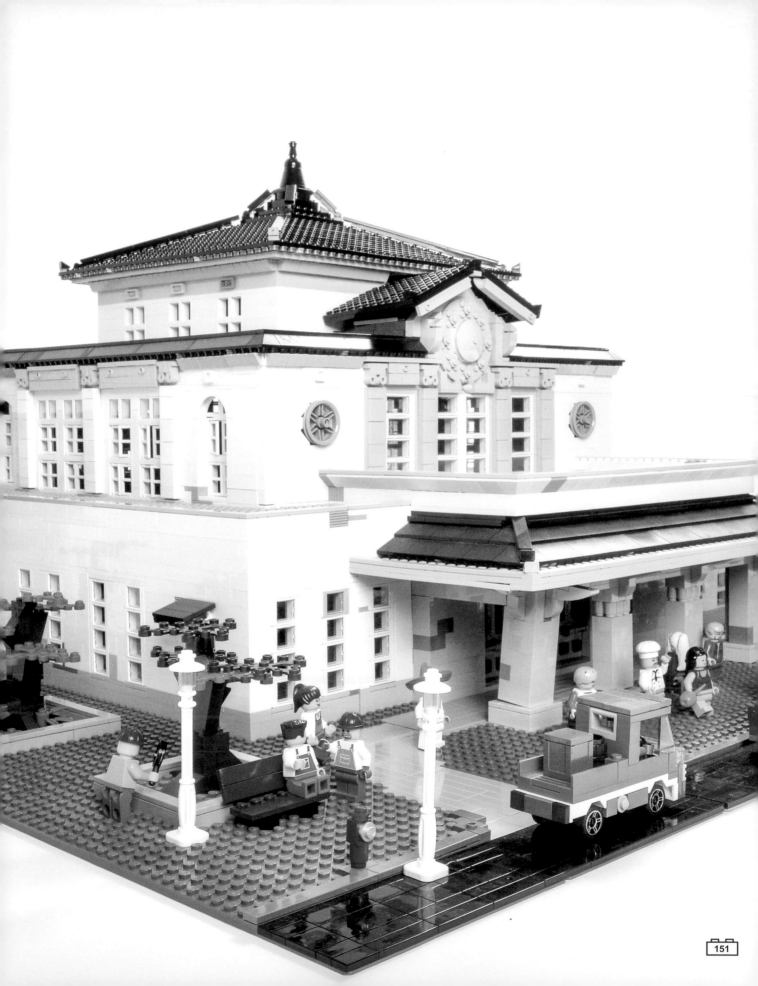

# 36. 高雄孔子廟大成殿

## 歷史解說：

地點：高雄
年代：1976
建築師：陳碧潭、呂裕豐

## 《中華文化基本教材》的具體呈現

位於蓮池潭北岸及半屏山間的高雄孔廟，佔地 6,000 平方公尺，大約 14 座籃球場，包括萬仞宮牆、泮池、拱橋、禮門與義路坊、大成門、大成殿、東西廡、崇聖祠、櫺星門、明倫堂、泮宮坊等，型制完備，就像是從中國直接飛來臺灣，忠實還原孔廟配置與規格。

其中大成殿為孔廟正殿，是等級最高的核心建築單體。唐代的孔廟正殿，以孔子諡號名為文宣王殿，北宋時取《孟子》「孔子之謂集大成」更名為大成殿。大成殿殿前常設有祭祀和樂舞的平臺，稱為月臺，也是祭孔的八佾舞表演的場所。大成殿內供奉孔子塑像、畫像或牌位，前面設祭器案臺，左右從祀四配和十二哲，頂部則懸歷朝皇帝和總統題寫的匾額，反映儒家思想在東亞文化中被做為統治者穩固權力的必備工具。

高雄孔廟大成殿仿清代建築特色，屋頂為重簷廡殿，是中國傳統建築最尊貴的等級，值得一提的是屋脊線條起翹的角度，頗具泉州廟宇飛揚的特色，而非北方較為穩重的短直平脊。屋脊上還有幾尊可愛的公仔，是守護廟堂並象徵建築尊貴的神獸，由外而內是仙人、龍、鳳、獅、天馬、海馬、狻猊、押魚、獬豸、斗牛，跟在後面的螭吻則是龍頭魚身的防火神獸。五顏六色的雕樑畫棟來自規制嚴謹的官方建築彩繪說明書，金黃色琉璃瓦則是只有皇家建築和孔廟能使用的尊貴色彩。

大成殿內之擺設配置都是中國文化基本教材的常見角色，如顏回、孔伋、曾參、孟軻、閔子騫、仲弓、子貢、子路、子夏、有若、冉伯牛、宰我、冉有、子游、子張、朱熹等。這些中華文化的古聖先賢，是上一輩人從讀書考試到做人處世穿越幾千年的超時空好友，但在往後的臺灣社會中，認識他們的人會越來越少吧。🕶

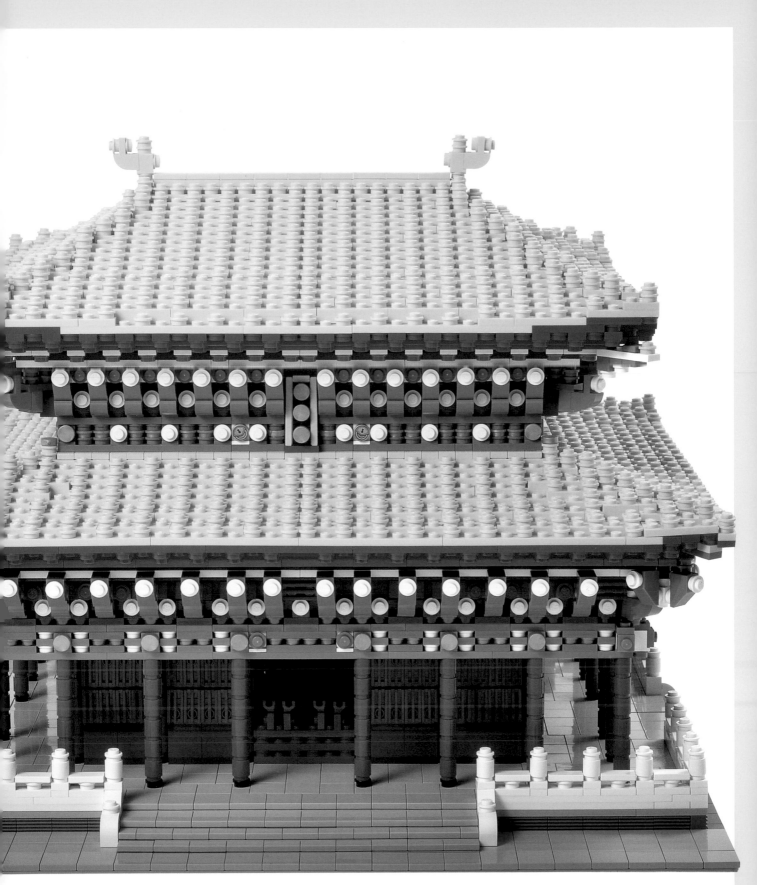

🧱 金黃色琉璃瓦是只有皇家建築和孔廟能使用的尊貴色彩

**樂高設計師：**
戴樂高，本業樂高積木創作與教師，投入樂高創作的時間約 5 年

**關於作品：**
尺寸：L40 × W40 × H30 公分
使用樂高數量：7,400

## 為何選擇這個地標？

我唸書時主修「中西政治思想」，對於孔子的人生很有興趣，透過製作孔廟，也發現許多有趣的事物。1974 年中共當局進行文化大革命，臺灣則開始推行中華文化復興運動，頗有互別苗頭的意味⋯⋯高雄孔子廟就是在這樣特殊的背景下重建的。

這篇我要向孔子的失敗致意，孔子的兒子與幾位愛徒，皆早於他辭世；即使歷經多次危難，他的理念也從未實現過，往生後甚至思想還遭受利用與扭曲。但他與弟子所留下的人生經驗對話錄《論語》，許多部分仍值得我們品味。

你會發現人一生中所遭遇的問題，幾千年前與幾千年後都是一樣的。如同孔子一樣不得志，現在臺灣各領域面臨無所適從的局面。因此我希望藉由這個作品，提醒自己即使環境再壞，也不要失去自我，我們能留給後代的是「精神」，如同孔子留給後人的是永傳的智慧。

## 參考了哪些資料，讓作品更接近真實？

高雄孔子廟是根據北京紫禁城的太和殿做為重建的參考，所以圖片資料並不難找，建築的完整建置也可利用 Google Map 的衛星空照圖取得。

## 特殊組裝技巧

本作使用穩紮穩打的基本工法，一層又一層的用平板堆疊上去，結構體相當厚實堅固，也讓重量超乎想像（超過 7 公斤），這是我始料未及的。由於要突顯出中式宮殿建築雕樑的層次感，使用了不少金色平板圓豆與鮮豔的對比配色。

中央部分的匾額原建築有大成殿金色字體，我使用三顆圓平滑圓豆來代替。建築內沒有做柱子，整個結構建立在厚重的屋簷與屋頂堆砌上，利用彼此的接合力取代柱子的支撐力⋯⋯實驗證明，只要蓋得厚實就依然堅固。

## 碰到的困難與解決方法

本作品需要大量的綠色曲面磚，如何在短時間取得足夠數量令人傷透腦筋，最後找遍了幾乎全臺的網路賣場才買到剛好的存量。

比例問題也是這次創作所要克服的，孔廟佔地廣大，如果完全製作出來，至少需要十幾萬片零件，在有限的資源與條件下，我優先選擇製作主體建築大成殿，這個方式常使用在製作大型地標上。

## 作品中特別自傲，希望大家注意的地方

2014 年底與 2015 年團隊正參與樂高世界遺產展，並舉辦了「臺灣建築積木賽」，本作品幸運得到評審與現場觀眾青睞，成為第一名。從小我就不是一個傑出的孩子，從來沒有任何得過第一名的經驗，所以這個作品對我個人有相當特別的意義。

## 完成這個作品給自己帶來的影響

這個創作投入的成本比是最高的一個，義無反顧投入資源的創作，確實是有效果的。由於本次的宮殿式建築都是重複的樣式，所以只要抓好比例與確定製作工法的前置步驟後，就可以不斷複製，相當輕鬆也很有趣。

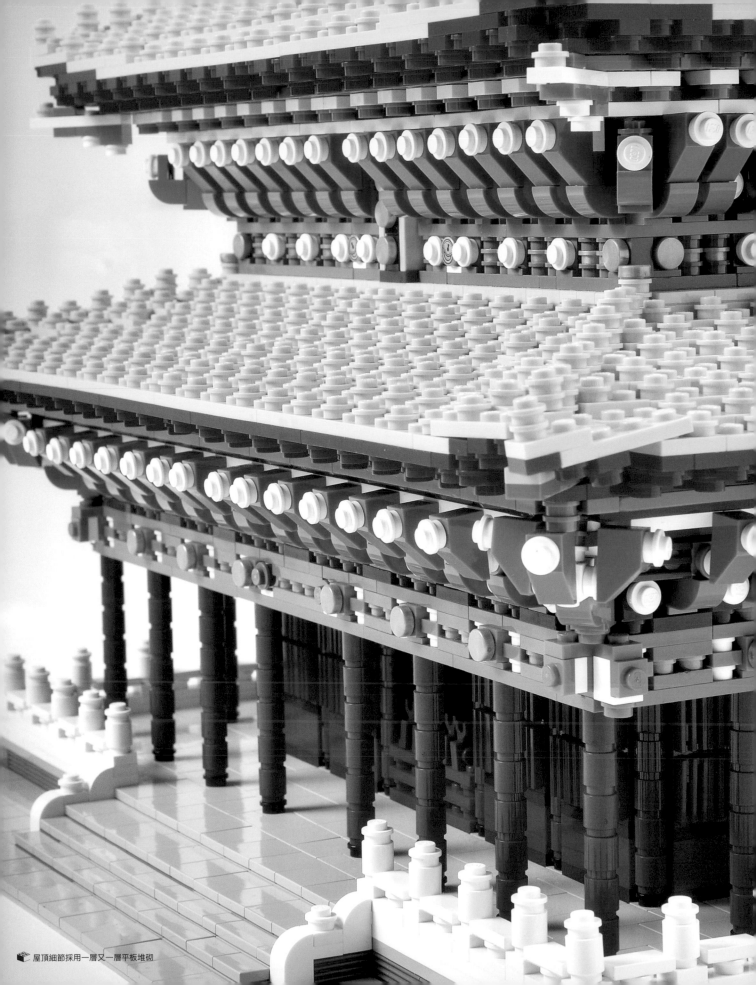

屋頂細節採用一層又一層平板堆砌

# 37. 高雄 85 大樓

## 歷史解說：

地點：高雄
年代：1999
建築師：李祖原、王重平

## 乘著經濟發展之翼起飛的港都地標

緊鄰著高雄港和新光碼頭的「東帝士 85 國際廣場建臺大樓」，是臺灣第二高的摩天大樓，也是 20 世紀臺灣最高的建築物，直到 21 世紀才被臺北 101 超越。目前排行世界第 33 高，樓高 347.5 公尺，加上天線共高 378 公尺，地上 85 層、地下 5 層，完工於 1999 年。

李祖原建築師熱衷於高層建築技術引進與建築造形象徵表現結合的雙重挑戰，85 大樓在 35 層以下為基座支撐雙柱，35 樓以上合併成單塔直到 85 層，包含 3 層不開放的金字塔形頂冠，遠望像是「高」字，並且早於臺北 101，是臺灣最早使用抗風阻尼器的摩天大樓。

大樓內配置了 92 部電梯和手扶梯，最快的電梯每分鐘速率為 750 公尺，可在 45 秒之內上升 77 層樓。74 層是歡迎一般旅客前往的觀景層，可俯瞰高雄市、高雄港、壽山、屏東北大武山及臺灣海峽，並展示高雄市攝影照片，77 到 79 層為俱樂部，80 到 82 層為廣播電臺的訊號發射樓層，所以公用電梯無法進入第 79 層以上的樓層。

高雄港於 1999 年位居世界貨櫃吞吐量第 3 大港，僅次於香港與新加坡，達 700 萬 20 呎標準貨櫃運次，與此驚人紀錄同年達成的，即為 85 大樓的落成。近年高雄港不敵競爭，運量雖持續成長，但整體排名已於 2015 年下滑至全球 14 名。經濟史上有所謂「摩天大樓詛咒」，意即寬鬆政策常鼓勵大型建案，但隨著過度投資與投機引發資產泡沫，政策轉為緊縮，經濟急轉直下，故經濟衰退和股市蕭條時常發生在摩天樓落成前後。對照 85 大樓內曾經的美食廣場、百貨、遊樂園、景觀餐廳等設施目前大多關閉，這座可說是小型城市的摩天樓，能否在訴求生態及永續發展的港都新生？除了外部環境的條件，也有賴內部機能能否順應時代需求調整改變。

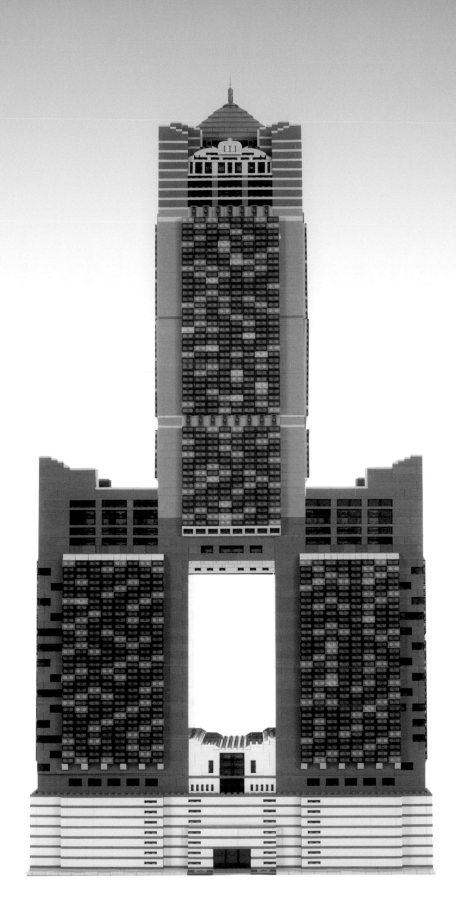

樂高設計師：
小高，電腦工程師，投入樂高創作的時間 9 年

關於作品：
尺寸：L78 ╳ W78 ╳ H140 公分
使用樂高數量：12,000

### 參考了哪些資料，讓作品更接近真實？

我常經過那裡，只是沒去過高樓層，所以創作時都是參考網路上的照片，並運用 GOOGLE MAP 的空照圖輔助，讓作品更接近真實。

### 特殊組裝技巧

85 大樓是一棟 85 層樓的摩天樓，若依照人偶比例創作，勢必會太大太高，所以我採用微型建築的作法，但這樣作品還是太大，因為建築物外觀中間的部分是突出來的，為了符合整體比例，選擇了貼磚的技巧增加外牆的變化。

🧱 牆面使用了許多藍色、白色、黑色的透明磚

### 碰到的困難與解決方法

最大的困難是零件不易獲得，尤其還是這麼一座龐大的建物，其中透明零件如透明黑、透明藍、透明白，更是難以買到。還好最後藉由成員團購的力量解決難題，真是太感謝我們的社團了。

### 作品中特別自傲，希望大家注意的地方

能把家鄉最高的建築物做出來，當然讓我感到很驕傲，最希望觀者第一眼就認出這是 85 大樓。

完成後對創作更有信心，會繼續在創作這條路上走下去。創作的過程中，為了更接近真實建築，會不斷嘗試各種拼法，這些拼法就是以後其他創作的基礎，這是我此次創作的體會。

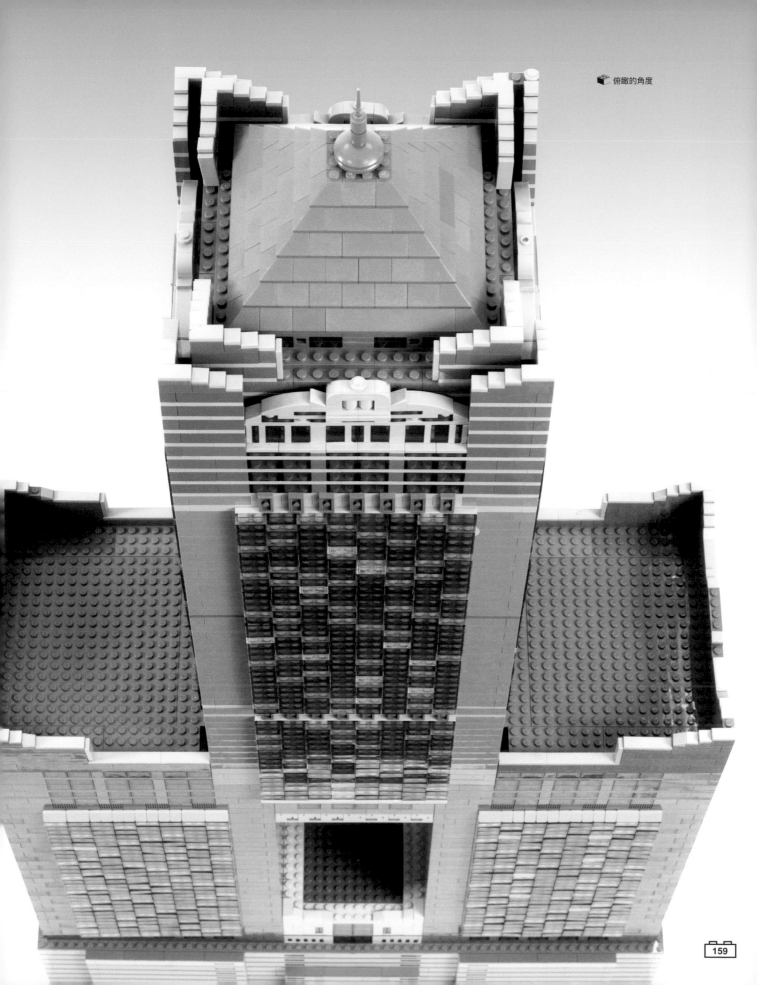

# 38. 美濃東門樓 （瀰濃東門樓）

**歷史解說：**

地點：高雄
年代：1937

## 見證客家硬頸精神不斷重生的浴火鳳凰

位於東門里庄頭美濃溪畔，遠看古意盎然的美濃東門樓，是一座不折不扣的近代建築。乾隆年間因防衛需要，瀰濃莊東柵門加建門樓，是四個柵門中唯一的城門樓，有示警功能。日本時代初期即因六堆義民軍與日軍交戰而成斷垣殘壁毀壞拆除，1937 年，或許是響應政府復興亞洲的政策風潮，由鄉紳耆老發起興建做為地標，門樓形式來自早已消失，至今無人見過的清代建造的「東柵門」，是個透過口述與文獻史料建構的「意象復原」作品，構造則為即將進入戰爭管制前日漸稀少的鋼筋混凝土。

📷 整修後屋頂為紅色的門樓現貌，Prattflora@CC 版權

戰爭時期曾拆除門樓屋頂為防空需求增設望樓與警報鐘，1950 年又在舊城基上仿古重建城樓為今貌，並重新懸掛六堆地區首位進士黃驤雲手書的匾額「大啟文明」，成為日本時代與中華民國政府時代交流堆疊的文化遺產。無論從戰前建造到戰後重修，儘管還沒出現社區營造這名詞，但都可說是由下而上，充滿社造精神的民間自發性行為。

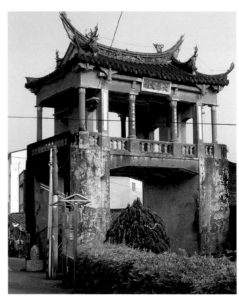
📷 2014 年底前的門樓原貌，Peellden@CC 版權

2000 年指定為古蹟保存，2015 年再度完成整修，文化局採取專家意見，說明瓦片本為紅色，因青苔與汙塵而帶有歲月斑駁色彩呈現黑色，故將原本已被時間熬出古味的黑色屋瓦更換為簇新的紅瓦，使得當地許多居民很不習慣，認為破壞門樓古樸的美感，此舉則為由上而下的政策決定，反映門樓交錯於時代意念的面貌變換。😎

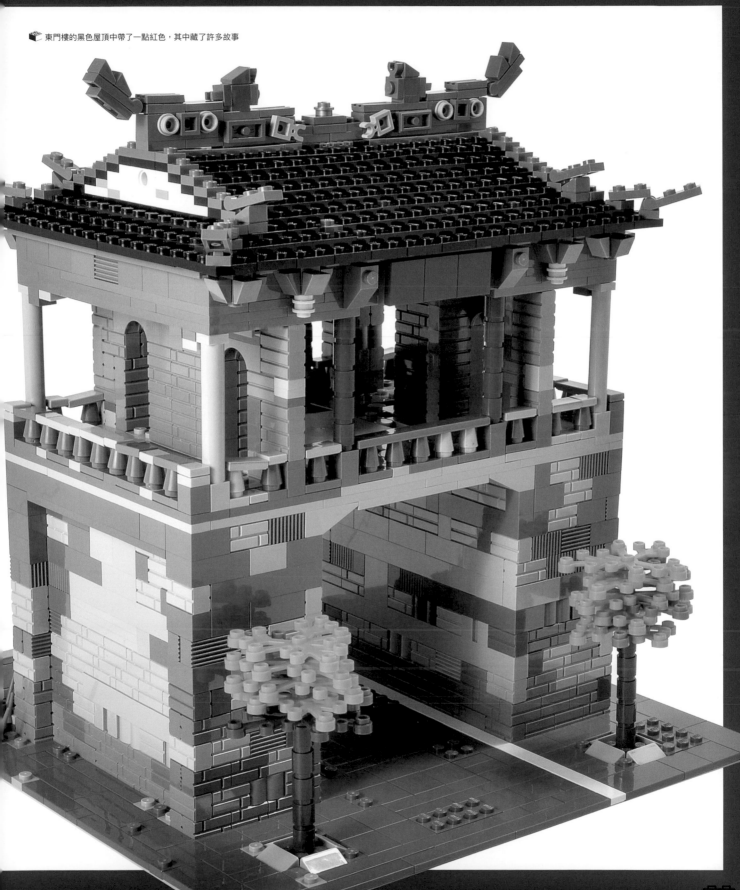

樂高設計師：

戴樂高，本業樂高積木創作與教師，投入樂高創作
的時間約五年

關於作品：

尺寸：L26 ╳ W26 ╳ H25 公分

使用樂高數量：1,600

### 為何選擇這個地標？

延續著我的臺灣城門計畫，這站來到高雄美濃
東門樓，這是我第四個城門作品，這個作品比
其他城門簡易些。原先我一直以為東門的屋頂
是黑色的，查詢史料後才發現不是。但我的作
品並未改變這個發現，我認為無論人為與自然
因素，建築的外貌一直不斷的改變，每個時期
的人們也對同一個建築物有不同的記憶。因此
我選擇保留 2014 年以前這一代人的記憶，東
門樓曾經有過那麼長的一段時間被認為屋瓦是
黑色的。

### 創作的參考資料來源

東門樓是美濃當地的著名古蹟之一，因此相片
取得並不困難，從黑白老照片到整修後的最新
外觀照片都有，史料相當豐富。

### 使用的組裝技巧

我的城門系列都是一脈相承使用基本工法堆
砌，有著堅固的特質。而這座門樓與其他城門
並不相同，它並不是正式的城門，因此在建築
體上的結構創作上就較為簡易，使用的零件也
較少。

### 碰到的困難與解決方法

2014 年整修後的東門樓與先前外觀有很大的不
同，要選擇哪一種作為這次的創作，令我很掙
扎。修復後的外貌相當美麗，但我更喜愛原本
斑駁的樣子，所以製作整修前的造型，總感覺
古蹟有趣在於缺陷美。或許未來我還會再製作
一棟整修後的作品，就像景福門那樣有兩種不
同的外觀版本。

### 希望大家特別注意到的地方？

之前提到的屋頂顏色問題，雖然現今已改回赭
紅色，而我仍使用黑色，但偷偷在黑色為主的
屋頂中加入了一點赭紅色，對照兩個世代的不
同記憶。

這個作品讓我體悟到許多古蹟地標的外貌是不
斷在改變的，我開始回頭研究其他建築的各時
期差異，也促使了新舊景福門的誕生。創作中
最有趣的是發現建築的故事，並將這些故事融
入到作品中。

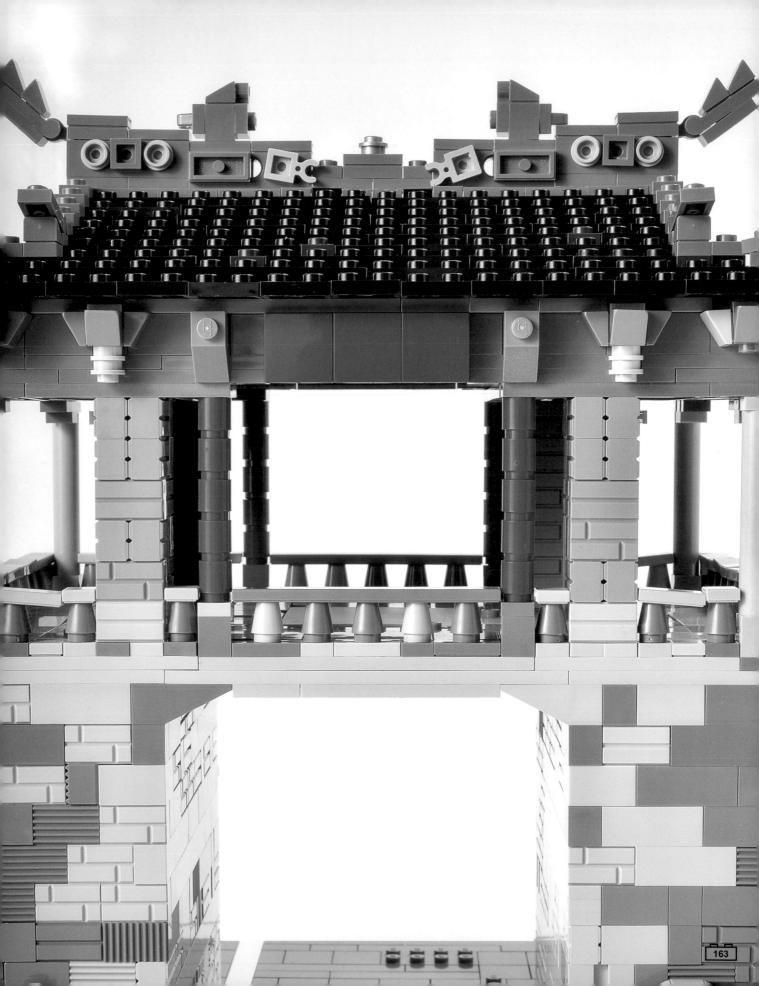

# 39. 澄清湖棒球場

## 歷史解說：

年代：1999
地點：高雄
建築師：莊輝和

## 棒球王國的國際級聖殿

高雄市鳥松區澄清湖畔的澄清湖棒球場，面積 35,000 平方公尺，地上四層觀眾席可容納 20,000 名觀眾，內野看臺 14,679 席，外野看臺 5,210 席，178 個記者席，球場為天然草地，全壘打距離左右各為 328 呎，中外野則為 407 呎，比起其他中職球場的 400 呎，是打者們的巨大挑戰，也造成全壘打產量少的紀錄。

球場設置大型全彩螢幕，讓球員們努力的身影更加清晰，也可播放廣告。全場共有一千盞由電腦系統控制的夜間照明 1,000W 燈具，讓精彩的球賽在夜間也能清晰呈現。內野二樓有棒球博物館、商店街和餐廳，還有專供行動不便球迷的無障礙專區，地下一層為停車場。2015 年起展開整修，2016 年啟用全彩 LED 計分板，並修復與更新大螢幕。

澄清湖球場保持多項重要賽事紀錄，包括 1999 年 IBA 世界青棒賽、2001 年世界盃棒球賽預賽皆在此舉行，其中世棒賽預賽中華隊與美國隊之戰湧進 25,000 名觀眾，寫下我國棒球場史上單場比賽觀眾人數最多記錄。

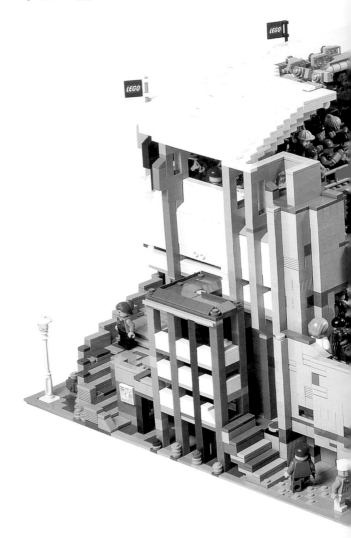

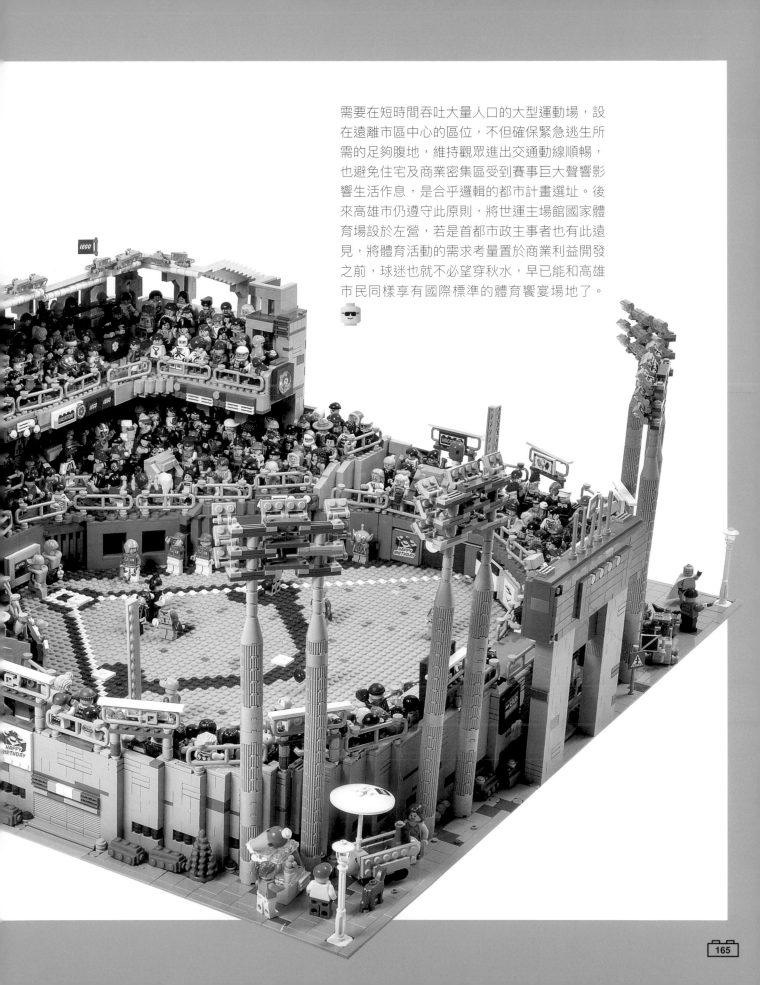

需要在短時間吞吐大量人口的大型運動場，設在遠離市區中心的區位，不但確保緊急逃生所需的足夠腹地，維持觀眾進出交通動線順暢，也避免住宅及商業密集區受到賽事巨大聲響影響生活作息，是合乎邏輯的都市計畫選址。後來高雄市仍遵守此原則，將世運主場館國家體育場設於左營，若是首都市政主事者也有此遠見，將體育活動的需求考量置於商業利益開發之前，球迷也就不必望穿秋水，早已能和高雄市民同樣享有國際標準的體育饗宴場地了。

戴樂高，本業樂高積木創作與教師，投入樂高創作的時間約 5 年

尺寸：L74 ╳ W74 ╳ H32 公分
使用樂高數量：15,000

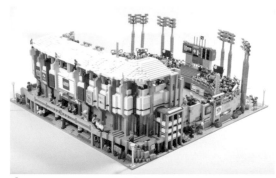

球場外圍

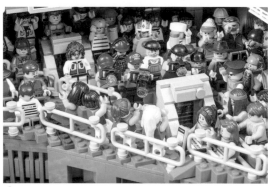

啦啦隊與攝影師

### 為何選擇這個地標？

2014 年底，我與球評徐展元在某次專訪中有一段充滿感觸的閒聊，那是這個作品誕生的契機。他提到：「為何沒有人做臺灣的棒球場呢？棒球是我們的國球耶！」我當場承諾會把這件事放在心裡。之後，我並沒有立即著手規劃，直到 2015 年底，團隊開始進行造城計畫，才確立了棒球場的製作。

我認為澄清湖棒球場是臺灣相當具代表性的球場，除了具備大型球場的規模外，曾創下臺灣單場比賽觀賽人數最多的紀錄，加上豐富的設施與有層次的外觀，成為我優先考慮的球場作品。

### 參考了哪些資料，讓作品更接近真實？

除了使用 Google 地圖的衛星照片參考建地配置外，也使用街景服務，以人群高度的視角走過一圈棒球場，對外圍樣貌的取材相當重要。

此外我也搜尋大量的網路圖照片，多數為球迷觀賽的照片，包含了各種不同座位與方向拍攝的照片，對於了解內部結構與設施分布很有幫助，可說是各位球迷幫助我完成了這個作品。

臺灣 No.1 與國旗

如火如荼的場內賽事

### 特殊組裝技巧

這個作品並沒有使用太多技巧與特殊零件，由於可模組化為四個部分，等於把一個圓切成四塊，所以在結構上採用最穩固的工法。在雙層的觀眾席部分，我依然使用了大量基本磚與平板層層交疊，以零件彼此的接合力與張力分散重量。屋頂的組裝方式也較奇特，真實的遮雨棚僅是薄薄的帆布材質，有許多大塊的零件或是帆布可以製作出效果，但我依然選擇了最不快速的方式，使用大量平滑板與平板彼此交互堆疊。

📷 看球激動時要注意手中拿的冰淇淋！

### 碰到的困難與解決方法

四塊灰底板大小的空間要放進一個正規的棒球場，比例上是相當狹小的，但我卻堅持一定要能夠放入大量的人偶。我妥協了某些部分的比例，讓棒球場縮小了很多，但又必須容納大量人偶，幾乎可說是微型比例了，這樣才能化解比例的問題。我認為建築一旦放上人偶，就會充滿靈魂，雖說這是一個建築作品，但人偶間的互動也是一大亮點。

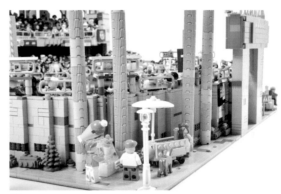

📷 球場外的小販

### 作品中特別自傲，希望大家注意的地方

這個作品最大的亮點可說是人偶了，我一個月內收羅了近五百隻城市人偶放在球場中，希望透過這個塞滿逗趣人偶的球場，帶給觀眾會心一笑與驚喜，將歡樂氣氛傳遞給每位觀者。

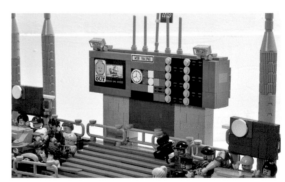

📷 計分牌的設計

能夠放上人偶是我蓋建築作品的最大動力，因此養成只要看到價格合理的人偶就會購買的習慣。建築體落成之後，能夠開始安置人偶是我最享受的過程，思考著每一個人偶都有故事或互動，真是令人開心！

# 48. 吉安慶修院

## 歷史解說：

年代：1917
地點：花蓮

Venation @ CC 版權

## 不動明王鎮守的安穩家園

吉安舊稱為阿美族語「知卡宣（Cikasuan）」，漢人稱為七腳川。1910 年日本人自四國德島吉野川 9 戶 20 人模範農民移民來此開闢移民村，便將此改名為吉野，日本佛教也隨之傳入。1917年，川端滿二募建真言宗高野派的吉野布教所並任住持，以宗教力量撫慰飄洋過海移民的思鄉之情。真言宗又名密宗，注重儀式、觀想、結印、持咒，由奈良時代遣唐僧弘法大師空海創立，此派供奉大日如來，意為光明遍照，但吉野布教所卻供奉不動明王，同樣代表以智慧光明摧破煩惱業障，明王威猛忿怒的鬼神相，或許帶給披荊斬棘的開拓者更大的勇氣吧。

吉野布教所日本傳統建築的寺院呈現濃厚的江戶風格，重簷攢尖式屋頂在日文稱為寶形造，並設稱為「向拜」的出簷，三邊帶迴廊包圍兼具講堂及祭祀功能的主殿，格局面寬三間、進深四間，平面近似正方形，中軸開間向後延伸為布教壇，木造欄杆、構架的頭貫、斗拱、木鼻等構件做工精緻，顯現純正的日本傳統建築技藝水平，可以想見在物資缺乏的年代，人們傾其全力資源打造對於供奉神明場所的虔敬之心。

吉野布教所除了典雅的院舍，最具特色的是川端滿二行遍四國境內請回的八十八尊石佛，佛像源自與弘法大師有淵源的八十八所寺院，循空海足跡參拜這八十八間寺院祈禱消災解厄，是著名的巡禮路線，川端住持像是幫吉野鄉民免去遠渡重洋的勞苦奔波，把「到此一遊章」集滿的概念。

戰後吉野布教所由苗栗人吳添妹接管，改名慶修院，並改祀釋迦牟尼佛與觀音菩薩，取代原本的不動明王。吳氏之後慶修院由性良法師接掌，本欲拆除老舊木造院舍重建，但礙於土地為公有未能遂行，便於 1988 年另建懿泉寺，慶修院則於 1997 年被公告為古蹟保存，2003 年完成修復開放參觀。

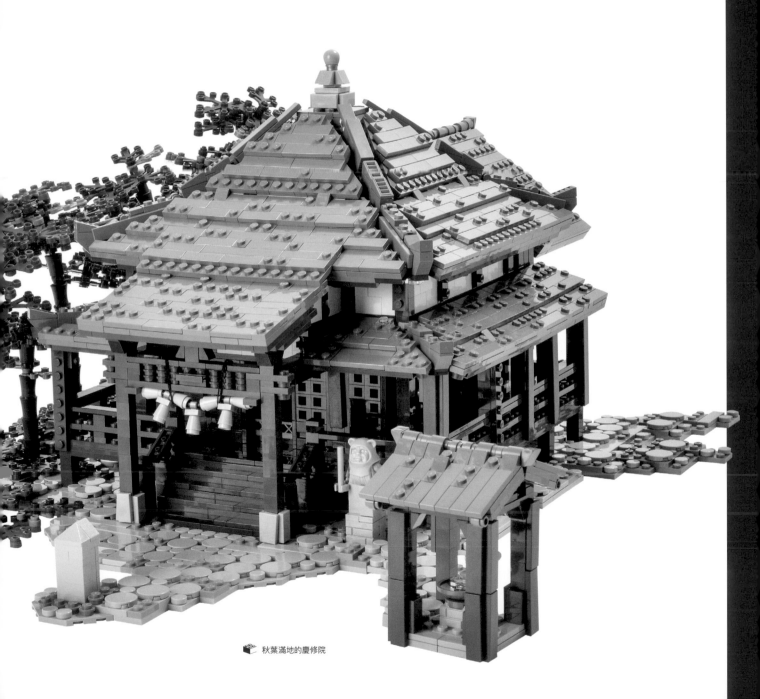

秋葉滿地的慶修院

**樂高設計師：**
王雲平，玩具設計師，投入樂高創作的時間約 8 年

**關於作品：**
尺寸：L25 × W25 × H30 公分
使用的積木數量：4,000+

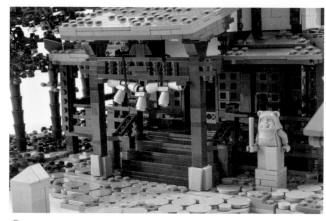

門口的不動明王

### 為何選擇這個地標？

日式建築向來是我個人最喜愛的築物風格，我覺得其中有一種難以言喻的安心感，而慶修院正是傳統日本建築，便試著挑戰這個項目。

### 參考了哪些資料，讓作品更接近真實？

目前網路上的資料影片和相關資料非常豐富，在此代替各位樂高玩家感謝科技帶來的便利性。

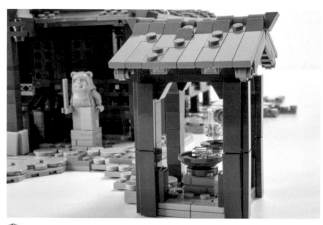

日本寺院的「手水舍」，遊客信徒在此洗手漱口

### 碰到的困難與解決方法

創作過程不外乎零件不足需額外購置，解決方法就是耐心等待零件來到；作品需要時間醞釀也很重要，等內心之平靜後自然會有新的想法產生，該建築就以更貼近人心的姿態出現。

### 作品中特別自傲，希望大家注意的地方

我希望大家用整體氛圍「感覺」這棟建築物，不單用眼睛或者是建築的專業標準檢視。用更多的想像空間來看待，會更有趣。

用樂高搭建真實建物，除了玩樂高原有的樂趣之外，也能體會到實際建物之美、歷史之偉大、人文之豐富。

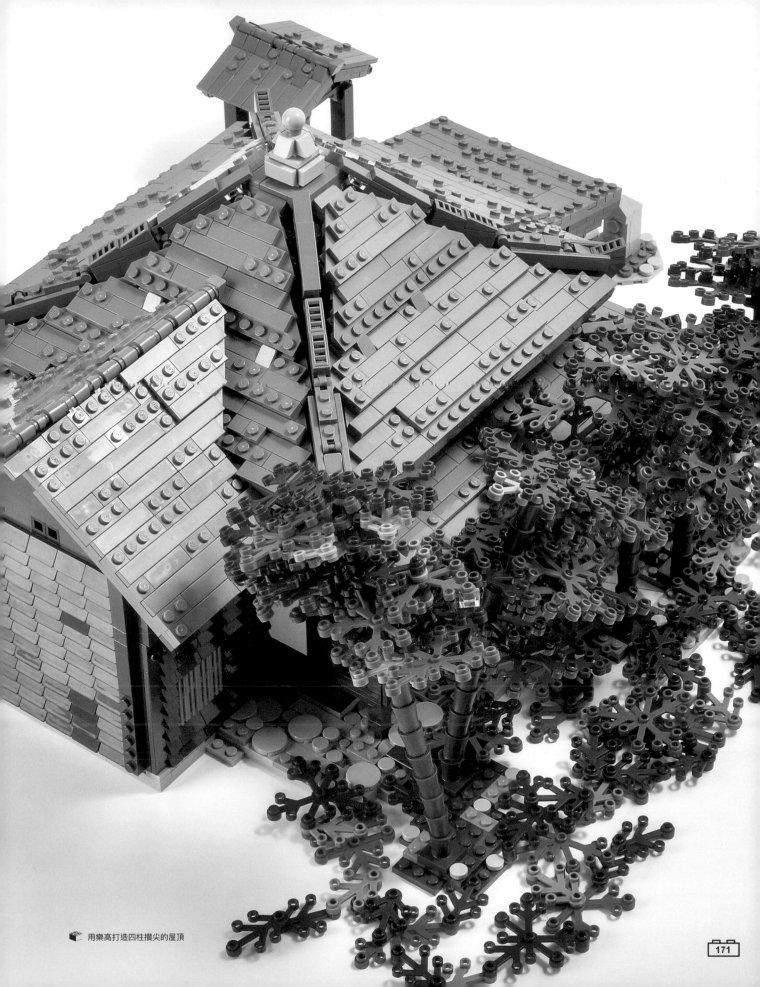

用樂高打造四柱攢尖的屋頂

# 41. 雙心石滬

**歷史解說：**

地點：澎湖七美

## 漁民與環境共生的浪漫產業景觀

石滬是一種與自然地景結合的捕魚工程，具有悠久歷史，文獻記載最晚至清代康熙年間澎湖即有石滬。澎湖縣現有近六百座石滬，雙心石滬位於最南端的七美鄉北岸。石滬原理為利用潮汐起落，在潮間帶堆砌兩道長圓弧形堤岸，從淺水處延長至深水處，在深水處盡頭向內做成彎鉤狀。漲潮時魚群順海水游進石滬中覓食海藻，退潮後石堤高於海面，魚迴游至捲曲處被阻困於滬內，漁民前往捕捉漁獲。潮差愈大困魚效果愈好，風浪愈猛魚群也愈容易進入滬內躲避，澎湖多東北季風，在秋冬時石滬漁獲優於夏季。

石滬為團體組織合力建造經營，以親族鄰里為股東，擬訂契約修建石滬，股份數依其規模而定，多在十股上下。石滬屬定置漁業，建造完成時需向農漁局登記，五年換證一次並繳交印花稅，等政府評估通過後發予漁業權執照。

石材為沿岸漂石，基地附近石材若不足則以船從他處運至。石滬需重量較重的石塊為基礎，以玄武岩或珊瑚白化遺骸為優，再以質量輕、片狀或枝狀的珊瑚填補空隙。造石滬的石頭有上百斤重，大多由眾人使用網繩合力才能加以吊到滬堤上。

建造石滬的過程辛苦，也有許多如地勢、天候、岩質、海相、砌法等要注意的學問，但完成後看似就可以請君入甕，再來甕中捉鱉。看似浪漫的雙心石滬，其實魚兒游入等於進入墳場，但石滬容魚量有限，這已是相較合乎生態理念且對自然環境友善的補魚方式，七美雙心石滬於 2006 年被列為法定文化景觀，也具有教育社會大眾自然資源並非無限，切莫貪得無厭，取用得宜才是永續之道的意義。

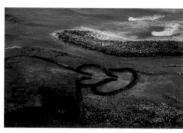

padai@ CC 版權

悠遊於海洋中的水母是重要的生態指標

擱淺於石滬中的海魚

樂高設計師：
黃子於（AGG），國小教師，自 2009 投入樂高創作至今

關於作品：
尺寸：L51 ✕ W51 ✕ H5 公分
使用樂高數量：5,000

## 為何選擇這個地標？

位於澎湖七美的雙心石滬，不僅承載了臺灣過去的海洋文化，其特殊的雙心造型，在今日更被人們賦予了浪漫的色彩，在眾多石滬中，成為澎湖最具代表性的人文景觀。家中長輩曾說道：「過去海洋資源豐富，石滬每漲退潮一次的漁獲量，都能讓村裡蓋一棟新房子，是許多家庭賴以為生的經濟來源。」如今隨著澎湖海洋生態的滅絕，石滬多半僅剩下了觀光功能。

## 參考了哪些資料，讓作品更接近真實？

投入對澎湖老家的情感，喚起兒時在雙心石滬遊玩的記憶，並蒐集了網路圖片多方參考，完成組裝。

## 特殊組裝技巧

灑大量透明薄片來表現水域跟海洋是我很喜歡的技巧，雖然呈現效果絕佳，但耗費的磚很多而且很貴，所以也算是燒錢灑磚吧？（笑）

看似簡單的物件，往往不好表現。為了克服雙心石滬扁平造型的問題，除了不斷修正拿捏造型比例外，還運用不同的組裝技巧，在石滬和海水之間，強調質感的特色與對比效果。

## 作品中特別自傲，希望大家注意的地方

水母跟海膽的設計用了一些巧思，我很喜歡這種用基本零件組裝取代官方現成動物模型的表現方式。水母的大量出現是重要的環境指標，代表著海洋生態的劇變。

透過這件樂高作品，我對海洋文化有了不同的想法，不再只想到海鮮。另外鋪灑樂高零件海的過程非常舒壓，別有一番趣味，推薦給大家。

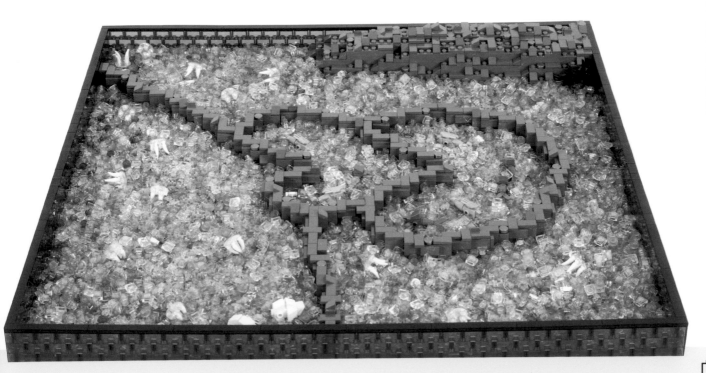

## 42. 特別收錄：
# 臺灣街景

## 歷史解說

### 一字排開的住商混合風景

臺灣傳統街道會出現的位置，隨著漢人墾拓途徑，從海洋進入內陸，會自然聚集發生於便於停泊船隻的良港、物產豐碩的物資集散地、鐵路行經的交通便捷處、行商客旅挑夫苦力歇腳處、腹地廣大具發展潛能等地，有人買賣就有店家聚集，街道長短可以看出一個聚落的經濟發展指標。

商人總是緊臨著自己的貨物住著，醒來開門即可做生意，發展出臨街道為店鋪，後方為住宅的長型空間，稱為店屋，又因串連成街，也稱為街屋。而店家都想盡可能爭取更寬廣的臨街面以招攬顧客，於是協調出等寬的店面公平競爭，當然若有條件也可以買下連排的兩三棟開間大的。店面寬度如何決定？在不同的城市各有不同法規限制，但在臺灣最初的店屋尺寸，受限於臺灣尚未建立林產系統前，運送來臺做為屋樑的木材所能裝載上船所需裁切的尺寸，可說是船靠岸便取木造屋，安身立命與土地生死與共的隱喻。

進入日本時代，大刀闊斧在各地進行名為「市街改築」的都市計畫，原本多為木、竹與土埆磚的構造材料逐漸改以堅固磚造重建的情形也越來越普及，店面前方的大馬路被重建的寬闊筆直，路面與店屋之間也有計畫的鋪設排水溝。最大的面貌革新在於原本多以屋簷面對街道的建築型態，在臨街面加上一面西洋風格的立面，臺灣人稱為「牌樓厝」，造型來自於由官方最早改建的幾條街道，蔚為風潮並寫入建築準則的

戲院

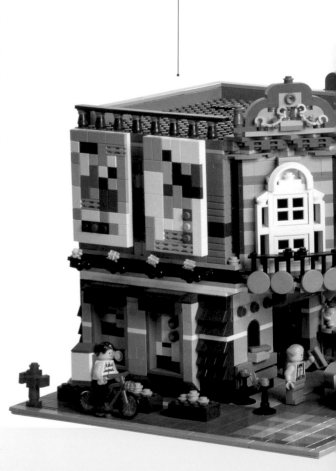

法令後，由各地匠師將各種風格在臺灣各地遍地開花，各地街道也會因為改建的時間差異，反映不同時期的建築流行風格，如桃園大溪和平路、雲林斗六太平路繁複的巴洛克泥塑雕飾；新北三峽民權路、新竹湖口老街簡約典雅的文藝復興拱圈；彰化鹿港中山路、雲林西螺延平路幾何多變的裝飾藝術風格等，也有如臺北大稻埕迪化街，持續的繁榮讓各種風格並存於同一條街上，再加上信仰中心廟宇、服務人群的公共設施派出所、郵局和診所等各種帶有自己獨特面貌的建築類型，呈現熱鬧紛呈的景象。

隨著時代變遷，越來越大量的空間需求生產出越來越高的樓房，許多老街也日漸閒置破敗而凋零沒落。但傳統街道的許多空間特色，如具有公共利益精神的騎樓、相互配合協調的門窗造型節奏感，乃至廣告招牌、鐵窗、落水管線等附加物件的美感及尺寸規範，在新時代的街道營造仍然值得延續。😎

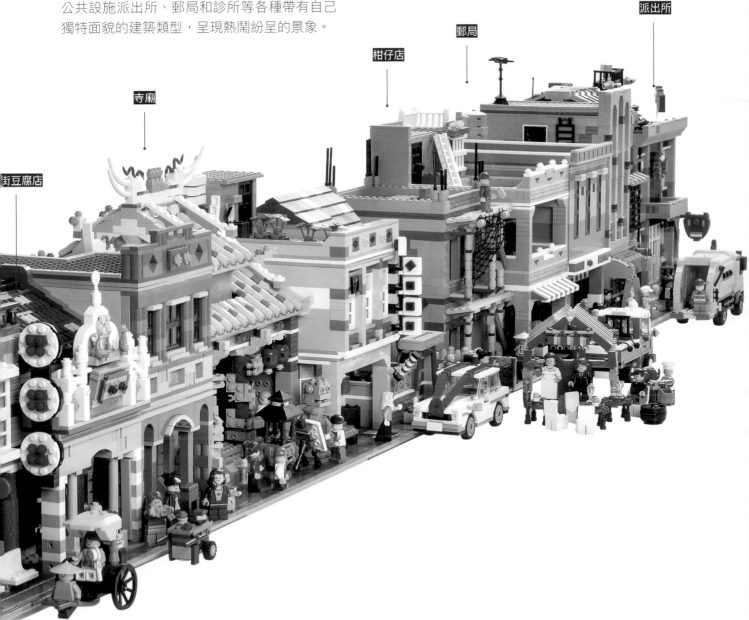

派出所

郵局

柑仔店

寺廟

街豆腐店

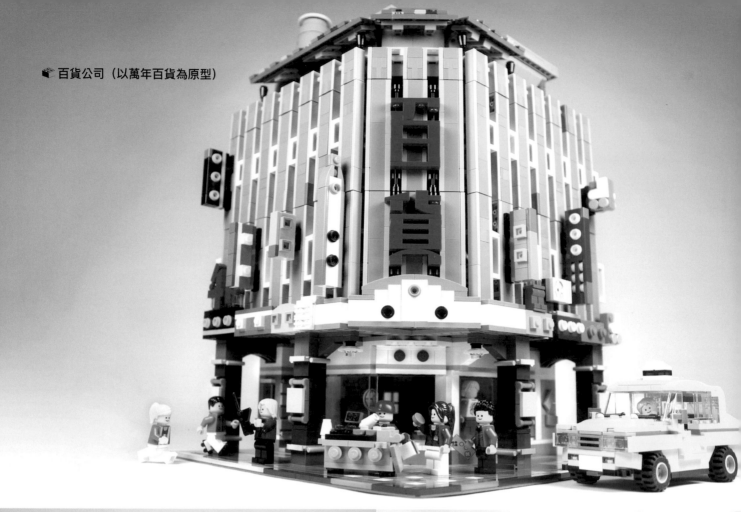

☛ 百貨公司（以萬年百貨為原型）

☛ 眷村喜事

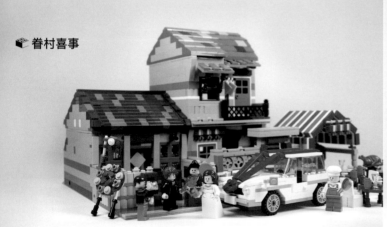

☛ 派出所

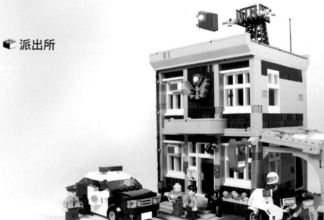

☛ 寺廟

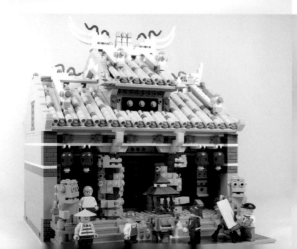

☛ 郵局

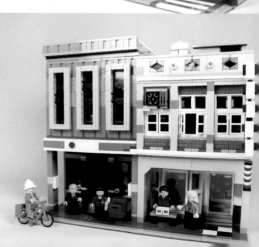

☛ 檳榔攤

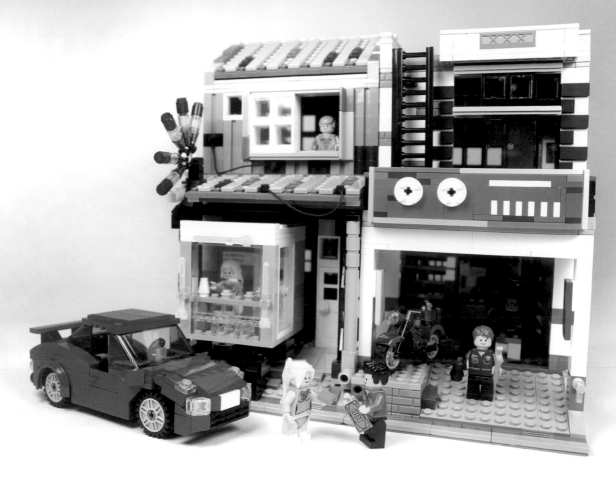

☛ 傳統戲院

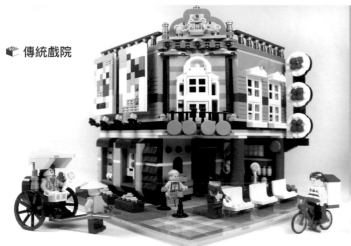

☛ 柑仔店

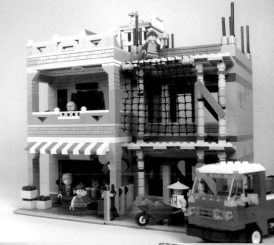

☛ 老公寓

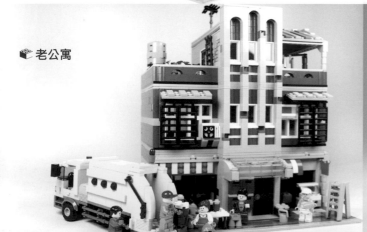

☛ 老街豆腐店

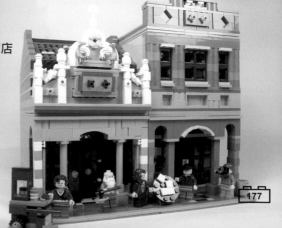

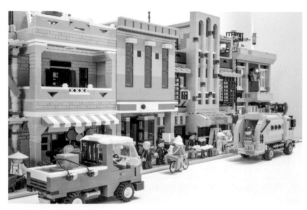

**樂高設計師：**

大黑白，全職樂高創作者，五年

**關於作品：**

尺寸：單棟約 L25 × W25 × H24 ～ 40 公分
使用的積木數量：10 棟建築，共約 30,000 片

### 為何選擇這個地標？

起初因為收集樂高官方產品「街景系列」，而開始
又玩起樂高。投入創作的第二年，某天走在街上，
看著路旁的房子而有了一個奇妙的發想：「我為何
不自己蓋臺灣的街景？」回家立刻把收集來的樂高
街景全部拆掉，拿那些零件蓋成臺灣風格的建築街
景。

「臺灣街景」是會持續創作的系列作品，主要題材
不單單表現臺灣的街屋式建築物，還包括臺灣小市
民的生活風情與文化信仰，有柑仔店、中藥行、寺
廟、檳榔攤、眷村⋯⋯等，每一棟街屋建築都有自
己的故事，結合各種不同時期的建築物齊聚一堂，
這一條街景並非針對臺灣某個地方的街景，而是集
結全臺灣特色的臺灣風情街景，象徵著臺灣精神。

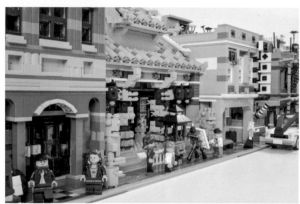

街景一隅

### 參考了哪些資料，讓作品更接近真實？

來臺北工作的那年租了一間小套房，每天走路上
班，下班時常常繞路回家，尤其我特愛走進巷子
內，觀察沒有任何商業或過多改建的建築，還有人
們忙進忙出的樣貌，也很愛聽別人說他們那個年代
的生活與故事，集結種種我認為的臺灣特色放進作
品內，創作每棟都有獨立特色與風格的臺灣街景。

### 碰到的困難與解決方法

「臺灣街景」一直以來的重點都放在發現臺灣文化
這件事情上，並非只是表現精美的臺灣建築物，而
是表現我們的文化與生活，因此我希望作品能有各
種不同的故事與可互動的機關，增加作品的趣味性
與可看度，讓大家了解我心目中的臺灣是什麼。

寺廟中的佛龕及光明燈

## 作品中特別自傲，希望大家注意的地方

我希望整體作品不管外觀或內裝都有可看性，因此要想很多有趣的點子放入其中，例如較高聳的「百貨公司」，為了能全方位觀賞內裝，所以設計每層樓都可拆開，還能像娃娃屋一樣左右開闔，在結構上需要下許多功夫。另外還有為了靠齊其他街景而不能突出任何東西的牆壁、解決可上下左右開闔而結構薄弱的問題，需要花許多時間，像「百貨公司」就計畫了一年才完成。

## 完成這個作品給自己帶來的影響

每次發表新的街景作品時，我都期待觀者能投入其中，好像你就是住在裡面，生活在這裡的那種感覺，可以深入探討臺灣的特色到底是什麼？

這系列作品，除了能讓全世界看見臺灣之外，也讓大家認識大黑白。因為這系列的創作，讓我轉為全職的樂高積木創作者，更能全心投入樂高積木的創作。一直以來，我都覺得樂高積木不只是玩具，更像是個藝術的媒介和溝通的橋樑，可以透過這樣的素材表達我想說的事情。

三年下來，因為這樣的創作，我更認識了我們生活的家園，也從中尋找自我，知道自己這麼熱愛探索與創作。當完成新一棟的街景，與舊作建築物並排在一起時，都有說不出的成就感，「我又邁進了那一小小步」，我會一直持續臺灣街景的創作，直到街景建築的數量能變成一個大城鎮、一個完整的臺灣、完整的家。

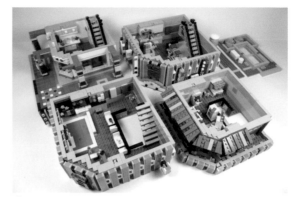

四層都可以拆開的百貨公司

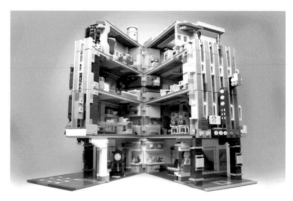

也可以像娃娃屋開闔的百貨公司

賣車輪餅的小販

## 43. 特別收錄：
# 客家傳統三合院

**歷史解說：**

### 凝聚親族向心力的生態住宅

臺灣客家傳統合院又稱伙房或夥房，以土埆厝或磚為主
要構造，受閩南文化影響，與福建泉漳福佬移民的傳統
民居沒有顯著差別。格局可分為一槓屋（一條龍）、轆
轆把（單伸手）和三合院、依照家族人口與用地取得、
財力等條件，以合院為核心向外增建護龍，護龍之間也
會形成小院，整體合院平面呈「ㄇ」字型。

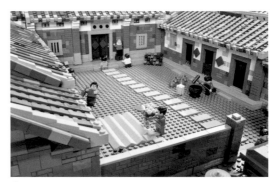

🧱 禾埕（三合院廣場），可曬衣、曬穀、曬魚

右外護龍　　　　　　　　右內護龍　　　　禾

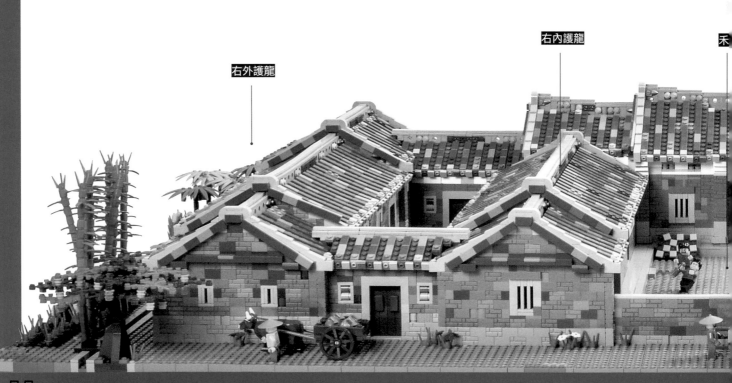

夥房根據風水擇定方位座向，所在位置必然有可飲用之地下水源，以便開鑿水井供日常使用。院牆以磚砌而成，可能保留孔隙增添美感變化。大門則可能偏離中軸線，此為避免正沖的風水考量。第一進通常為門廳，第二進正廳為阿公婆廳或廳下，設神明與祖先牌位，各房護龍（橫屋）另設私廳，正廳與橫屋轉接的「廊間」是吃飯間，也是親族住戶日常交流的串聯與中介空間，廊間旁時常設有穀倉，橫屋內有客房、起居室和儲藏室等生活空間。正廳與橫屋屋頂相連處，屋脊呈 45 度接合，並以屋瓦做排水道，稱為「轉溝」，較多見於客家民居，閩南民居正身與護龍則多為垂直相接。

合院的核心空間禾埕，客語稱天時坪或天墀坪，有內埕和外埕之分，以矮牆區隔，可曬衣、曬穀、曬魚曬麵線，還可舉辦婚喪喜慶誓師起義，

反正看主人是做什麼的就怎麼用，埕前方有半月池，又稱「灣埤」，為建屋挖土形成，池水可供灌溉、養魚、養鴨、消防和調節溫度之用，也象徵生財聚氣，屋後則有化胎（象徵孕育萬物及承受天地之氣的土丘）與刺竹做為倚靠，環繞屋牆可能設有牲畜欄、茅坑和農具室。

客家民居因注重防禦而具有強大內聚性和向心力因而被稱為圍龍屋，看似圍在院牆內的客家合院，從具體的地形水系到抽象的風水脈象，其實與周邊整體環境維持密切的生態關係。臺灣從北到南，皆有如新竹北埔天水堂、桃園龍潭青錢第、臺中豐原萬選居、屏東縣佳冬蕭宅、屏東萬巒劉氏宗祠等仍持續使用並被妥善保存，讓當代住在現代建築中的人也了解先人營造與生活智慧，將祖先的寶藏世代傳承發揚。

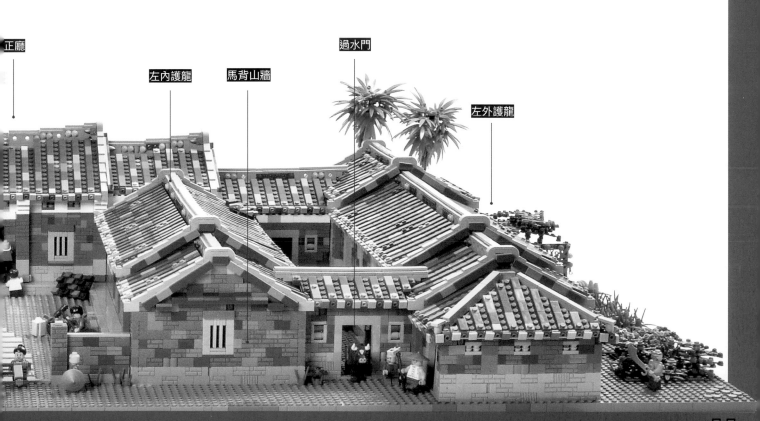

正廳　　左內護龍　　馬背山牆　　過水門　　左外護龍

84006238，本業廣告看板，投入樂高創作的時間 4 年

關於作品：
尺寸：L152 ╳ W76 ╳ H20 公分
使用的樂高數量：約 30,000

菜脯曬在屋頂

### 為何選擇這個地標？

小時候看到書上介紹三合院，不論是外觀或內部構造
的解說都很詳細，當時就喜歡上三合院，之後想用畫
筆描繪出一棟自己的三合院，接觸樂高後就想用樂高
做一棟，多年後終於收齊零件，開始完成夢想。

### 參考了哪些資料，讓作品更接近真實？

買了很多書參考，也到家裡附近看了一些現存的古
厝。樂高是西方人發明的，對於東方建築在運用上有
一些困難，例如屋頂。我研究了很多東方風格屋頂的
製作方法，通常採用堆疊或是圓柱，最後決定參考大
黑白的龍山寺製作方法來做屋頂。

阿公帶著孫兒貼春聯

### 碰到的困難與解決方法

臺灣人均 GDP 只有 2 萬美金出頭，但樂高 SET 卻相
對昂貴，加上零件取得困難，在這種環境創作 MOC
是非常艱辛的。如果沒有社團的支援，只能和國外賣
家買零件或是到很貴的網拍上購買。創作大環境如此
艱苦，而我剛好又住在偏遠的鄉下，取得零件更是難
上加難，所以只能三天打魚兩天曬網。

### 作品中特別自傲，希望大家注意的地方

目前沒看過有人 MOC 有規模的臺灣漢人古厝，所以
自己還滿喜歡這作品的。

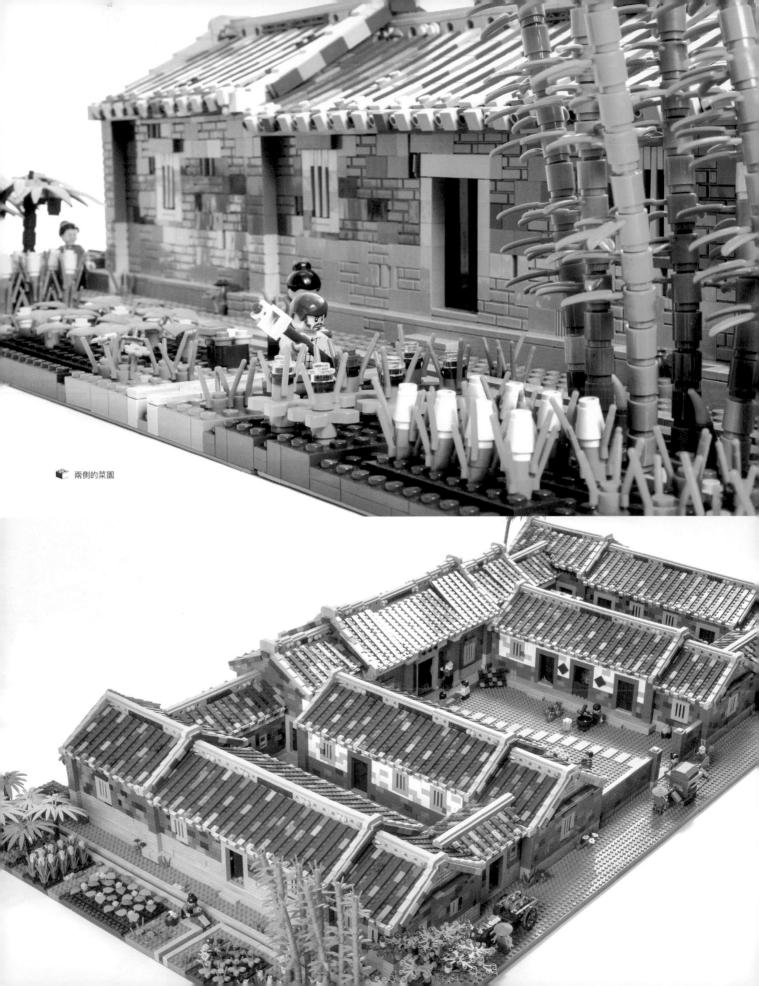

兩側的菜園

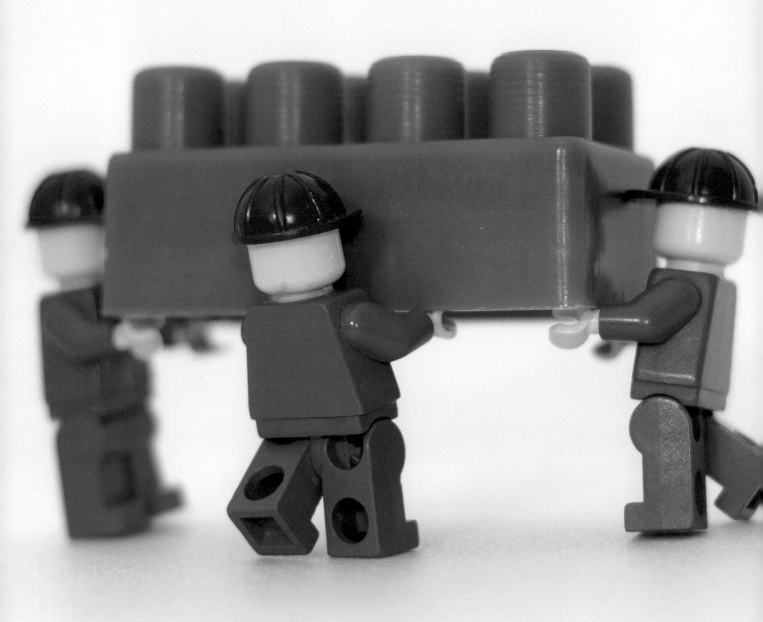

# 輕鬆 DIY 微建築

戴樂高老師設計的微建築，
只需數十片樂高便可輕鬆在家完成

# 01.

## 微型中正紀念堂

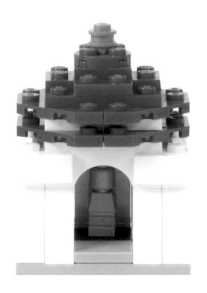

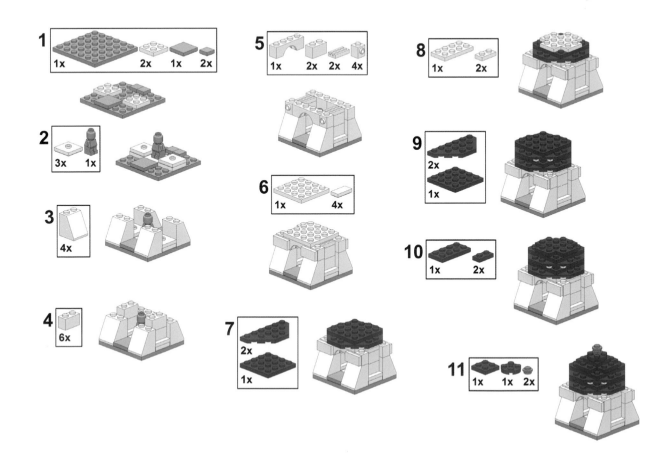

## 微型承恩門

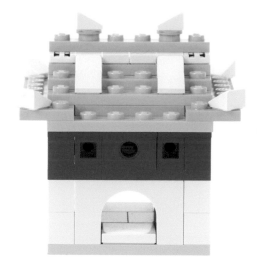

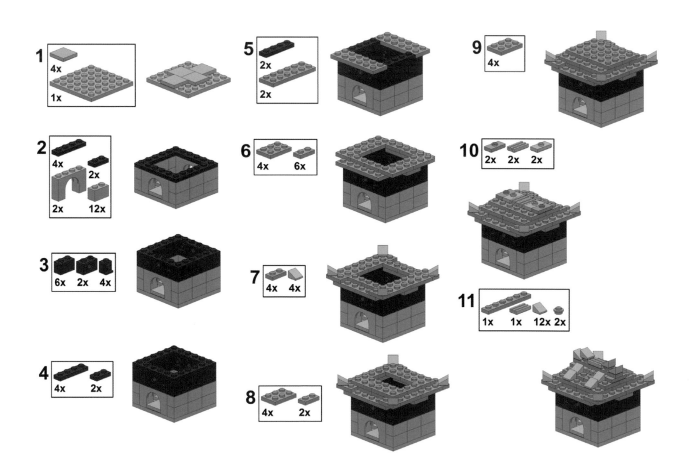

## 03.

# 微型景福門

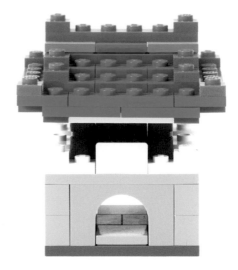

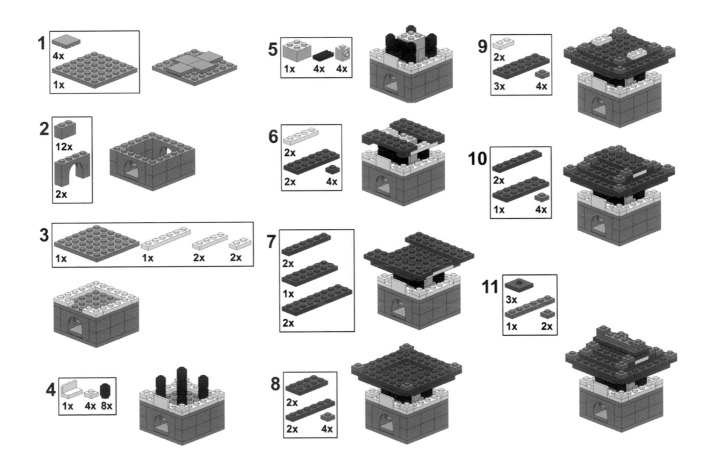

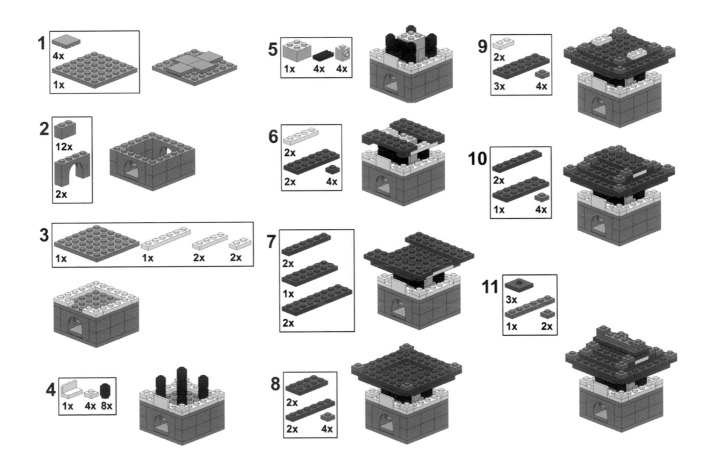

**1** 4x 1x

**2** 12x 2x

**3** 1x 1x 2x 2x

**4** 1x 4x 8x

**5** 1x 4x 4x

**6** 2x 2x 4x

**7** 2x 1x 2x

**8** 2x 2x 4x

**9** 2x 3x 4x

**10** 2x 1x 4x

**11** 3x 1x 2x

# 04.

## 微型紅毛城

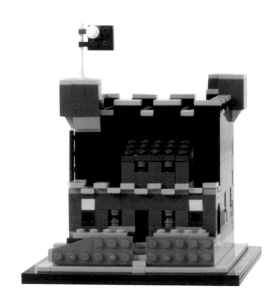

**1**
1x　7x

**5**
2x　1x　7x　1x

**2**
4x　1x　2x

**6**
1x　1x　5x　1x　3x

**3**
2x　1x
2x　1x

**7**
2x　7x
1x　4x

**8**
2x　2x　8x

**9**
1x　1x
2x　1x　1x　1x

**4**
2x　4x

# 05.
## 微型迎曦門

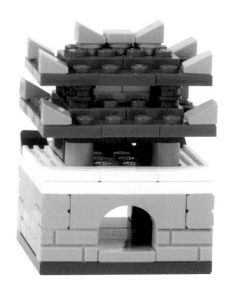

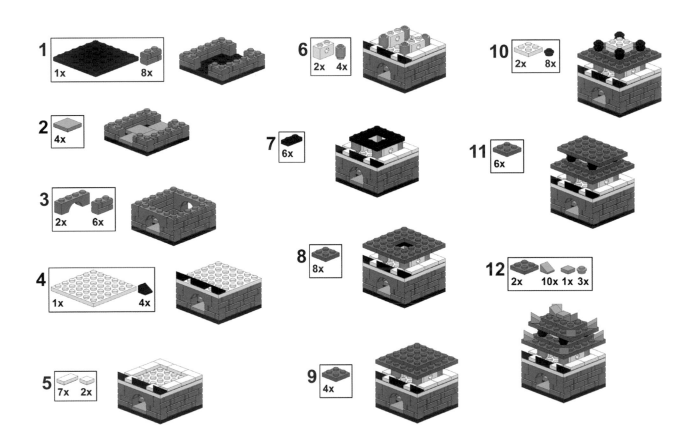

CI104

**Brick Taiwan：積木臺灣經典建築，用樂高積木打造 43 個古蹟與地標**

作　　者：臺灣創意積木發展協會

建築物文字介紹：凌宗魁

樂高作品文字整理：陳柔含

總 編 輯：蘇芳毓

校　　對：戴樂高、陳柔含、凌宗魁

攝　　影：周文陞、陳冠傑

美術設計：Kepler Design

出 版 者：英屬維京群島商高寶國際有限公司臺灣分公司

聯絡地址：臺北市內湖區洲子街 88 號 3 樓

網　　址：gobooks.com.tw

電　　話：(02) 27992788

電　　傳：出版部 (02) 2799-0909

郵政劃撥：19394552

戶　　名：英屬維京群島商高寶國際有限公司臺灣分公司

初版日期：2016 年 10 月

發　　行：英屬維京群島商高寶國際有限公司臺灣分公司

Brick Taiwan：積木臺灣經典建築，用樂高積木打造
43 個古蹟與地標，臺灣創意積木發展協會作. -- 初版.
-- 臺北市：高寶國際, 2016.10
192 面；　公分
ISBN 978-986-361-328-2 ( 平裝 )
1. 建築美術設計 2. 模型

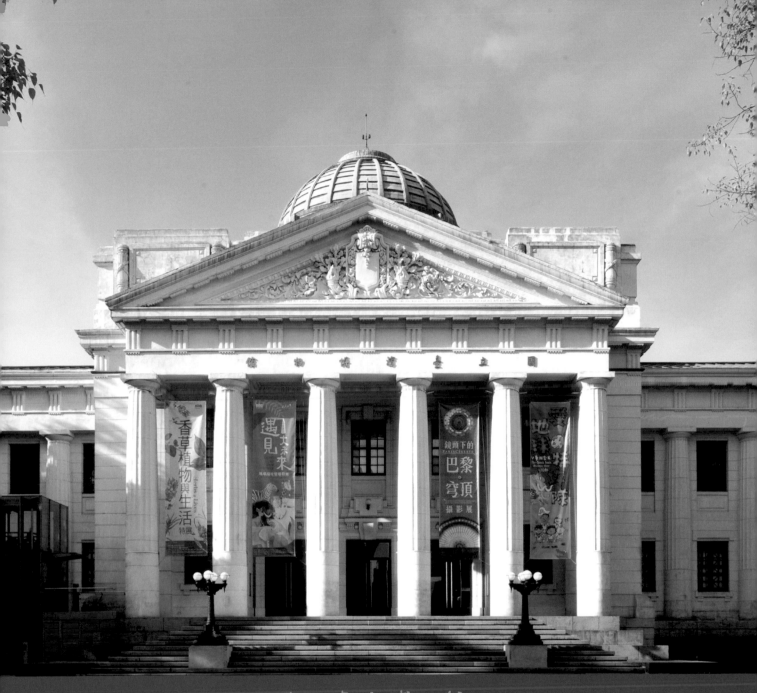

國立臺灣博物館
NATIONAL TAIWAN MUSEUM
臺灣現代知識的啓蒙地

 國立臺灣博物館
National Taiwan Museum

| | | | |
|---|---|---|---|
| **本館** | 10046 臺北市襄陽路 2 號 | Tel: 02-2382-2566 | Fax: 02-2371-8485 |
| **土銀展示館** | 10046 臺北市襄陽路 25 號 | Tel: 02-2314-2699 | Fax: 02-2382-2268 |
| **南門園區** | 10074 臺北市南昌路一段 1 號 | Tel: 02-2397-3666 | Fax: 02-2358-1839 |

http://www.ntm.gov.tw

開放時間　周二至週日 9:30~17:00　■每週一、除夕及春節初一休館　■逢國定假日及連續假期均照常開館
定時導覽　上午 10:30・下午 2:30

**自來水園區**

電話　02-8369-5104
傳真　02-8369-5105
信箱　waterpark@water.gov.taipei
網址　http://waterpark.water.taipei/
地址　臺北市中正區思源街1號
（搭乘捷運新店線公館站四號出口往思源街與汀州路口方向，步行約五分鐘）

**開放時間**

夏季期間（7/1至8/31）　09:00-20:00（售票至19:00）
非夏季期間（9/1至隔年6/30）　09:00-18:00（售票至17:00）
每週一休園，週一適逢連續假日則照常營業

**入園須知**

① 適用遊憩範圍未包括親水體驗教育區。
② 為維護園區安全，禁止煙火及攜帶寵物或危險物品。
③ 園區內拍攝照片、影片、錄影帶，未事先取得園區之同意不得轉作商業使用。
④ 12歲以下兒童，請由成人帶領參觀。
⑤ 詳情請見官網

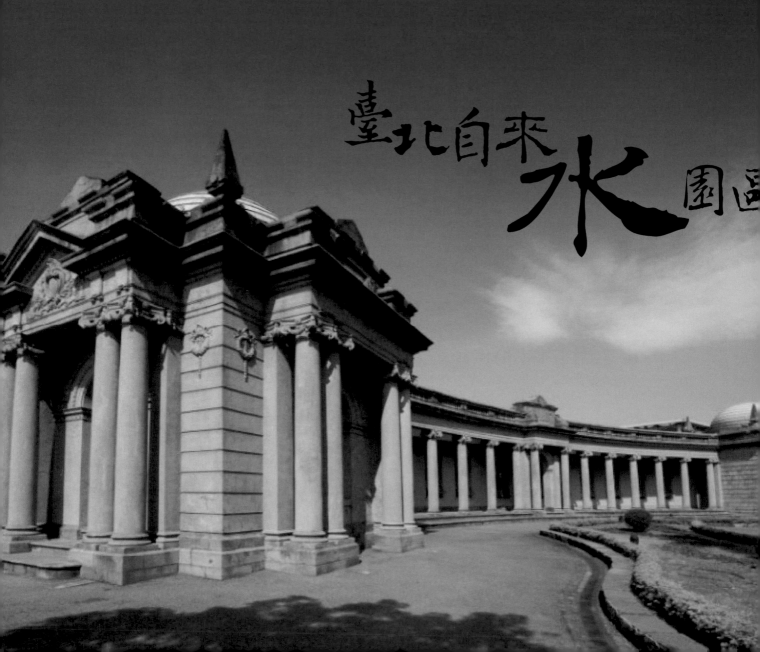

臺北自來水園區